U0026195

巨乳 專門 姿勢集

脫衣動作完全圖解

須崎祐次

目次

▶ 180度無死角的巨乳

▶ 胸罩的脫法

本書使用方法

本書是完全採用巨乳模特兒的「巨乳專門」姿勢集。
「胸罩會對巨乳女子的乳房造成什麼樣的變化？」
「巨乳女子擺出這種姿勢時，乳房會變成什麼樣子？」
本書安排了許多場景與服裝，以解決這樣的疑問。
並將各幕拆解成多張照片依流程排序，儼然就像欣賞慢動作呈現一般，
也可以從多種角度確認同一場景。
請各位一邊觀察服裝、胸罩與模特兒的表情，一邊運用在自己的創作上吧。

刊載照片使用指引

👍 OK

· 可以依循照片繪製作品或插畫，也可以發表所畫的作品。

· 依本書服裝設計角色。

✋ NG

· 禁止加工或調整本書照片後用於商業行為。

· 禁止掃描、影印後提供給第三者。

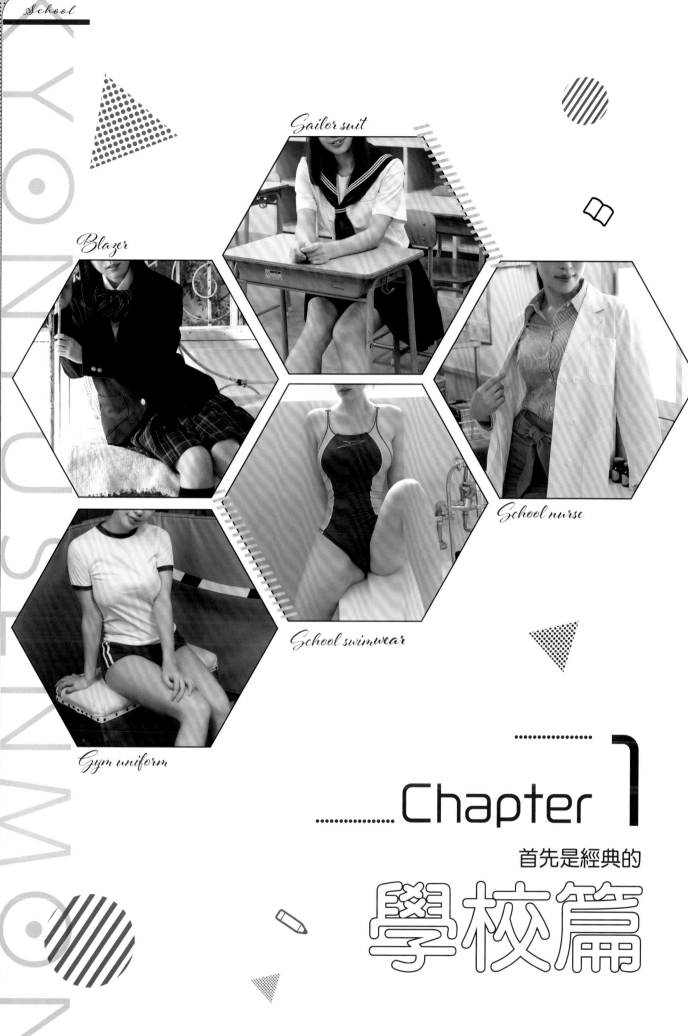

Sailor suit

Blazer

School nurse

School swimwear

Gym uniform

首先是經典的

Chapter 1

學校篇

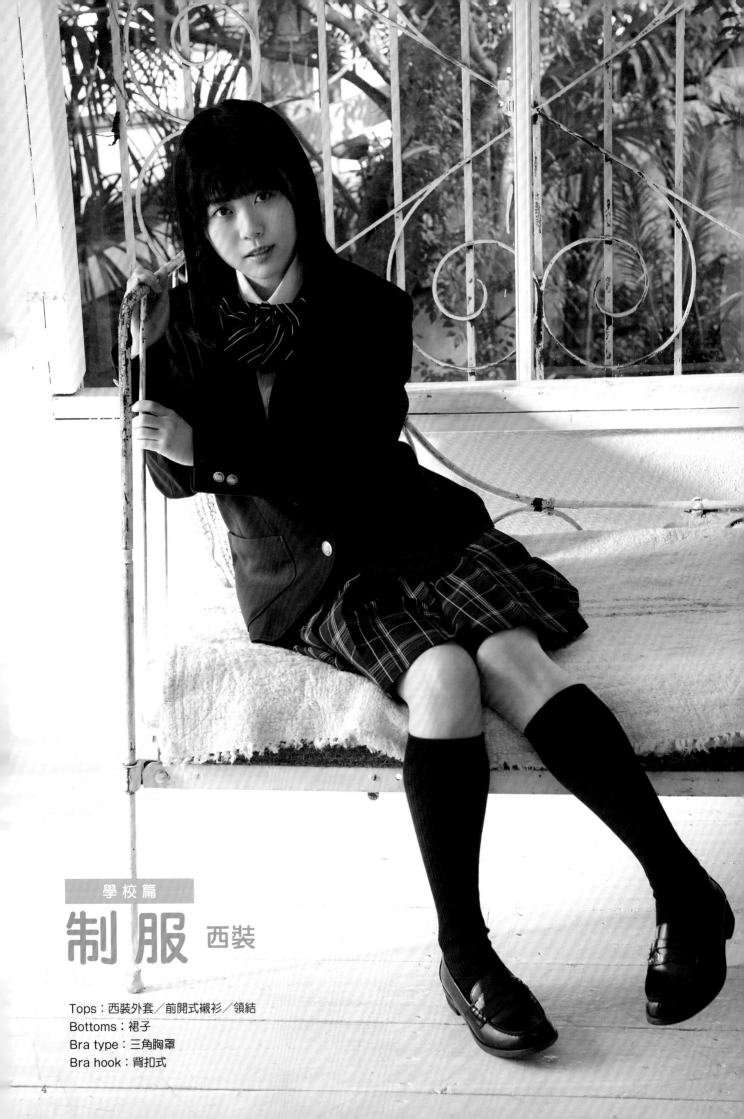

學校篇

制服 西裝

Tops：西裝外套／前開式襯衫／領結
Bottoms：裙子
Bra type：三角胸罩
Bra hook：背扣式

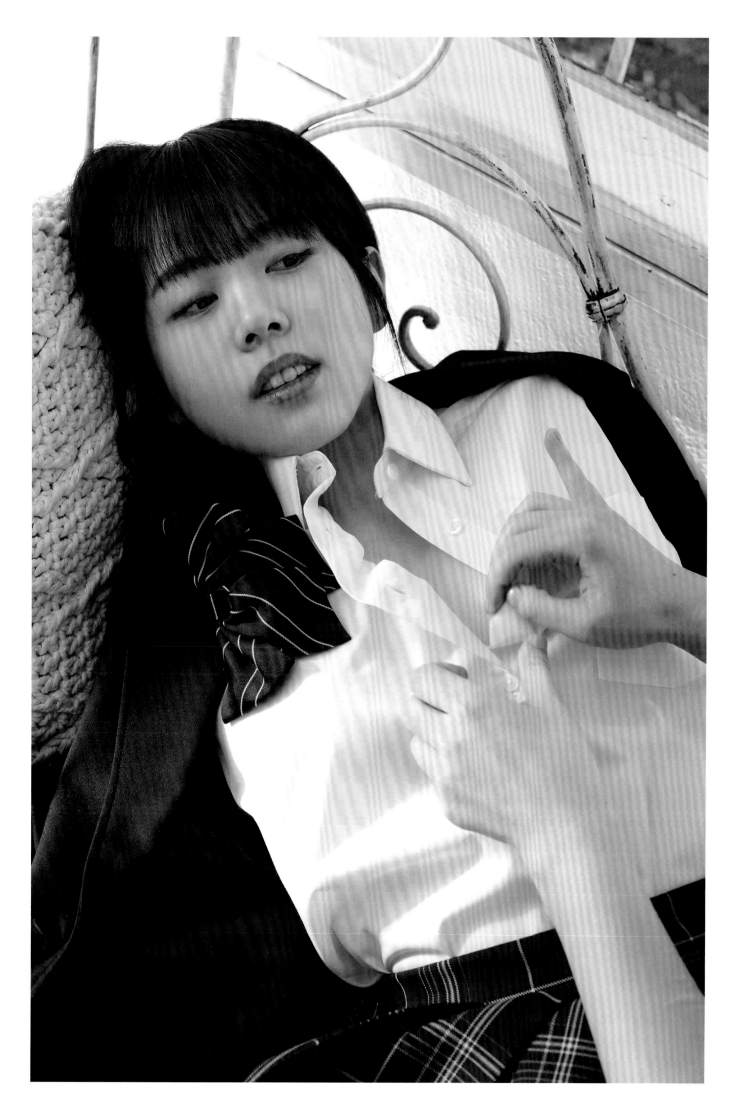

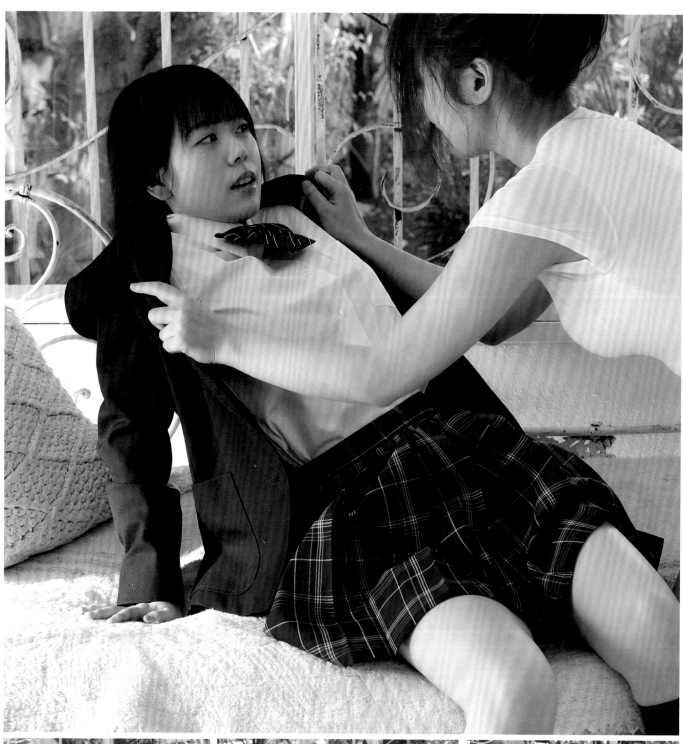
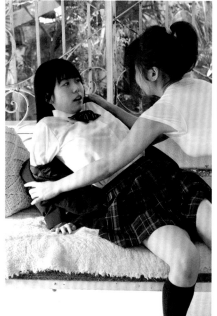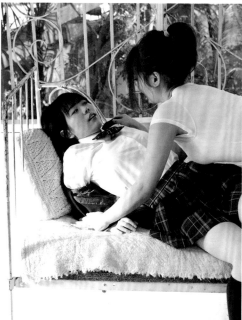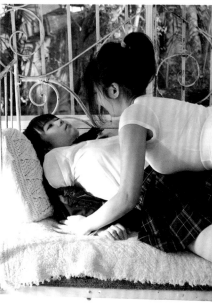

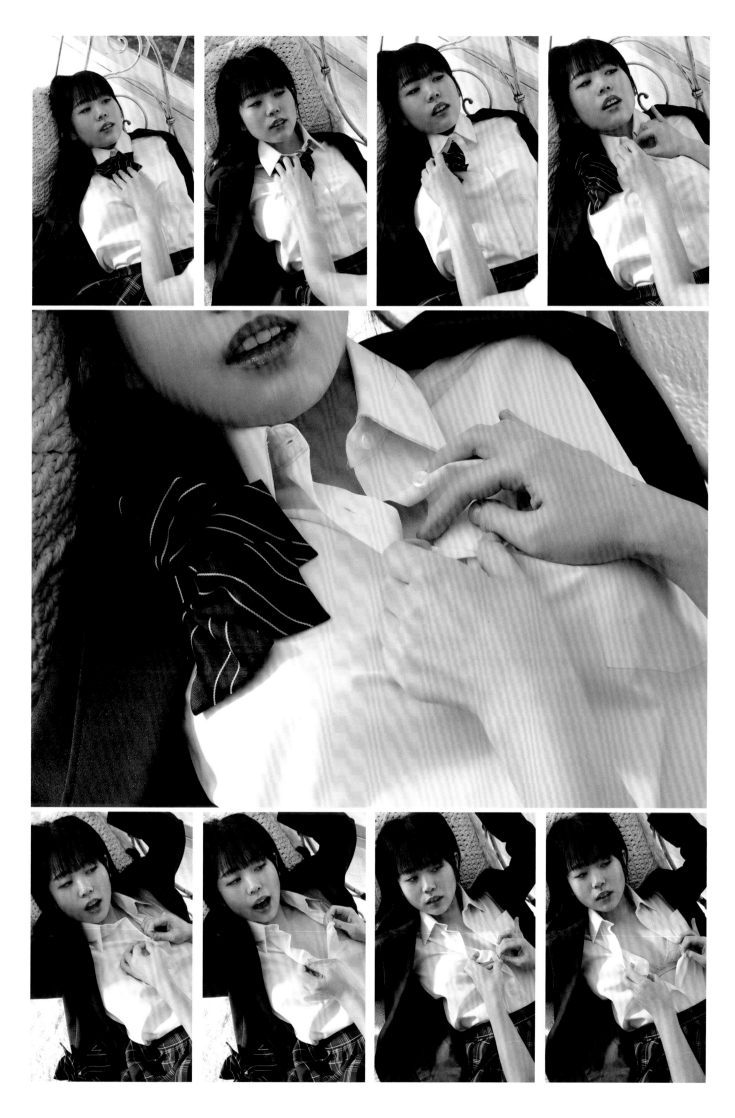

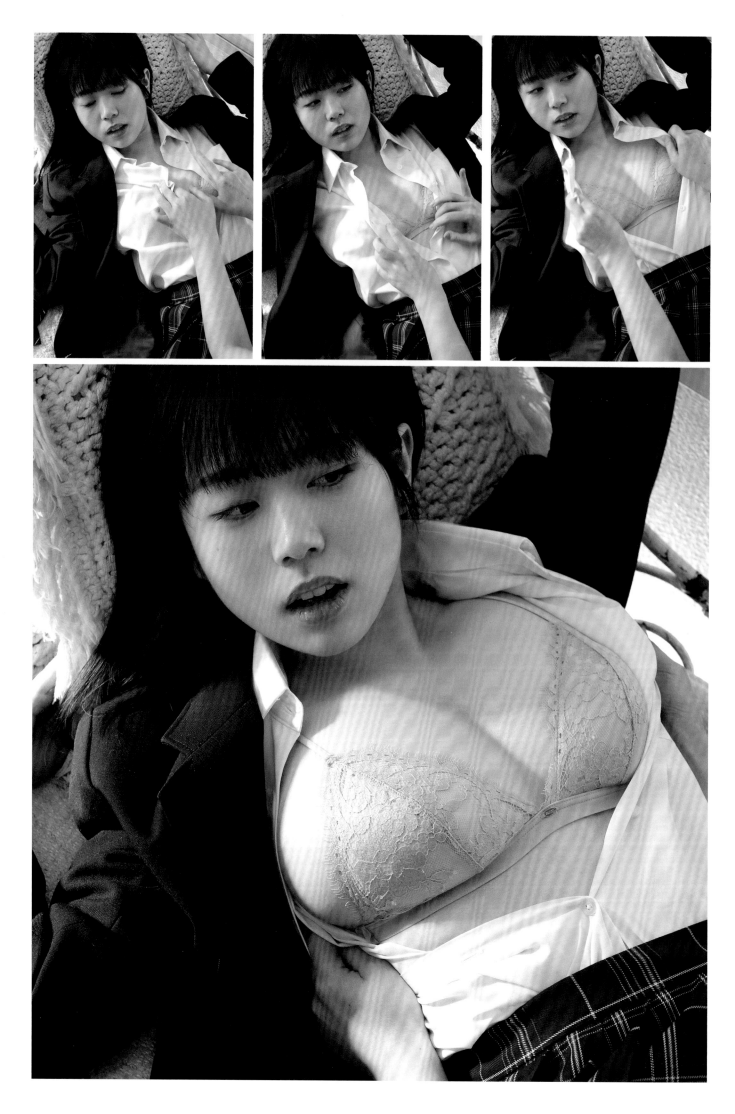

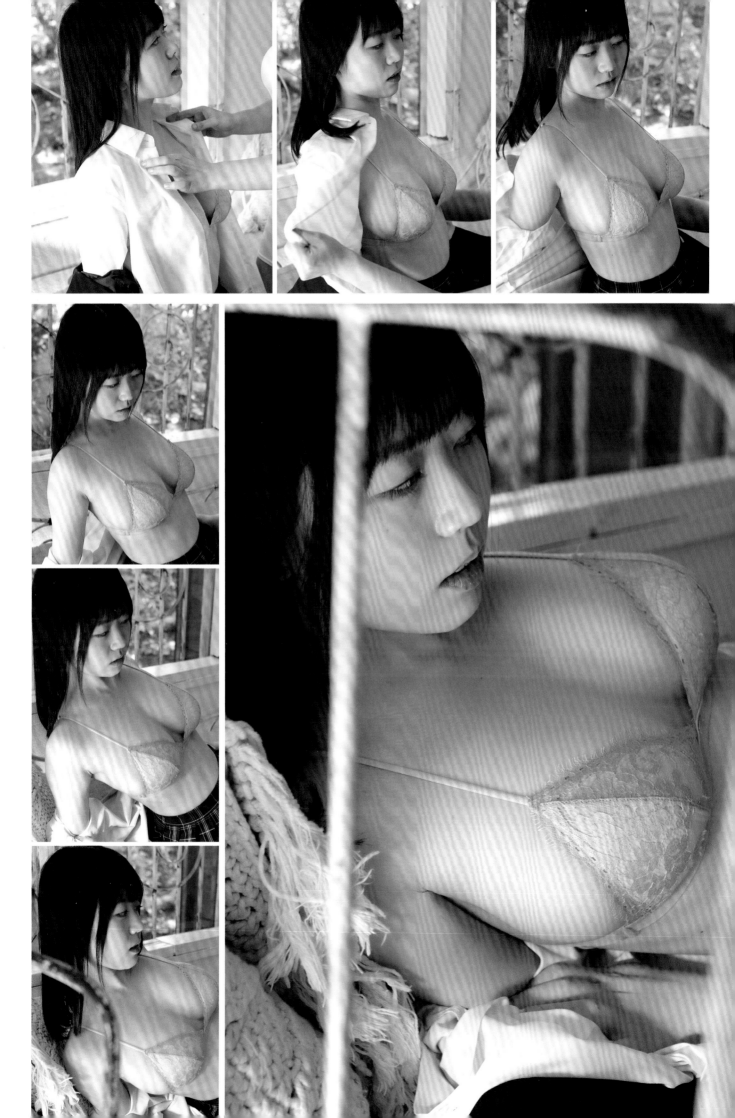

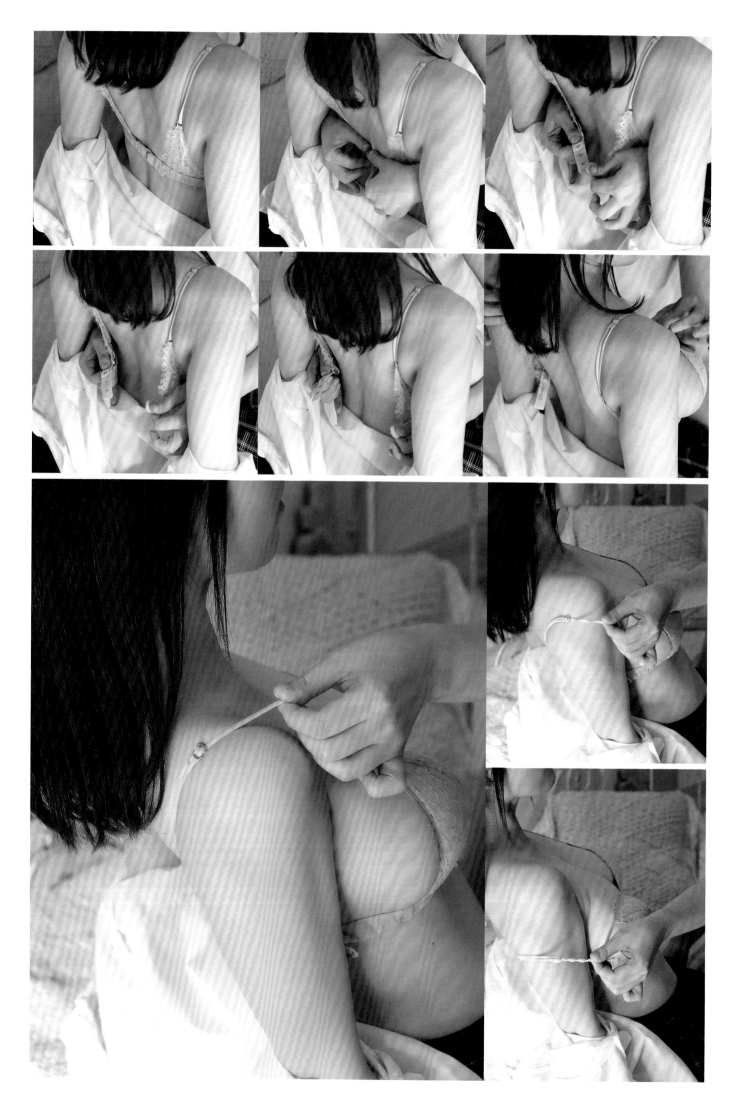

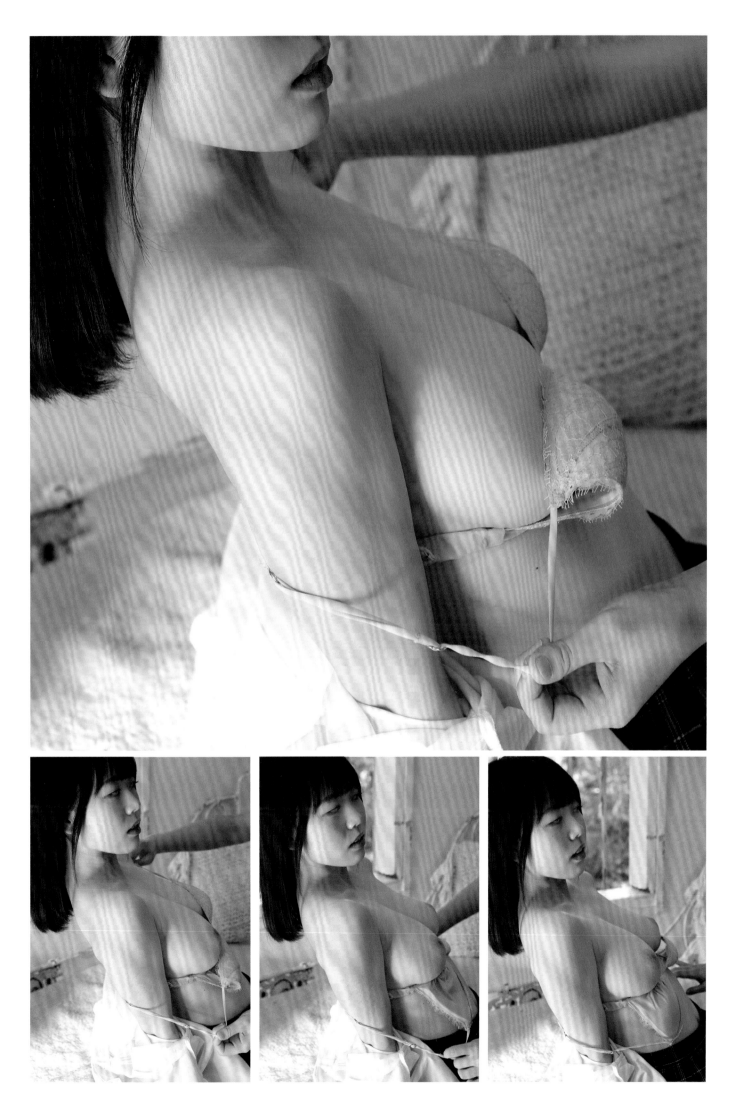

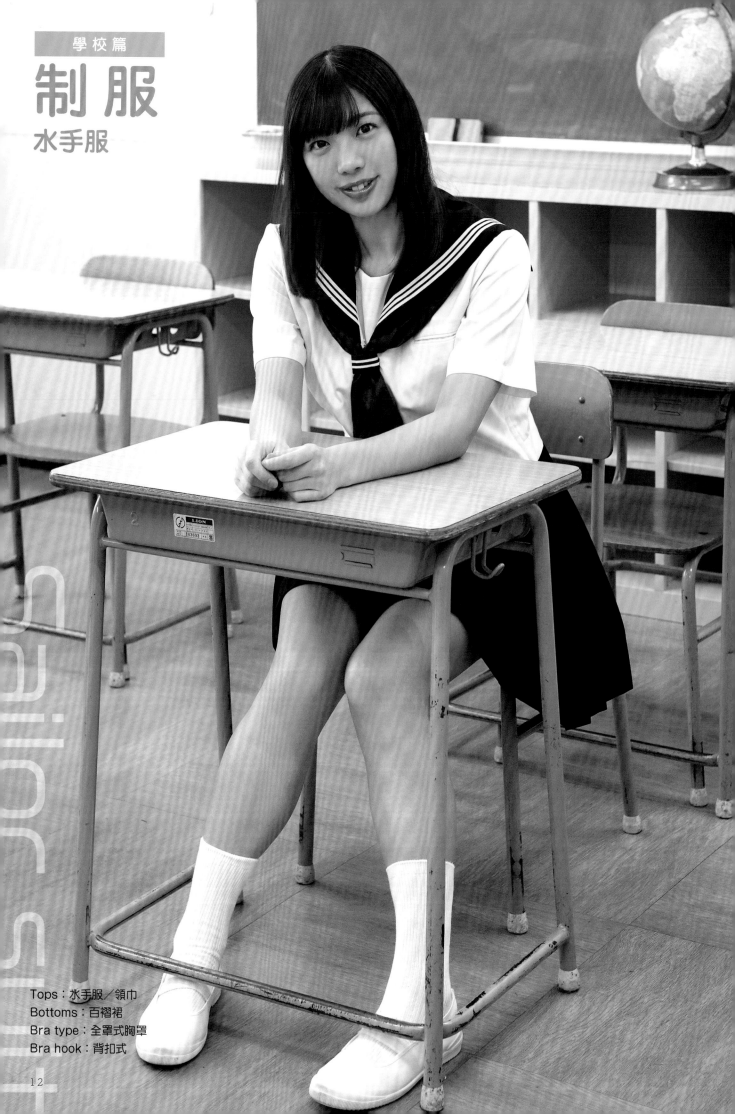

制服
水手服

Tops：水手服／領巾
Bottoms：百褶裙
Bra type：全罩式胸罩
Bra hook：背扣式

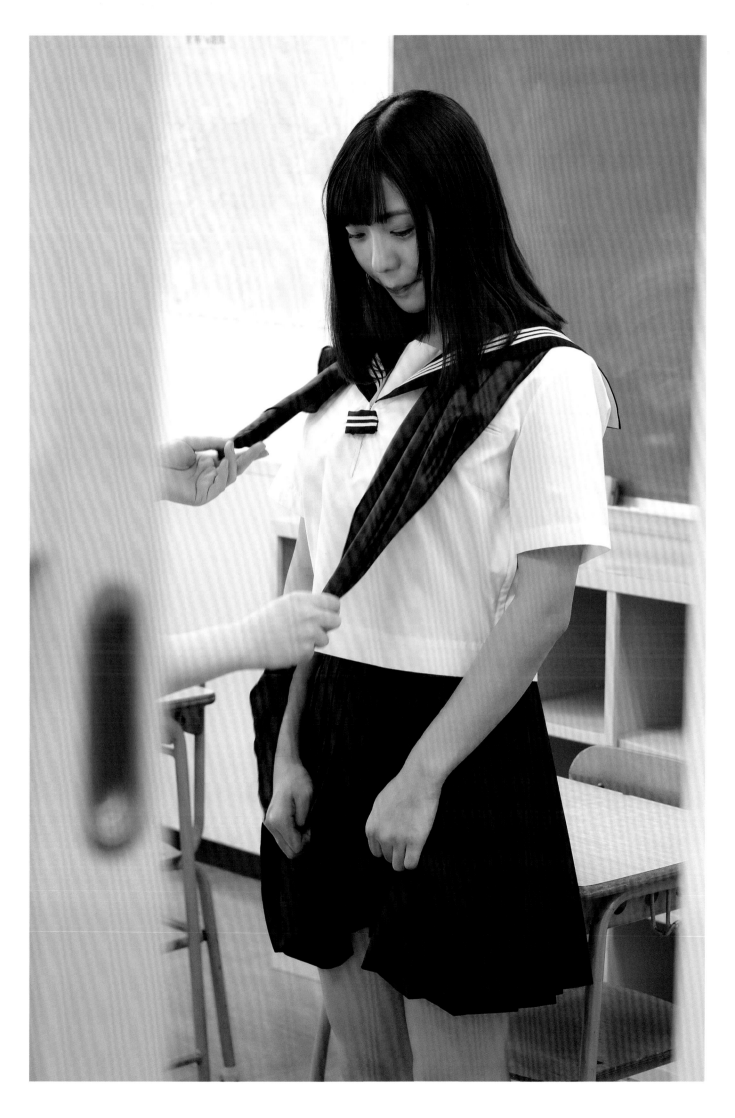

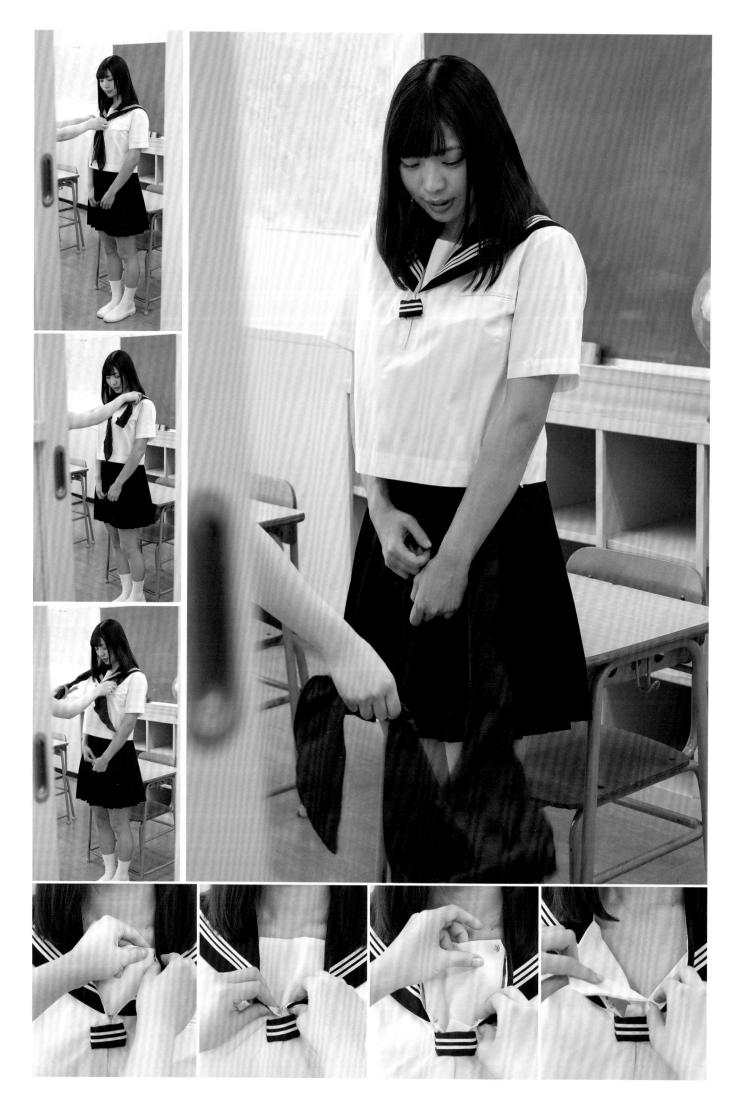

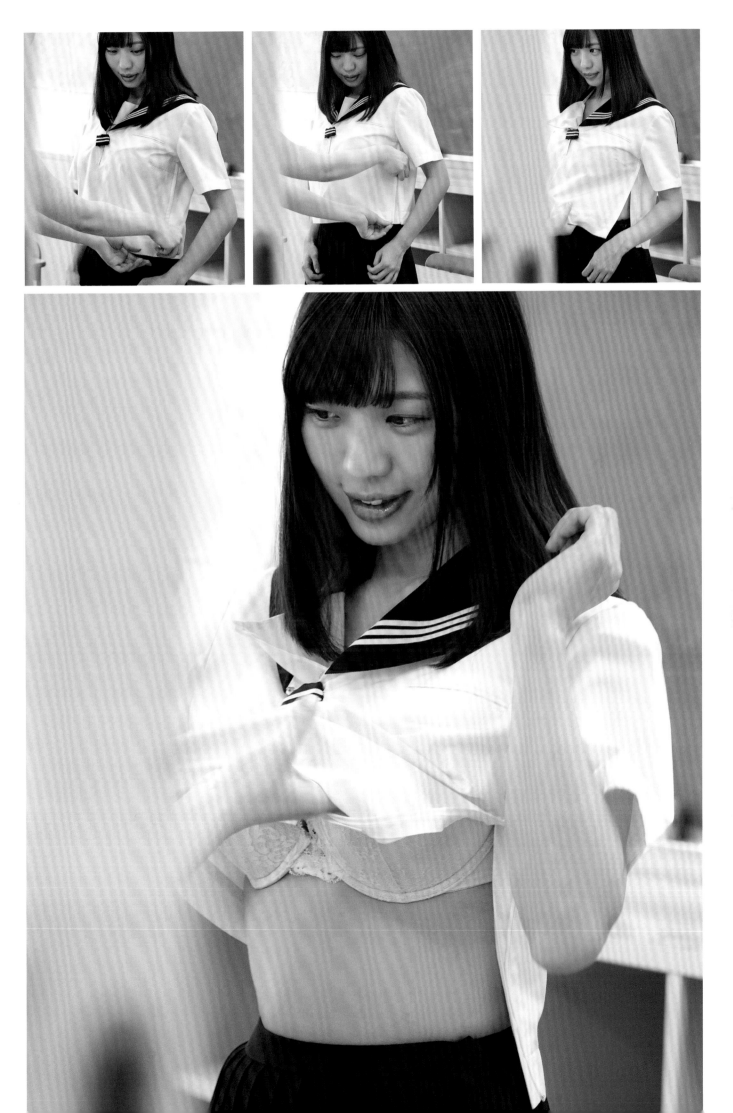

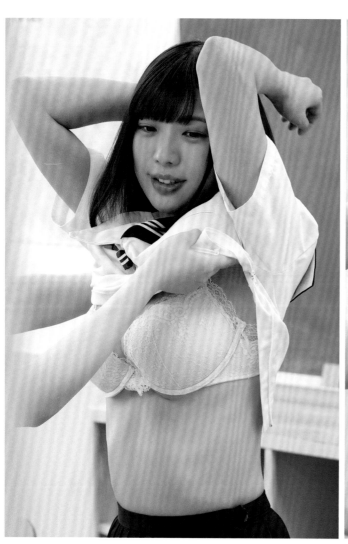
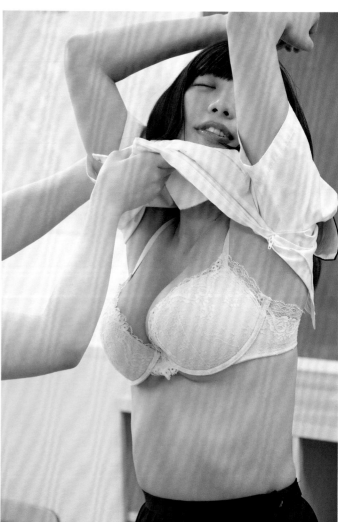
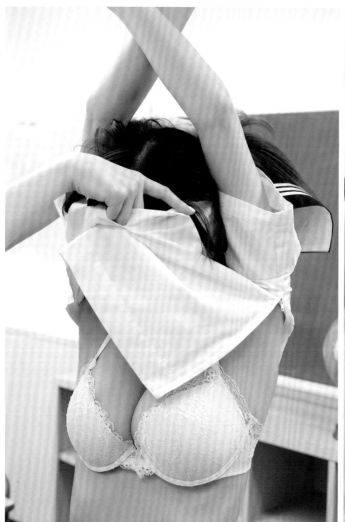
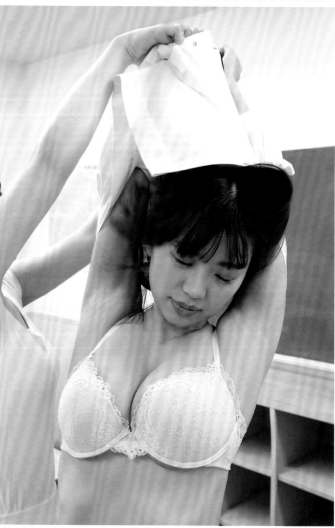

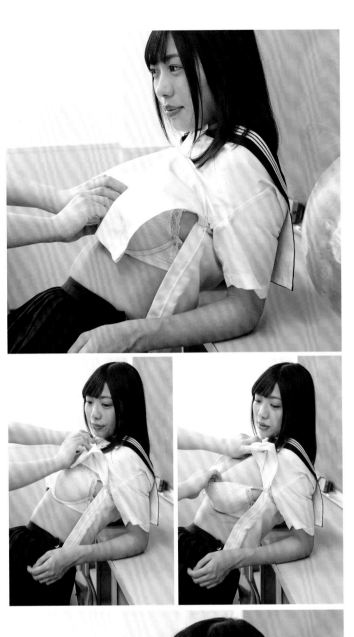
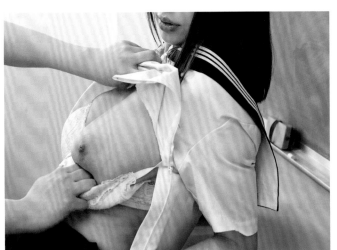
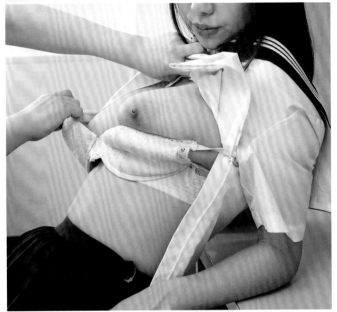
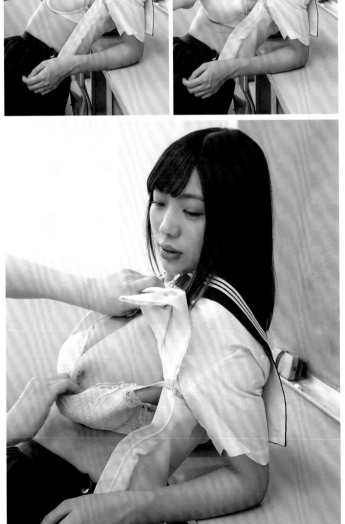
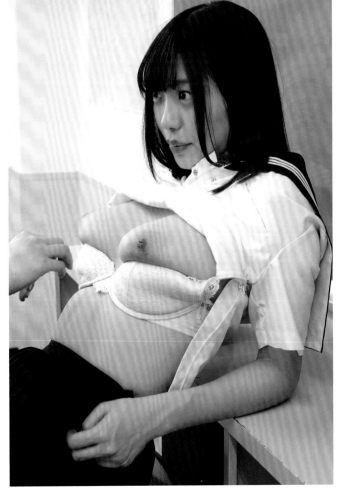

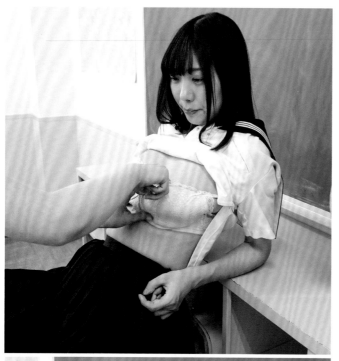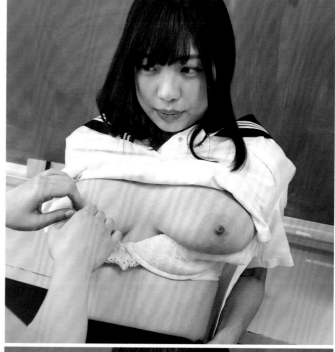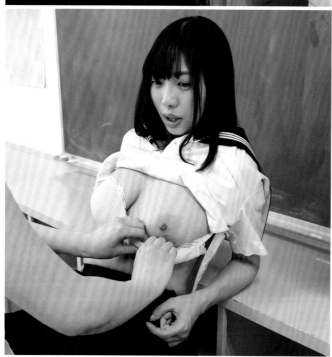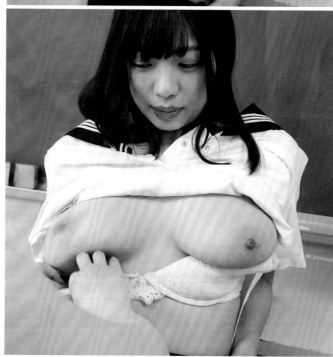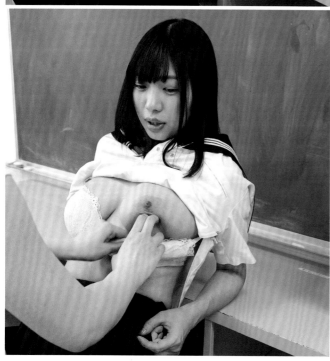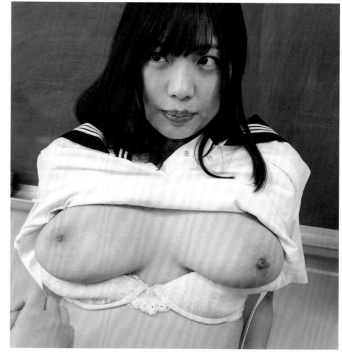

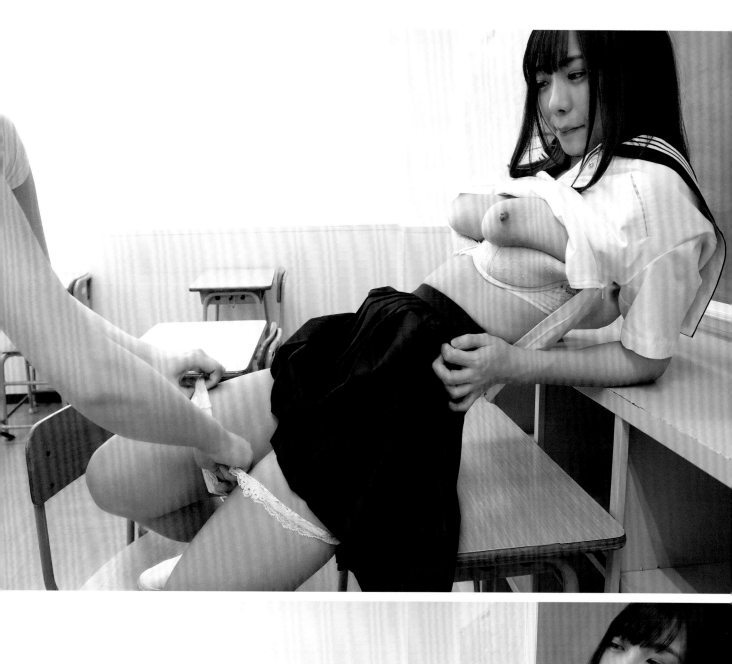
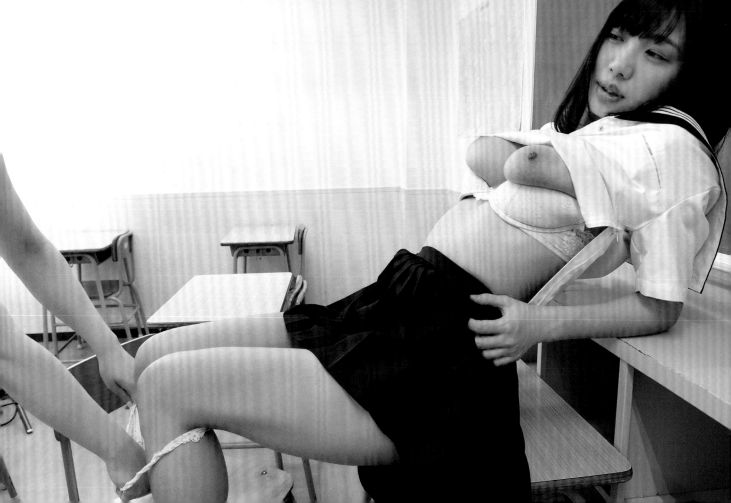

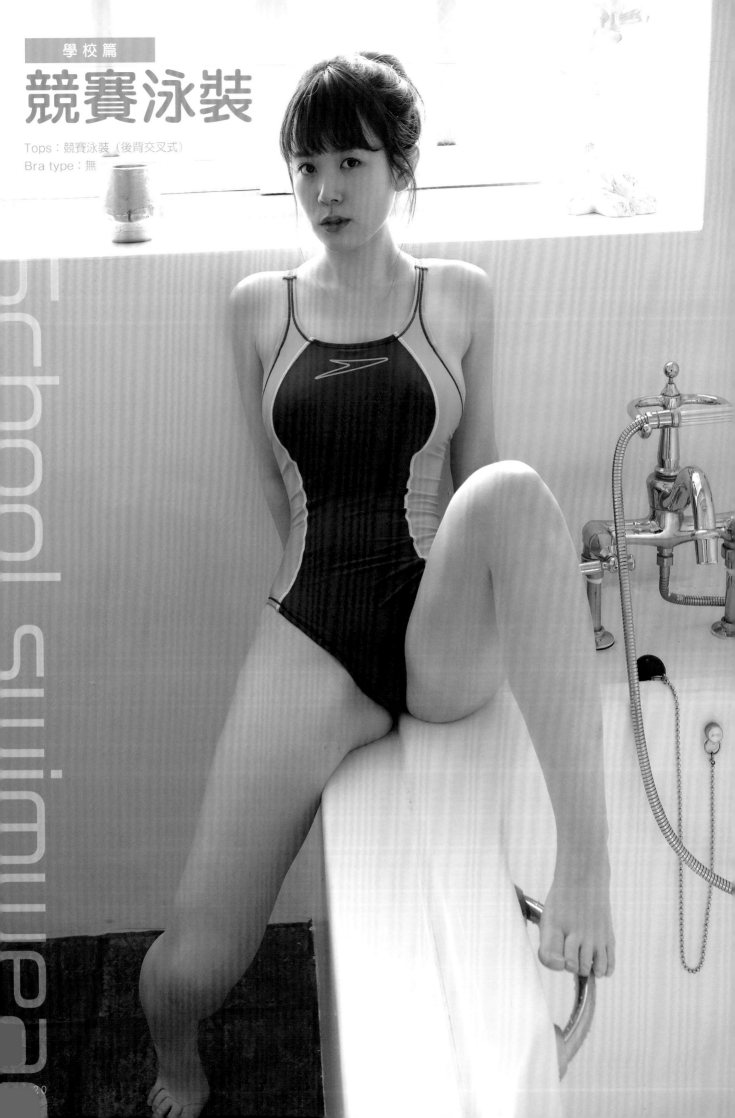

競賽泳裝

Tops：競賽泳裝（後背交叉式）
Bra type：無

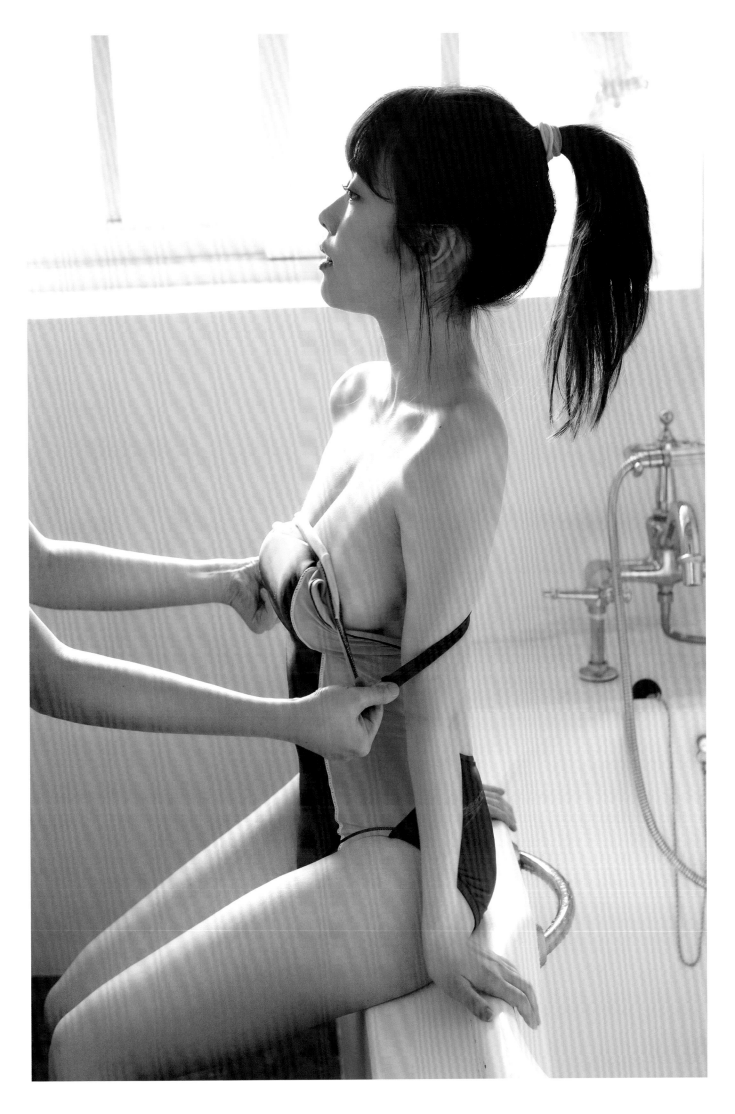

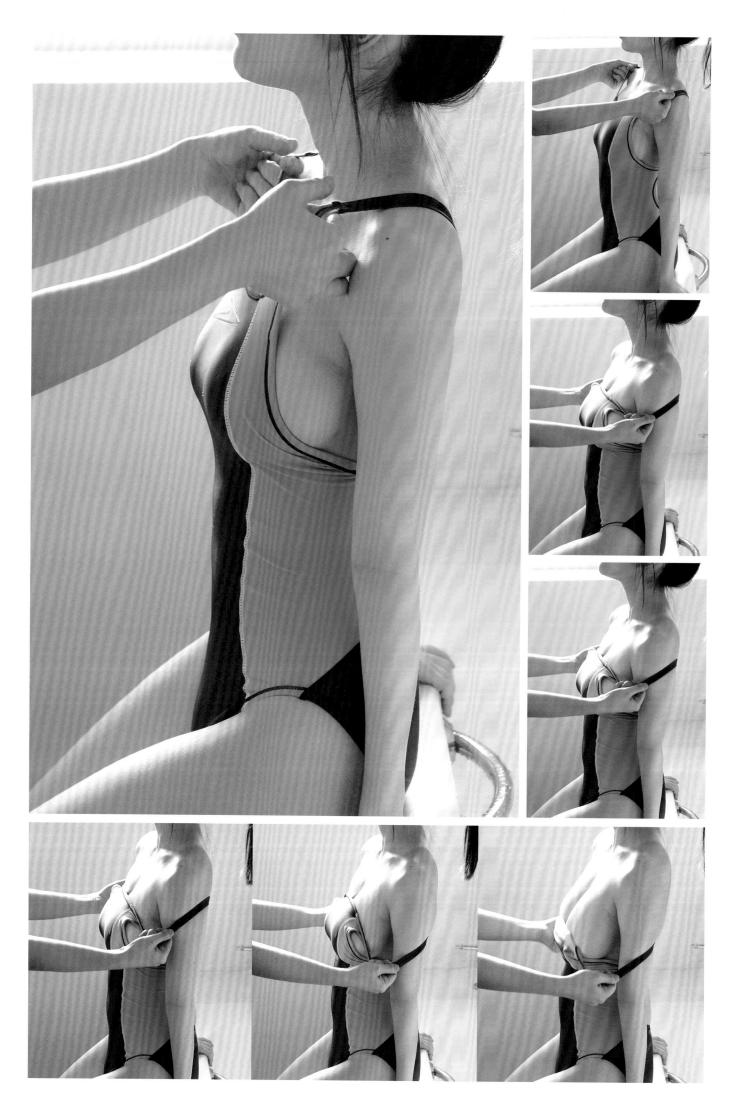

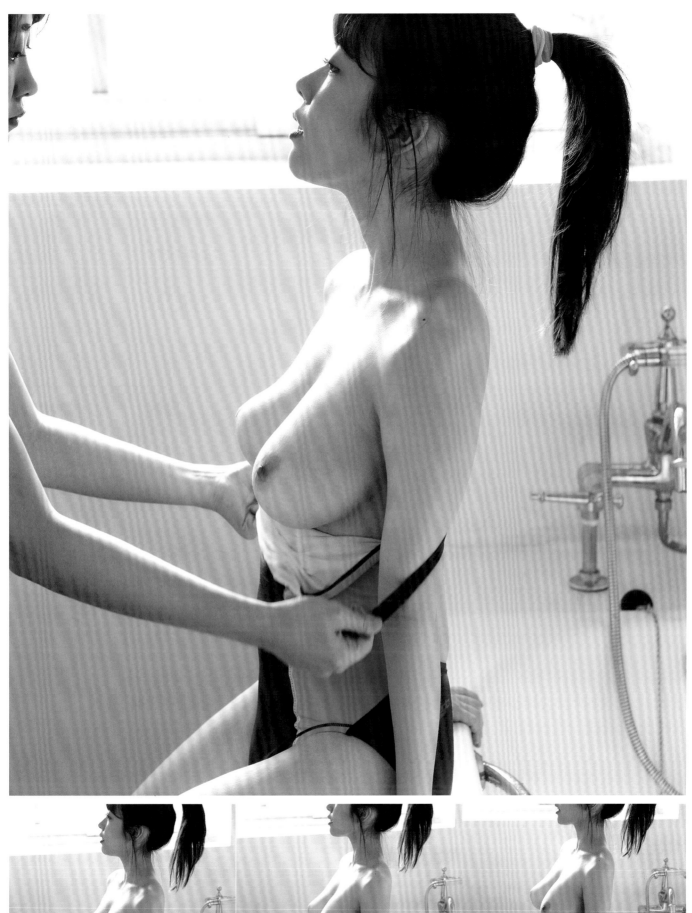
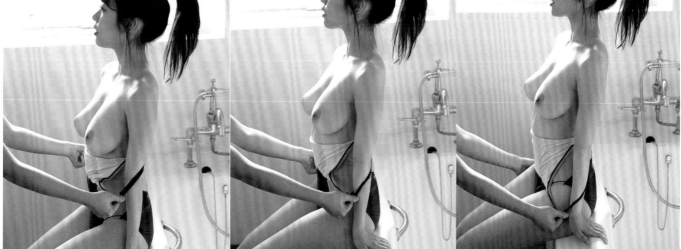

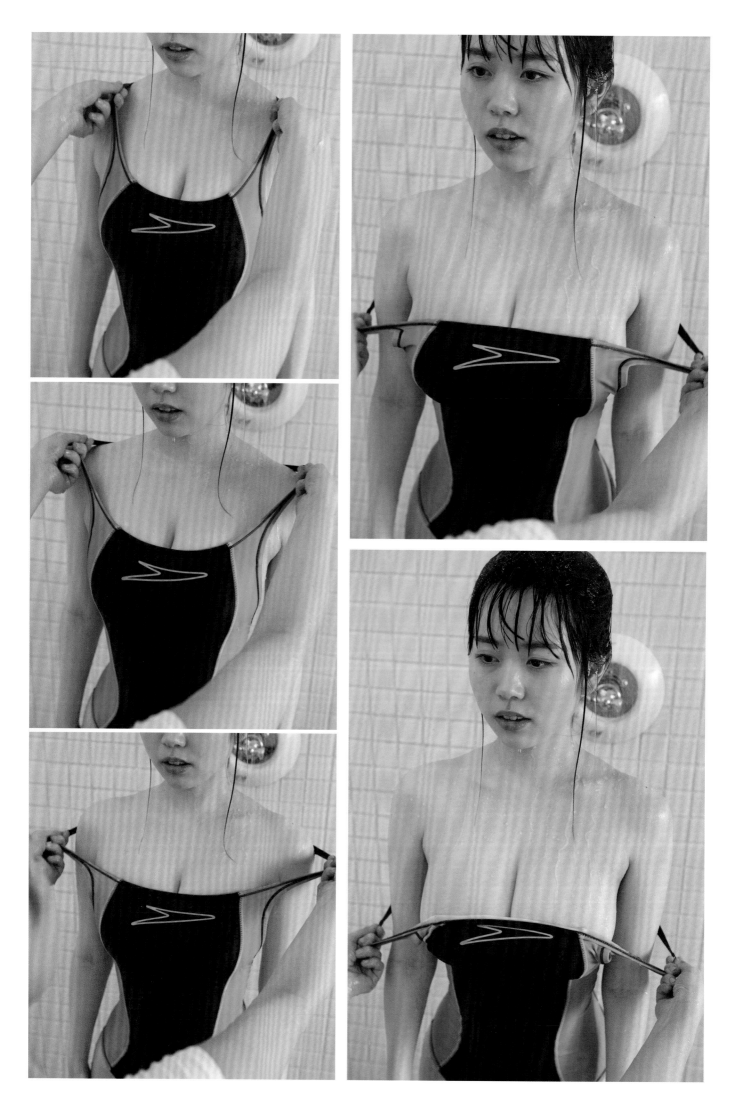

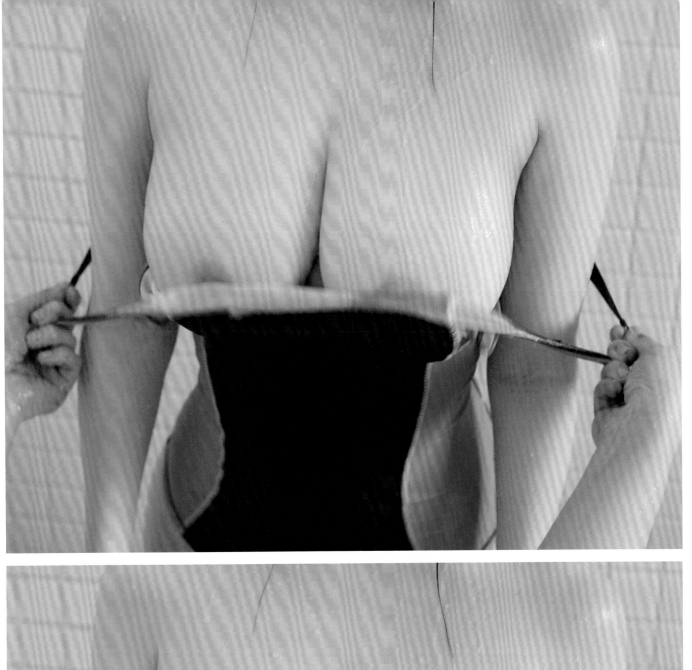
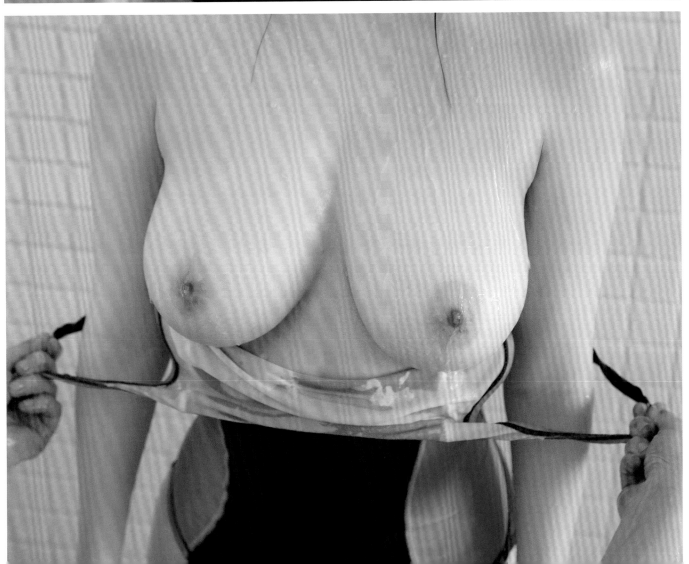

運動服

Gym uniform

Tops：運動服
Bottoms：緊身褲
Bra type：運動內衣
Bra hook：無

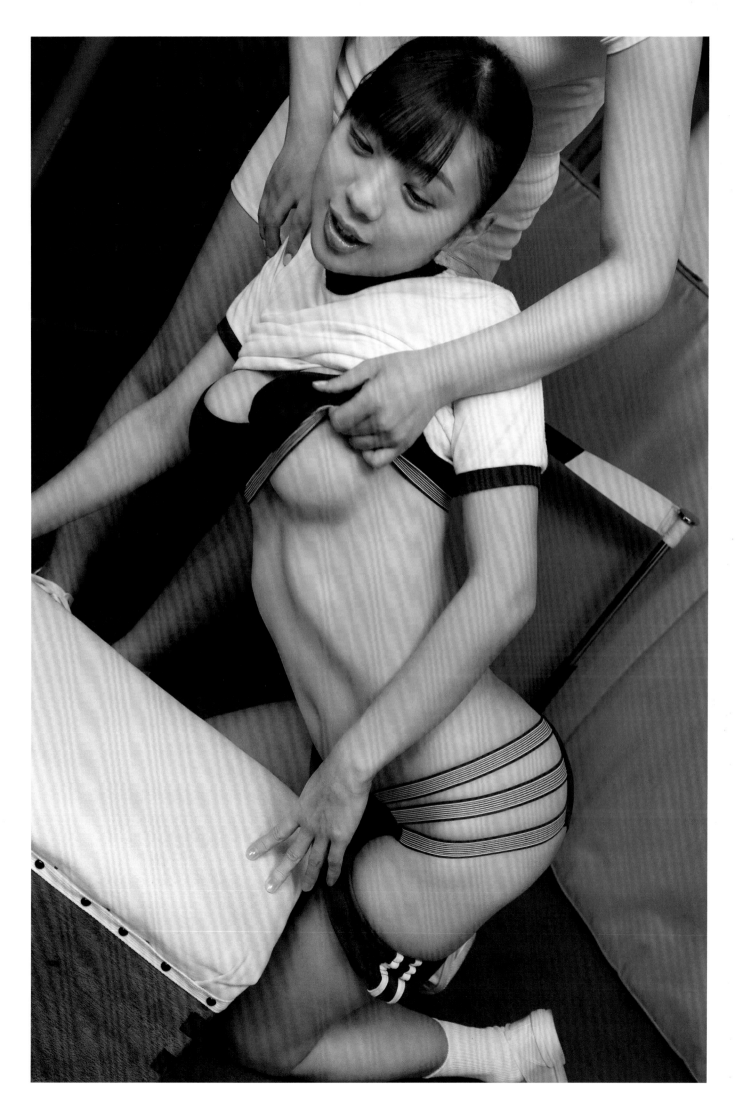

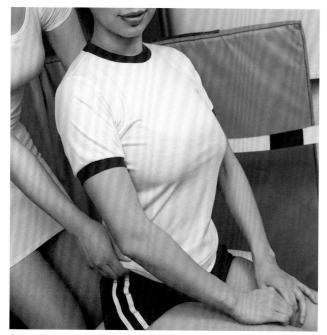
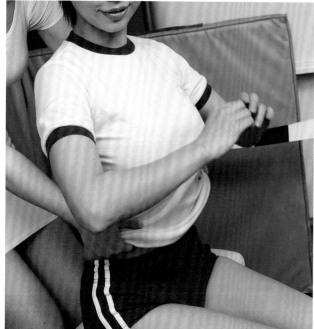
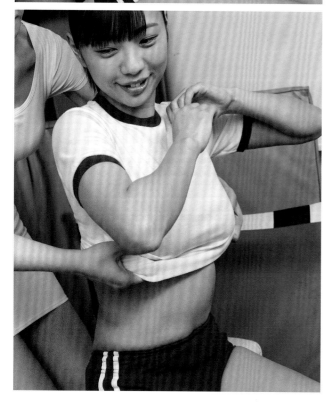
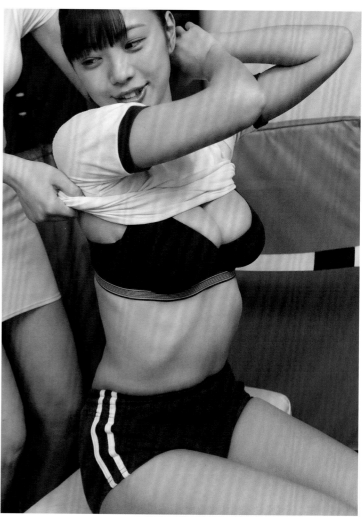
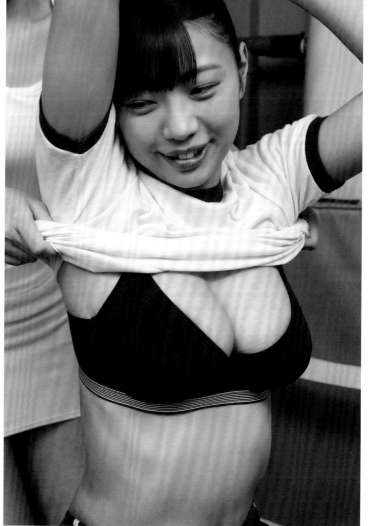

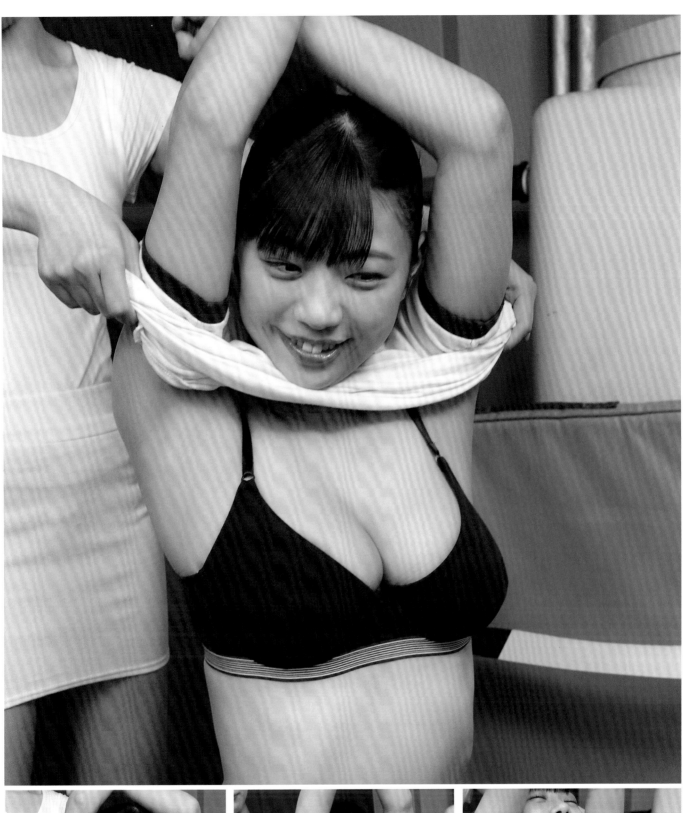
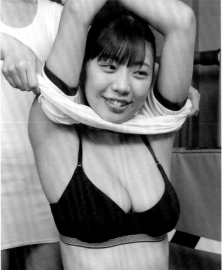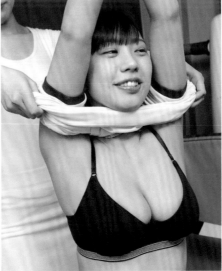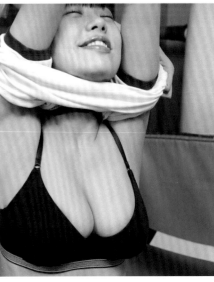

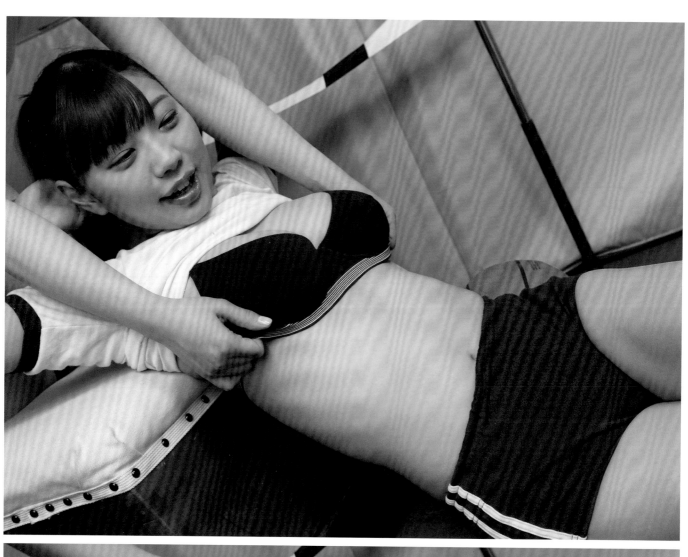

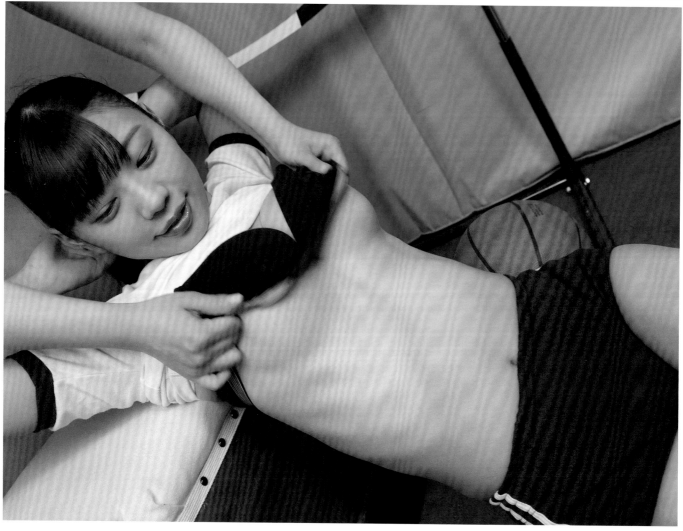

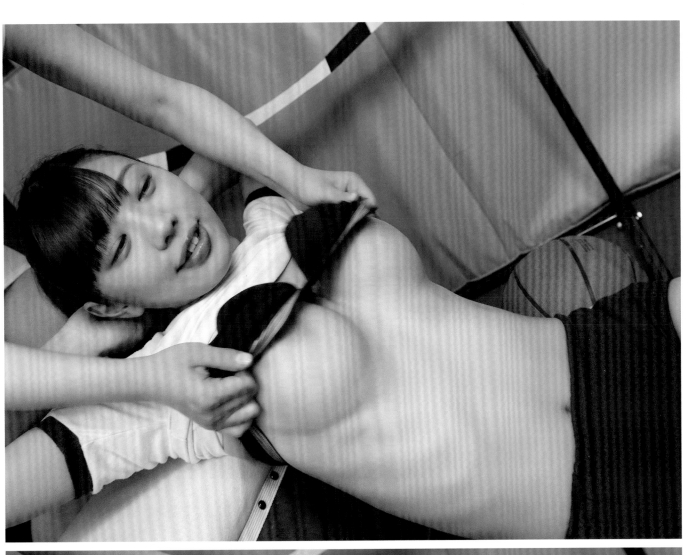
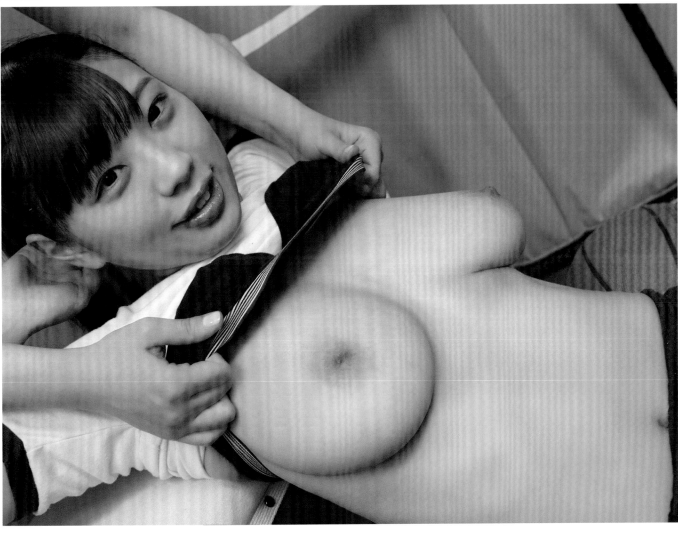

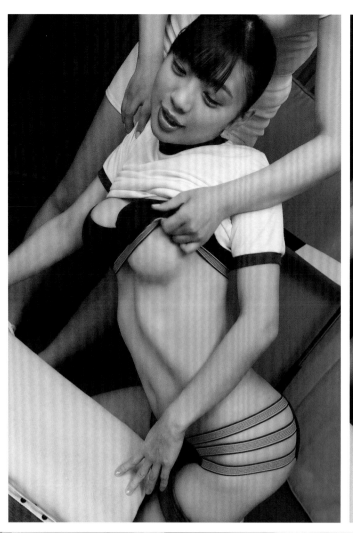
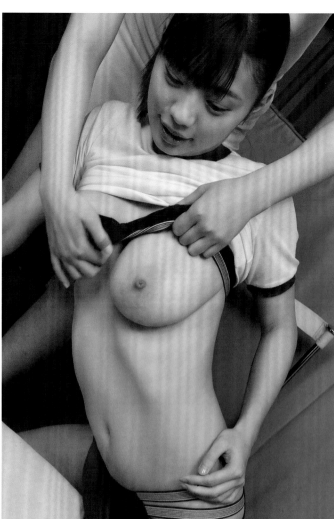
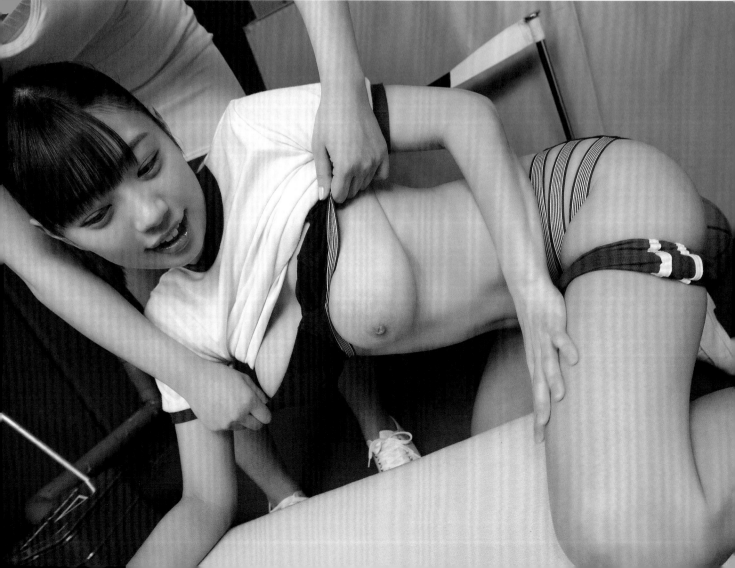

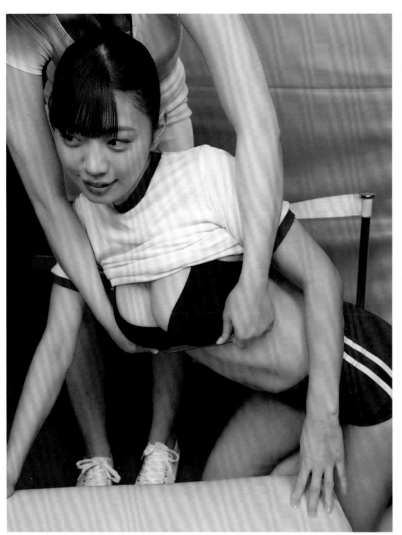
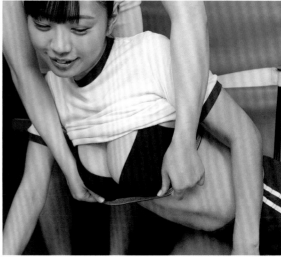
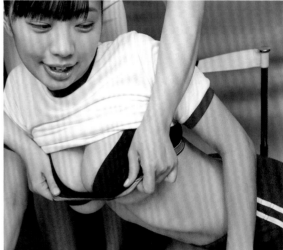
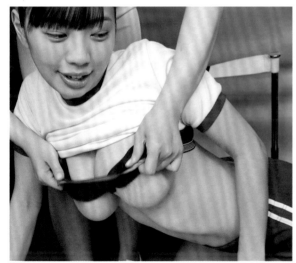
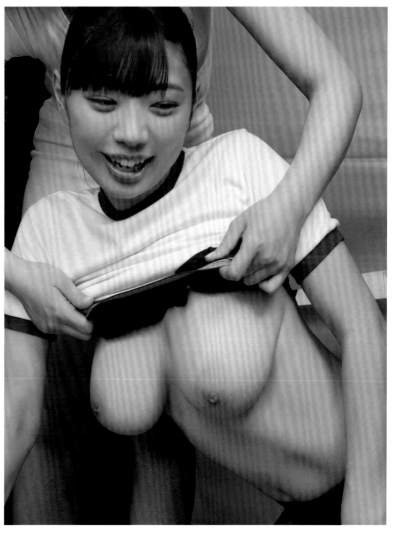
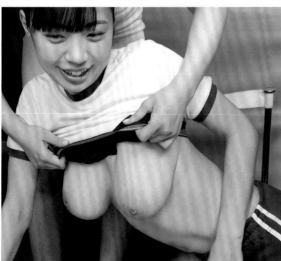

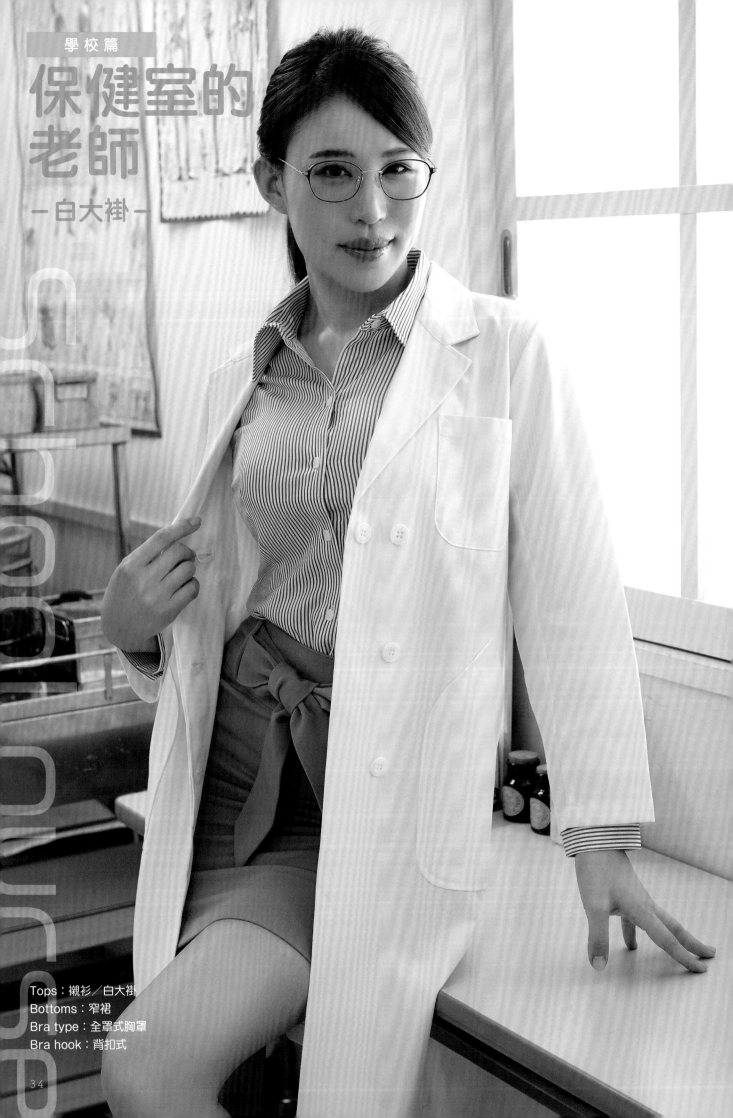

保健室的老師
－ 白大褂 －

Tops：襯衫／白大褂
Bottoms：窄裙
Bra type：全罩式胸罩
Bra hook：背扣式

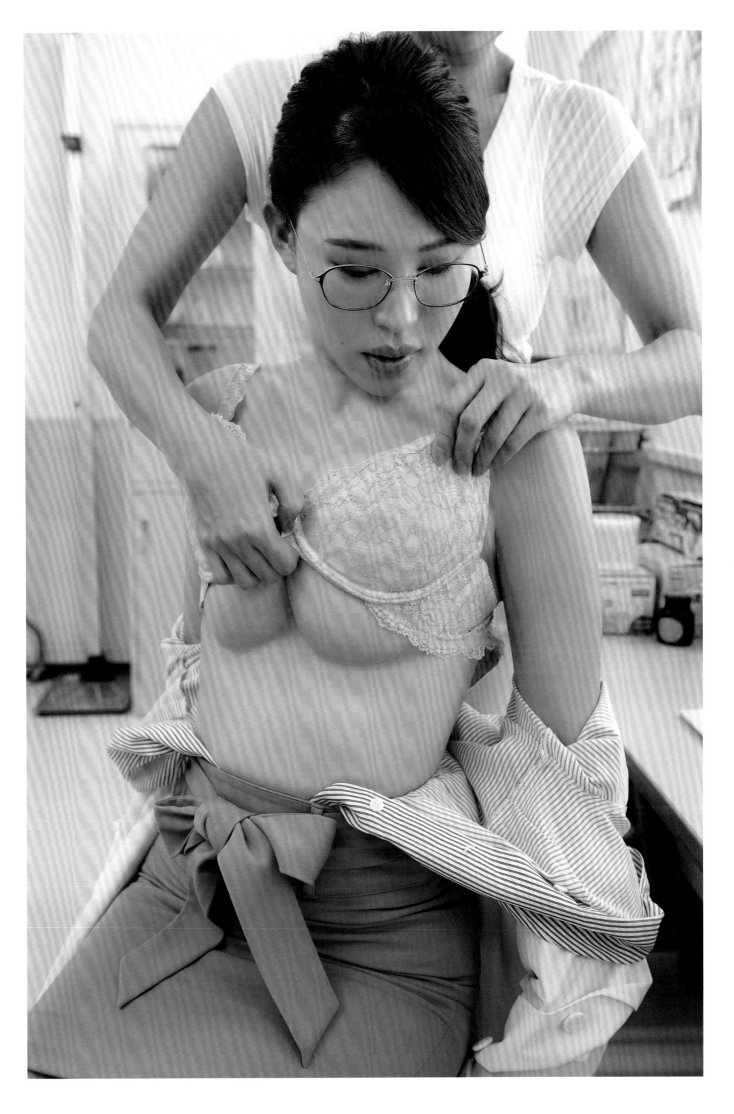

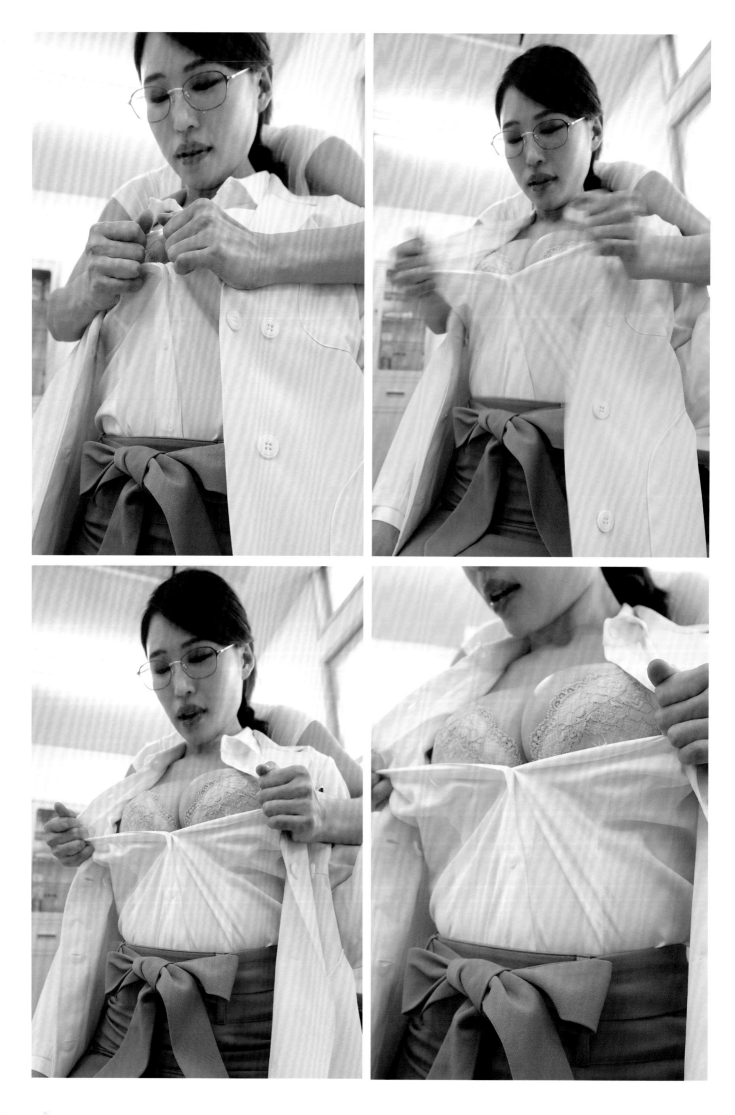

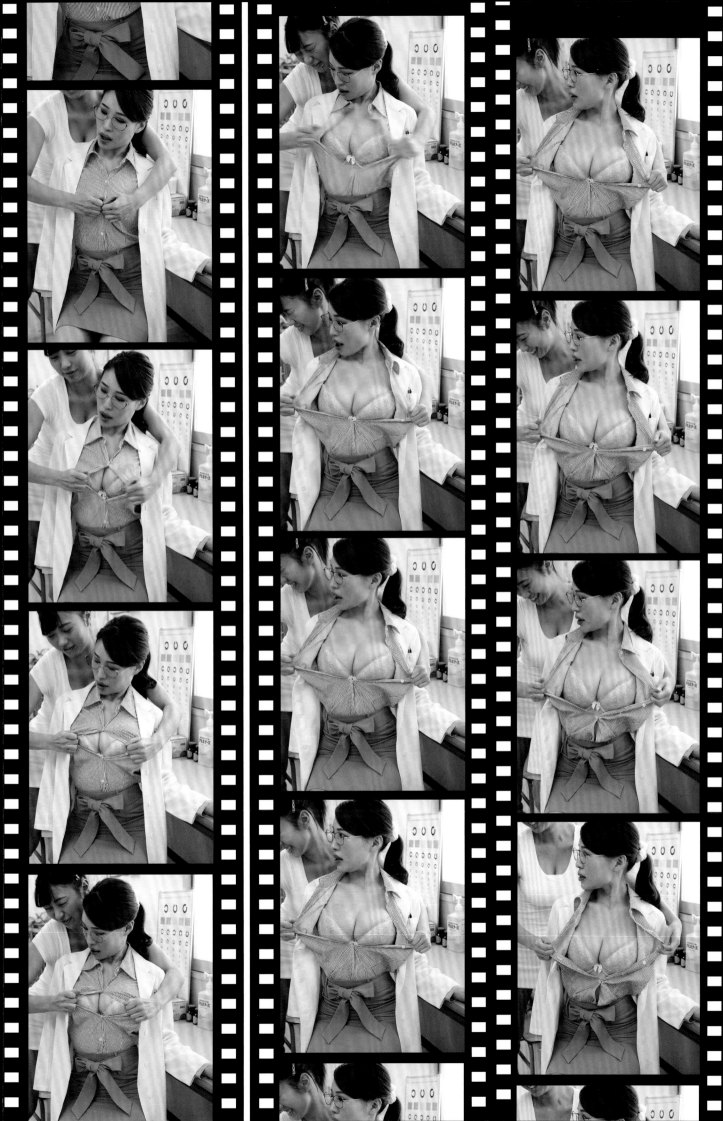

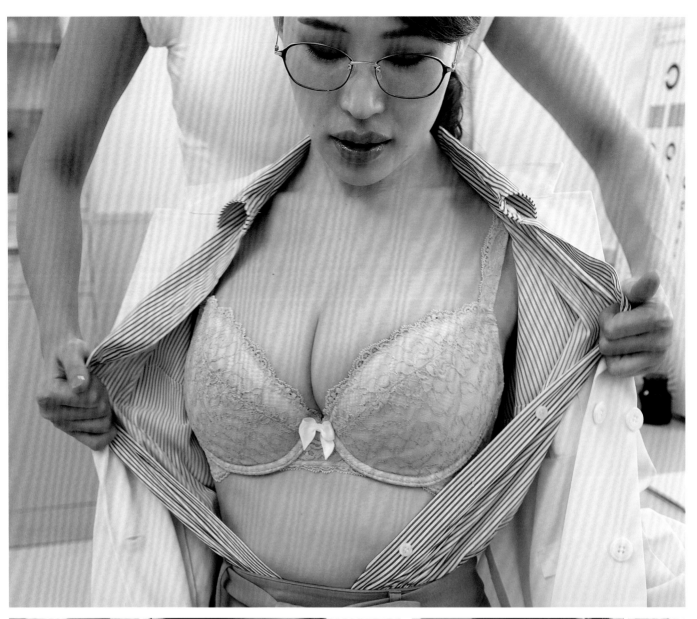
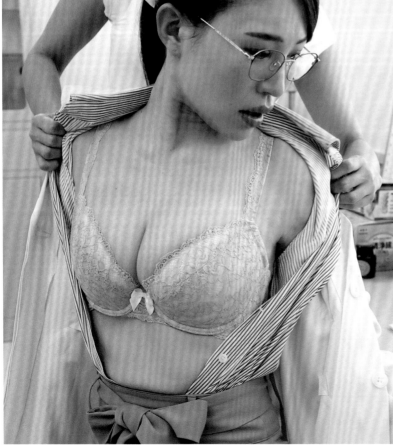
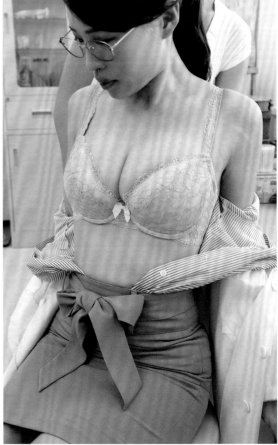

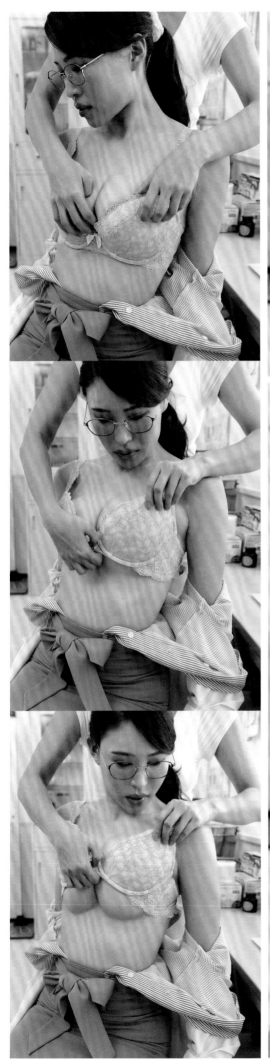
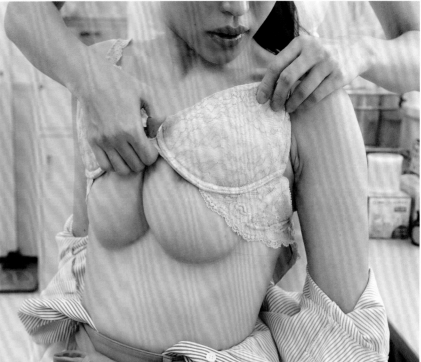
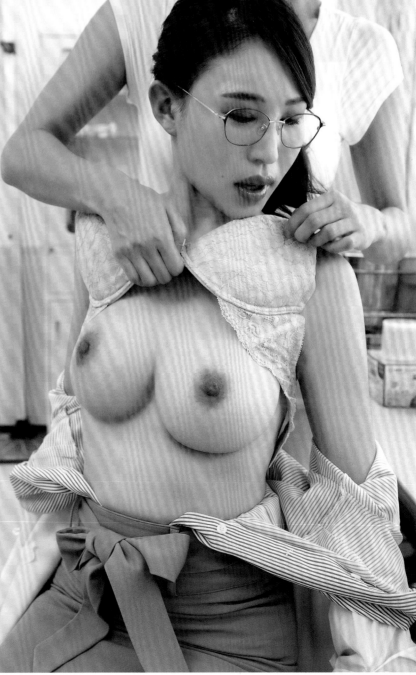

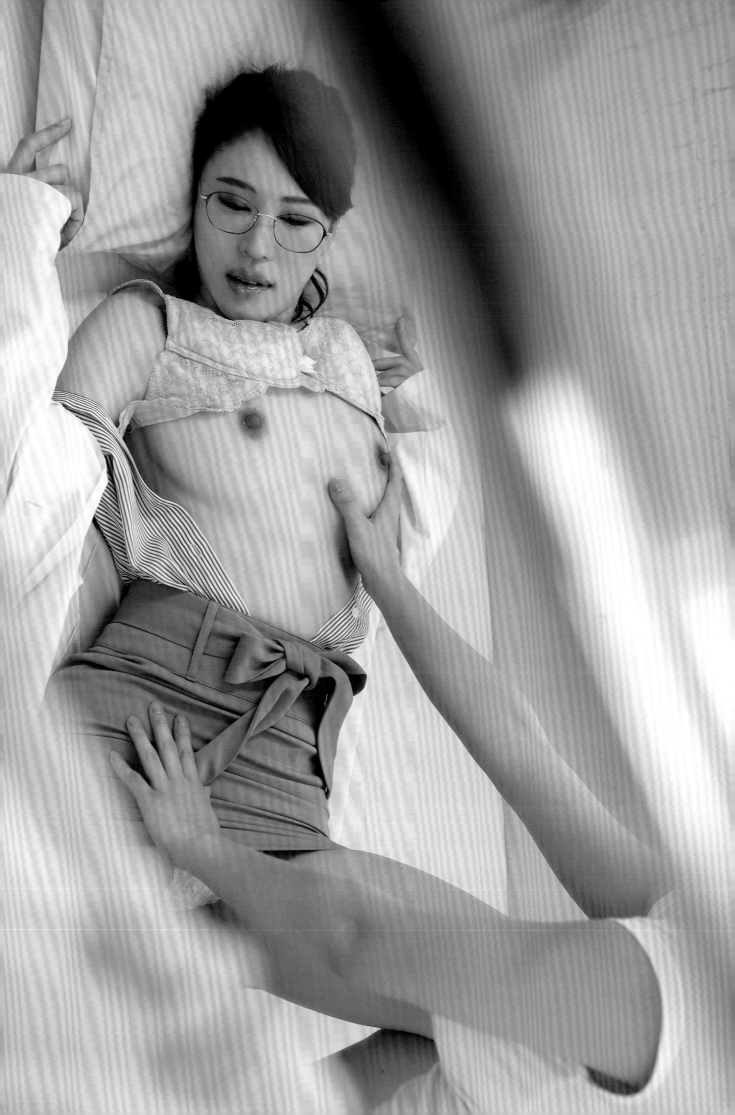

KYO○KU

.......... Chapter 1

180 度無死角的巨乳

制服 ✕ 三角胸罩 篇

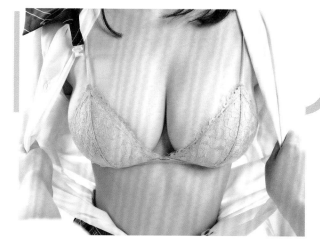

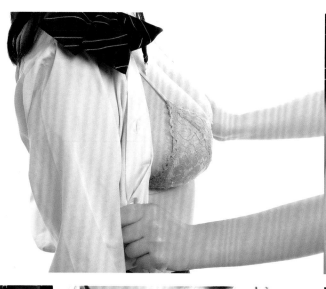

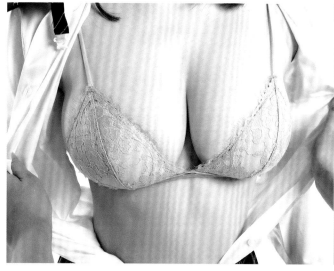

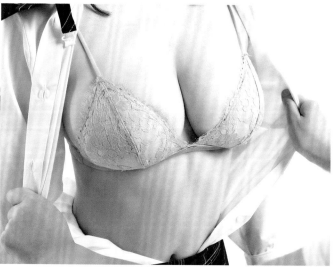

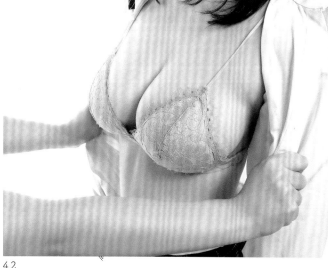

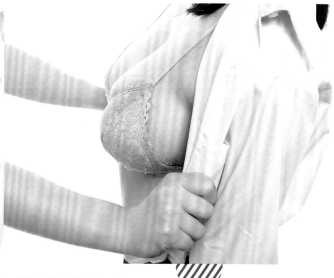

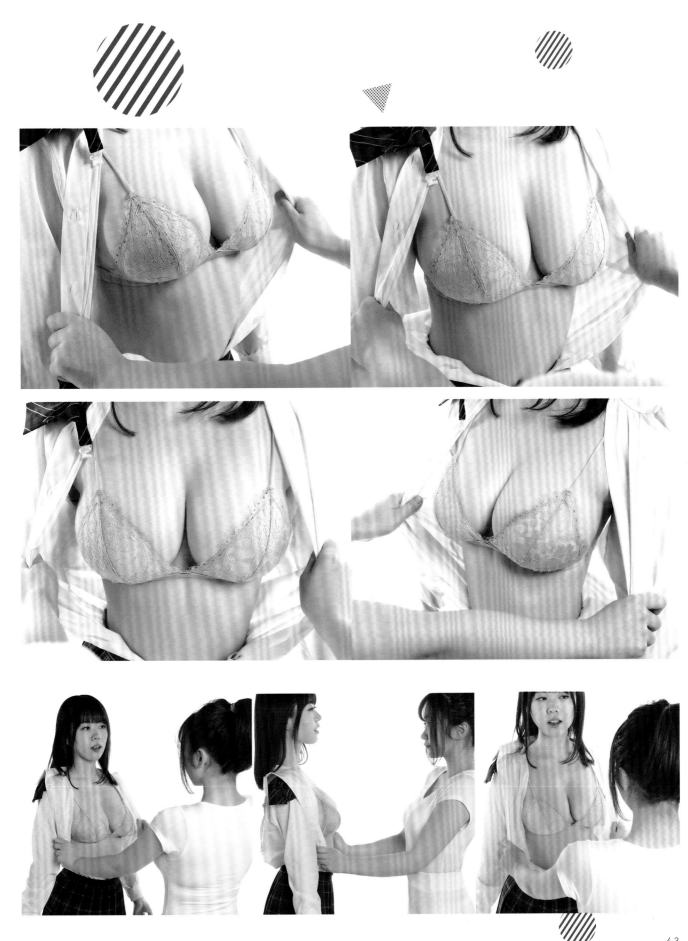

.........Chapter 1

180 度無死角的巨乳

保健室老師 ×
全罩式胸罩 篇

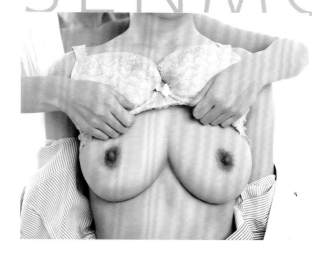

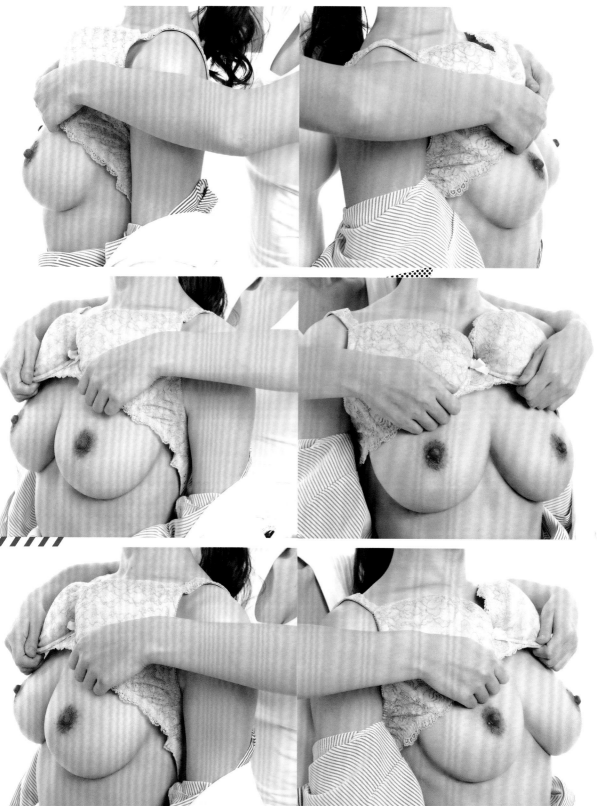

V neck knit

High neck knit

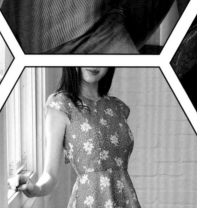

One piece

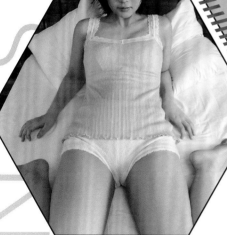

Room wear

Yukata

Chapter 2

在意的那女孩的

私生活篇

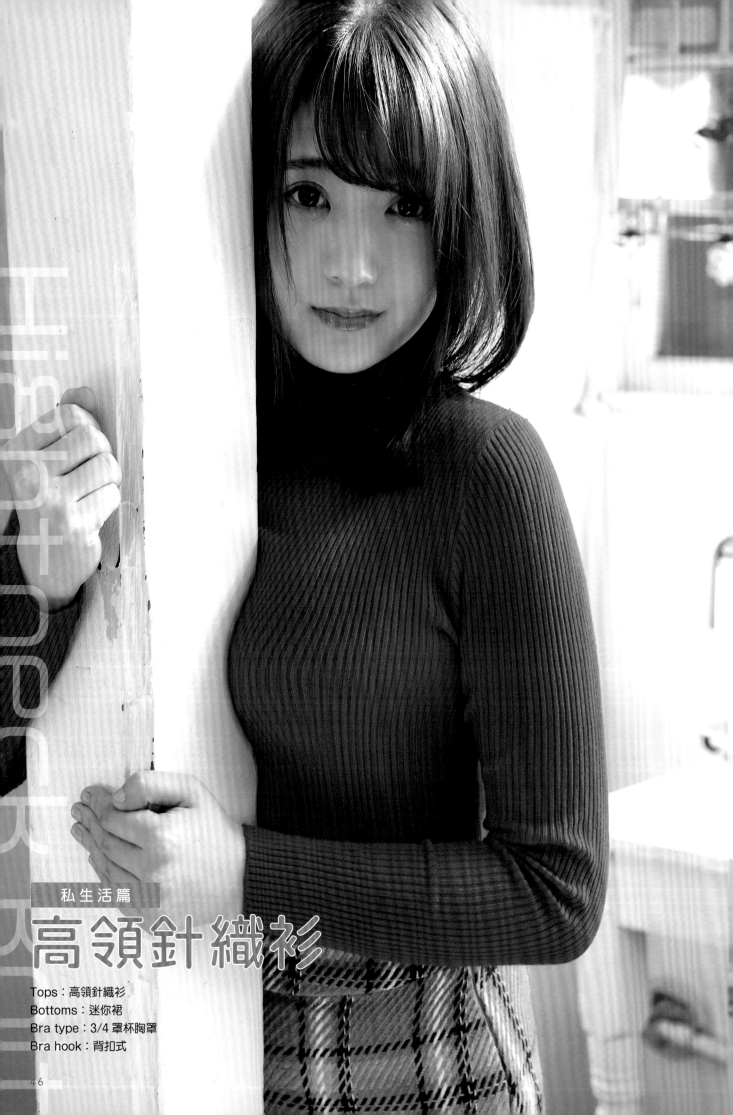

High+Hope

高領針織衫

Tops：高領針織衫
Bottoms：迷你裙
Bra type：3/4 罩杯胸罩
Bra hook：背扣式

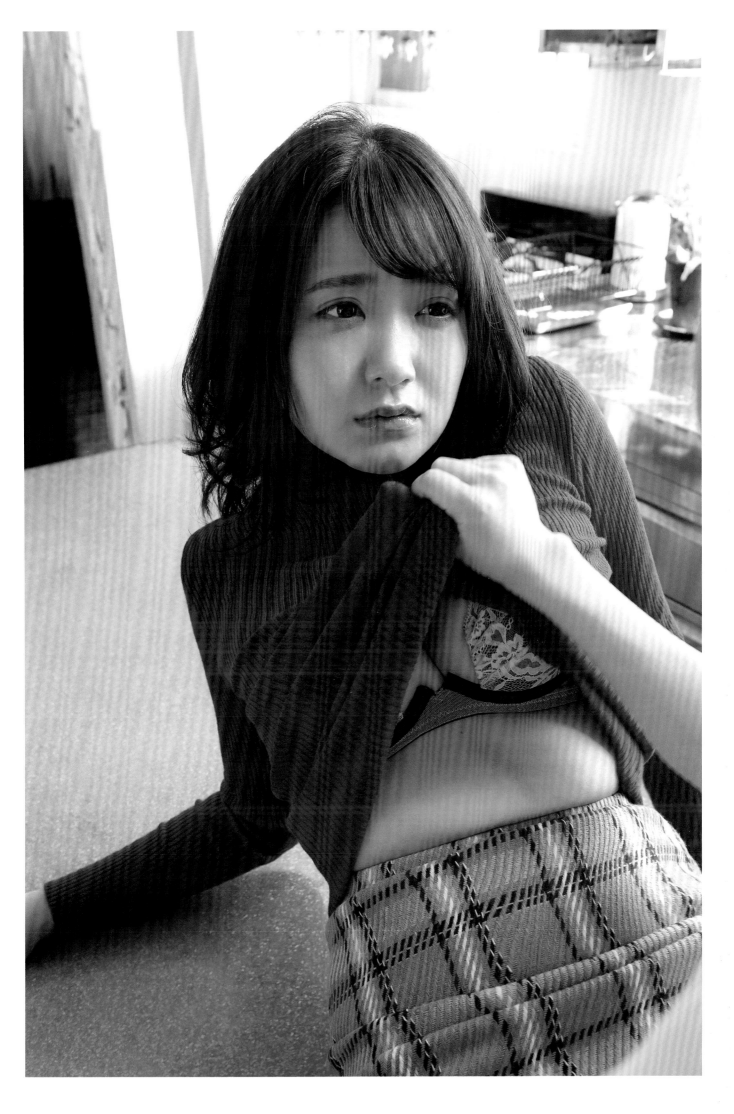

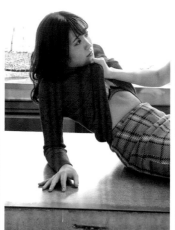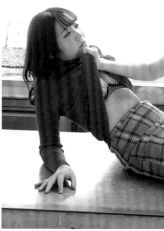
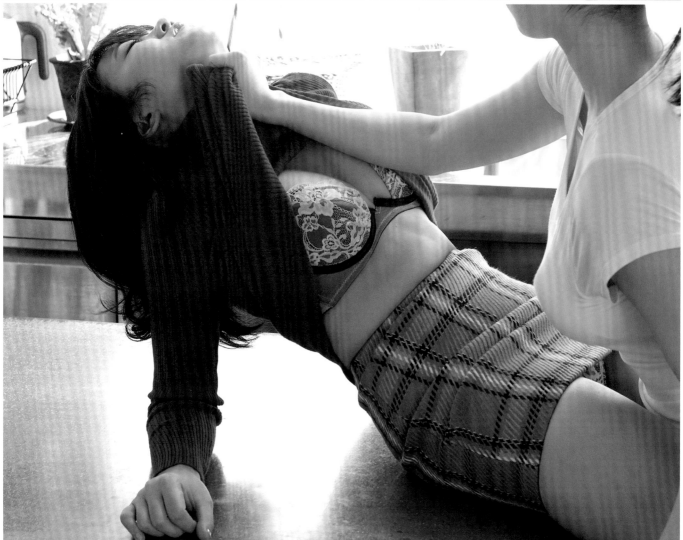
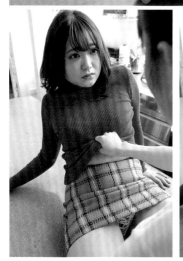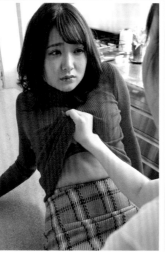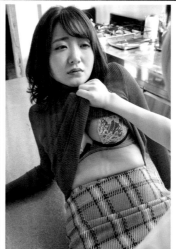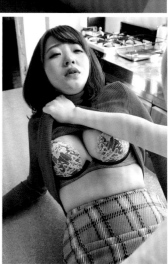

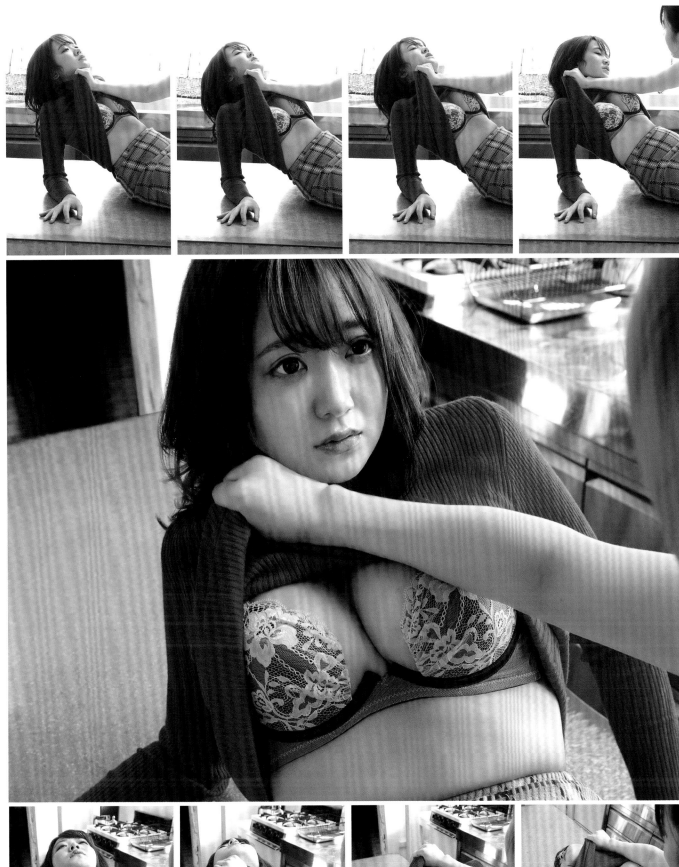
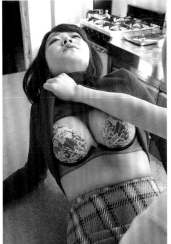
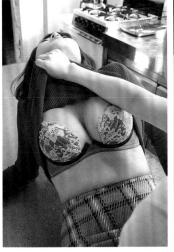
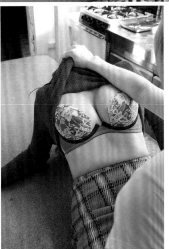
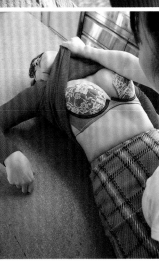

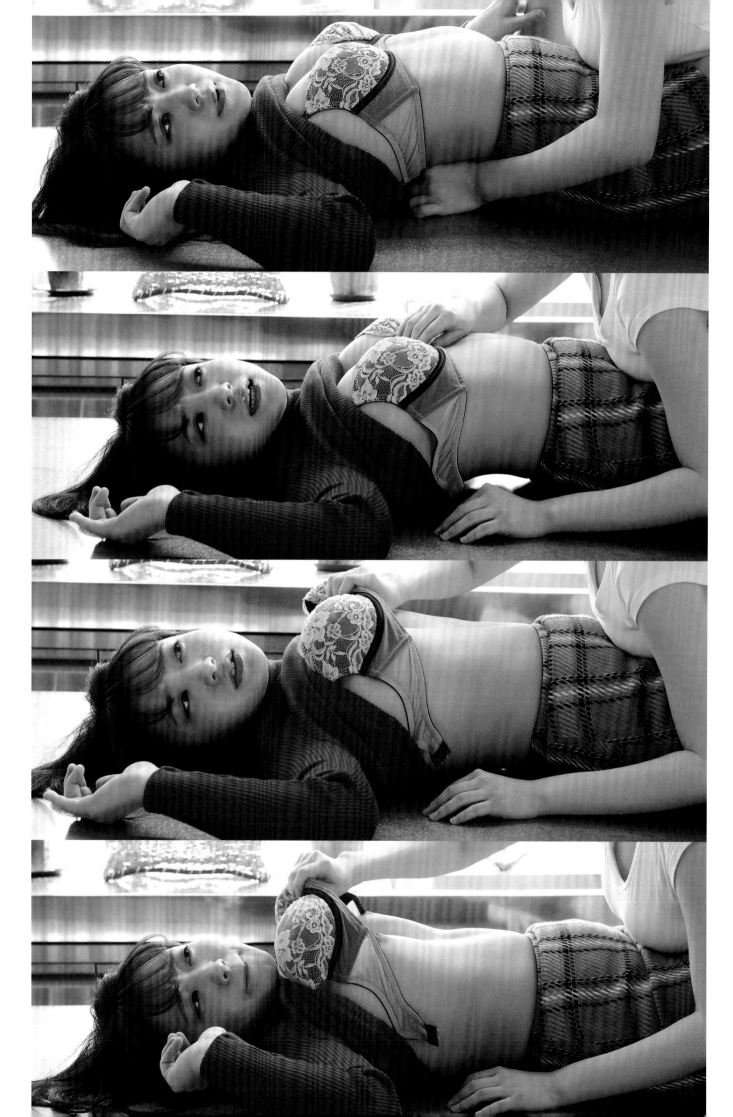

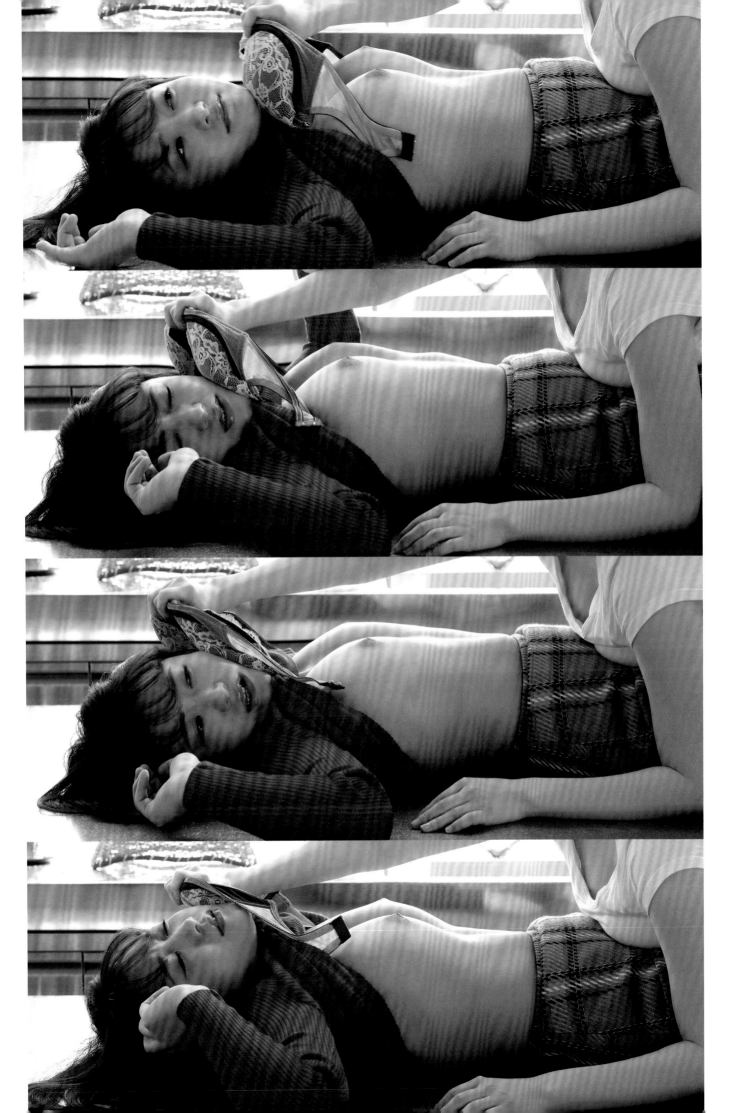

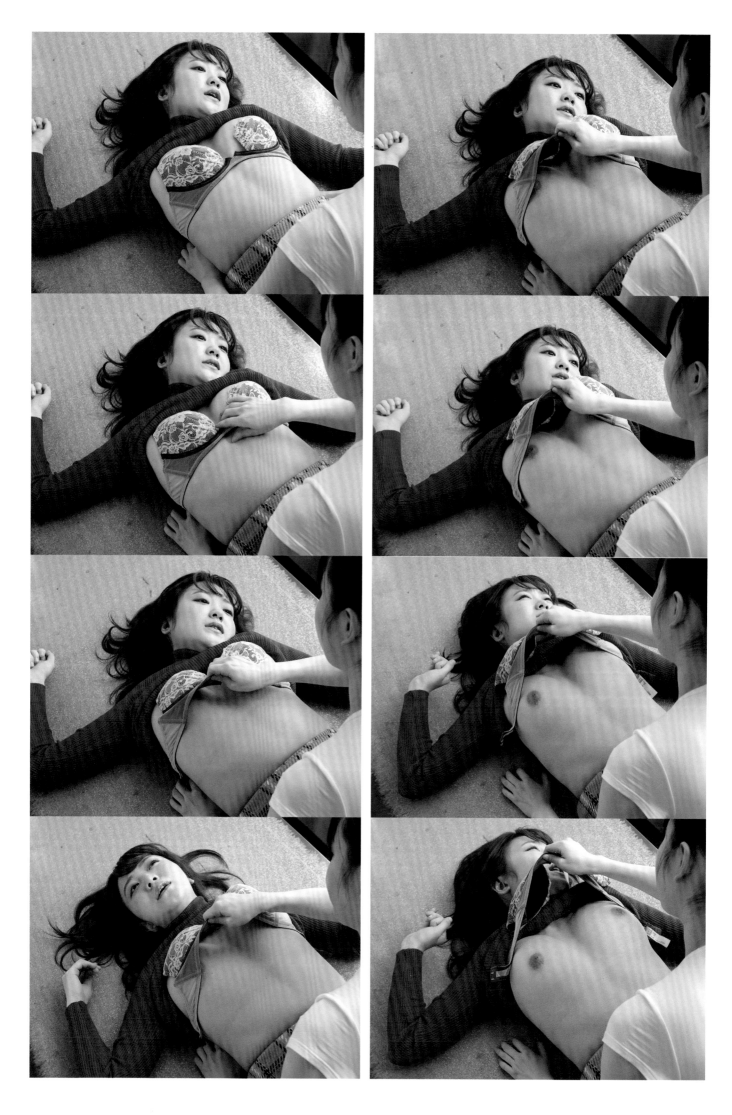

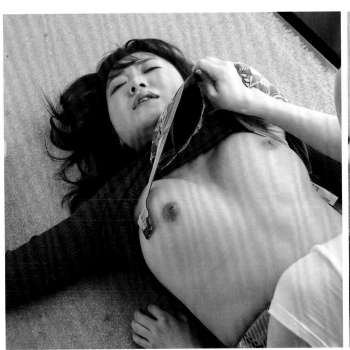
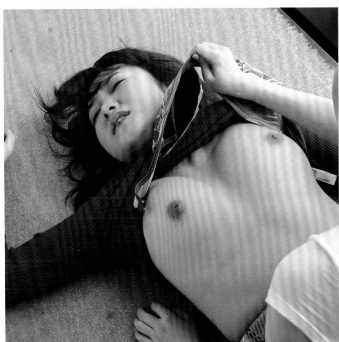
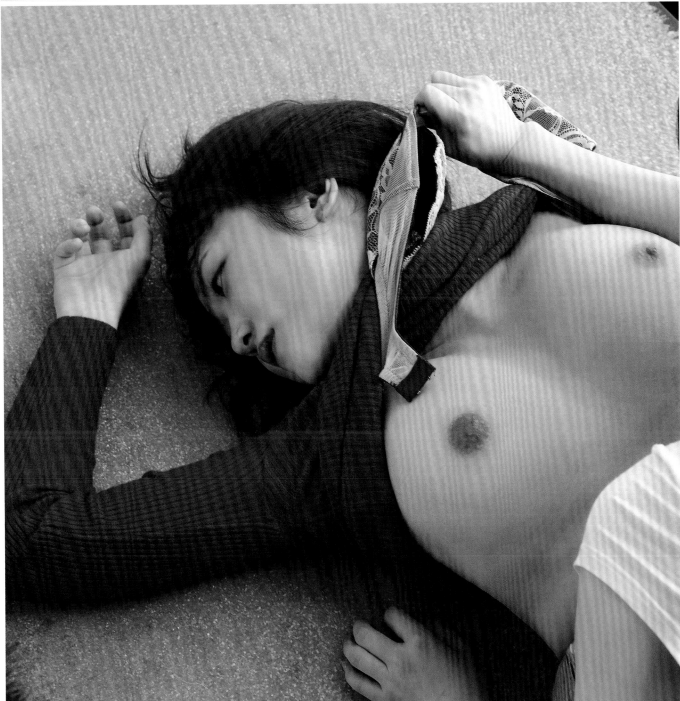

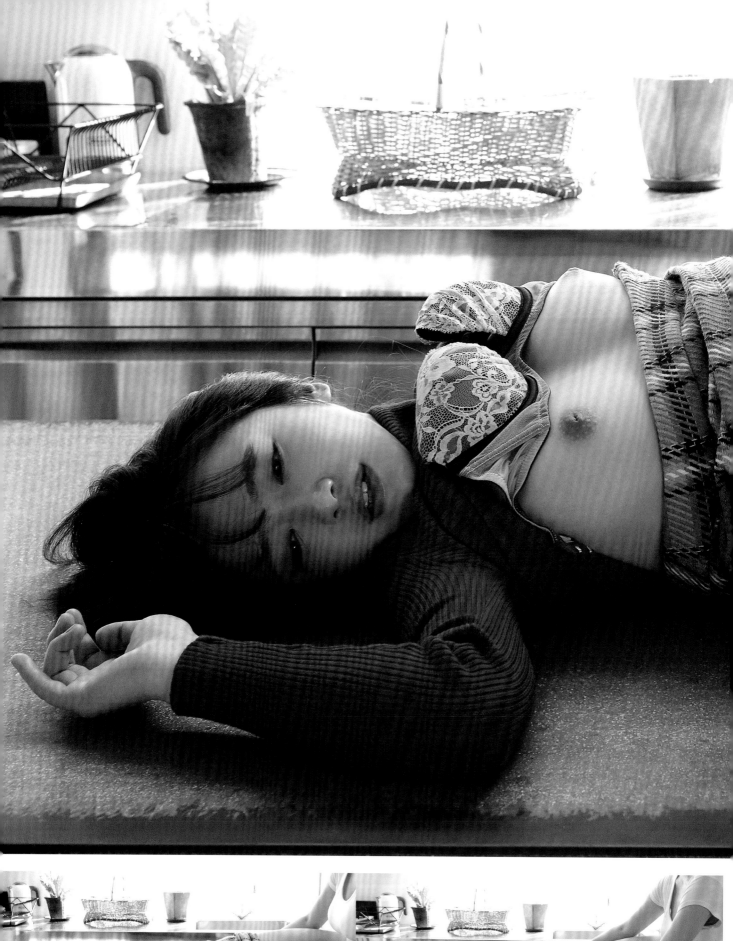
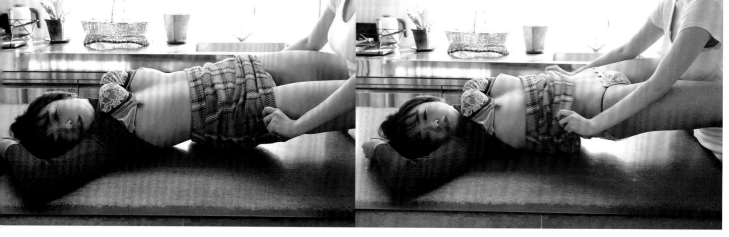

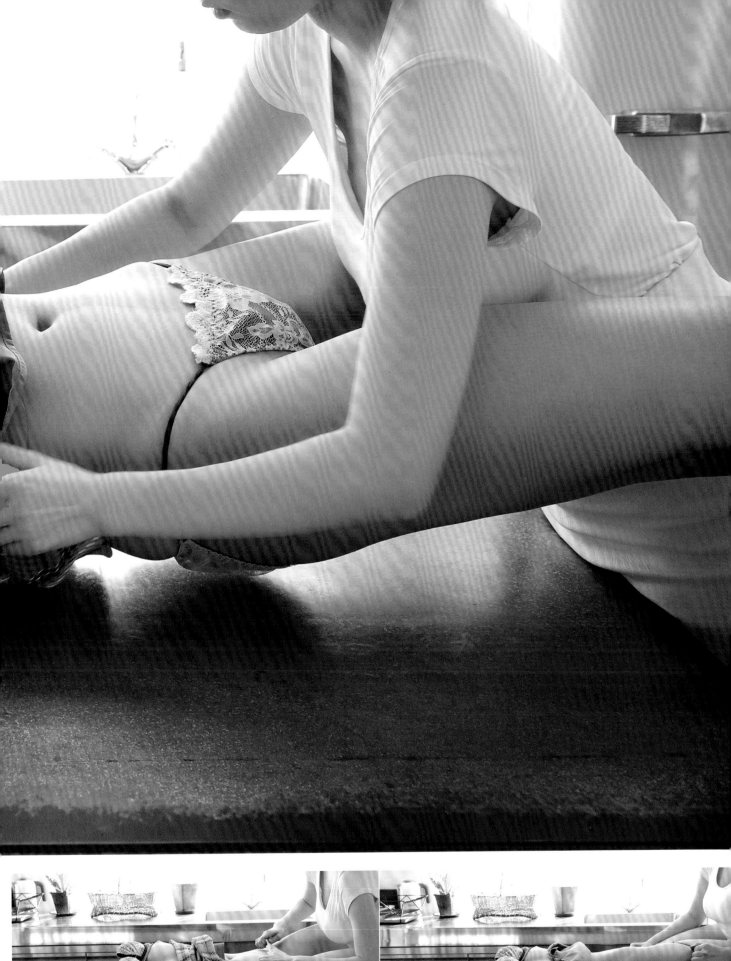
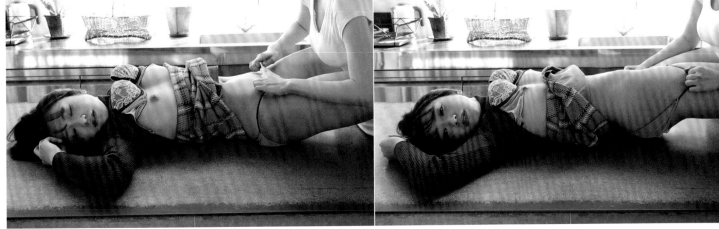

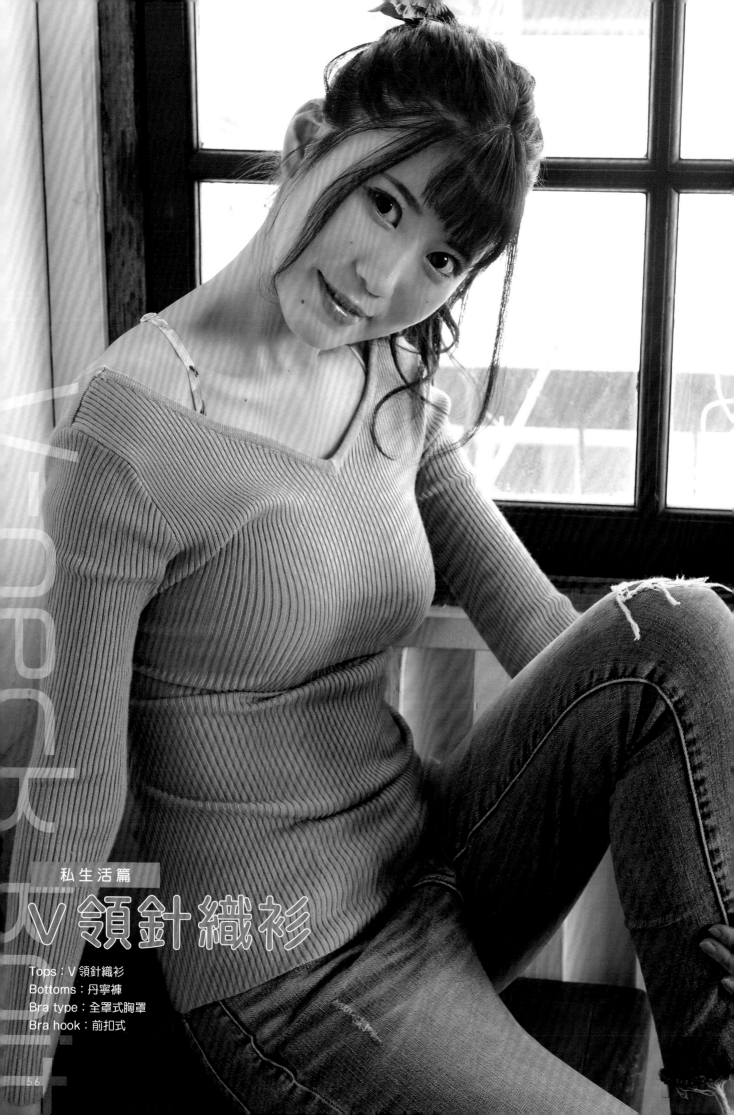

私生活篇

V領針織衫

Tops：V領針織衫
Bottoms：丹寧褲
Bra type：全罩式胸罩
Bra hook：前扣式

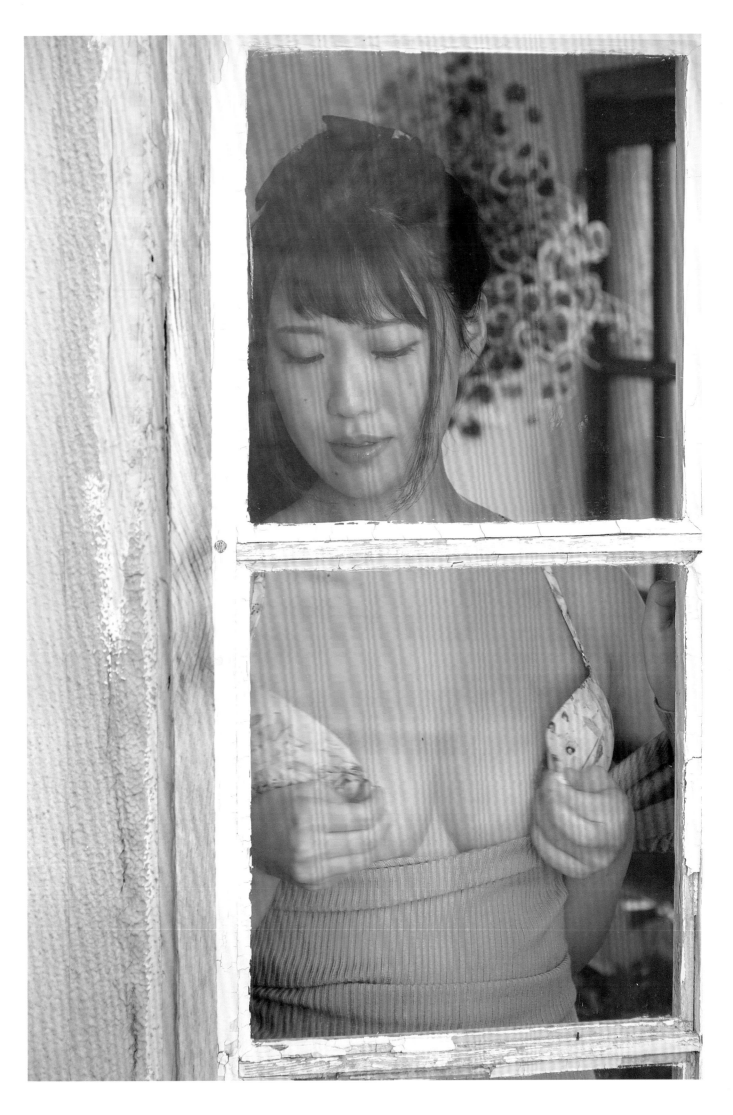

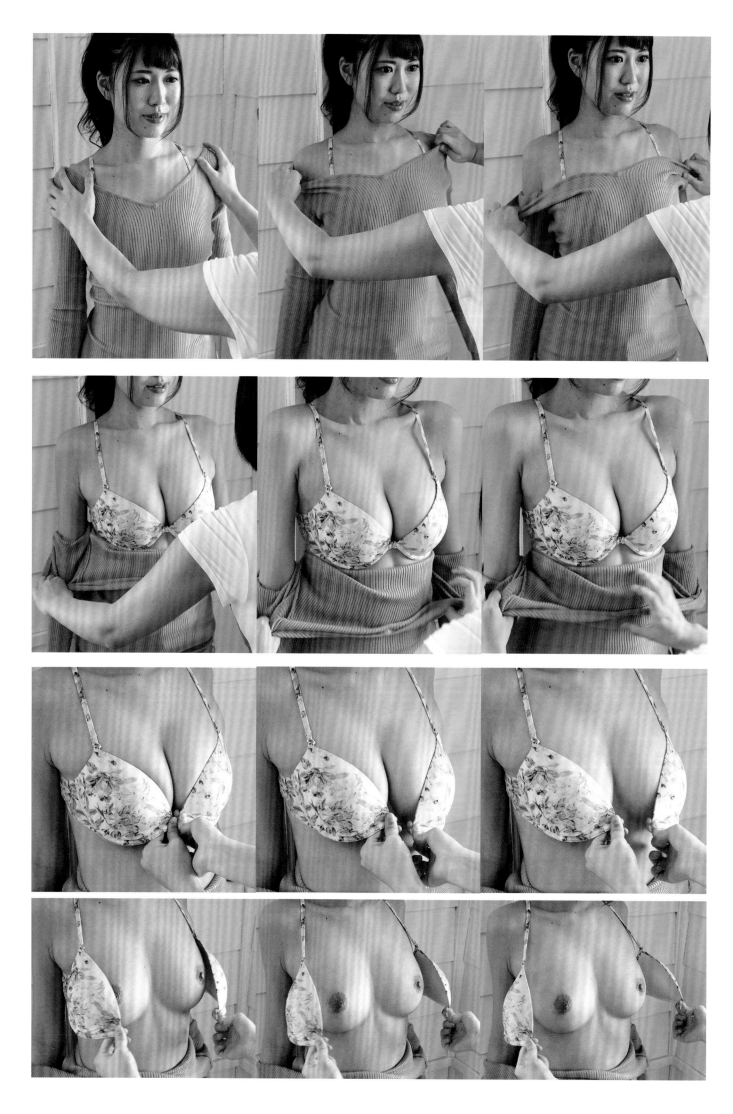

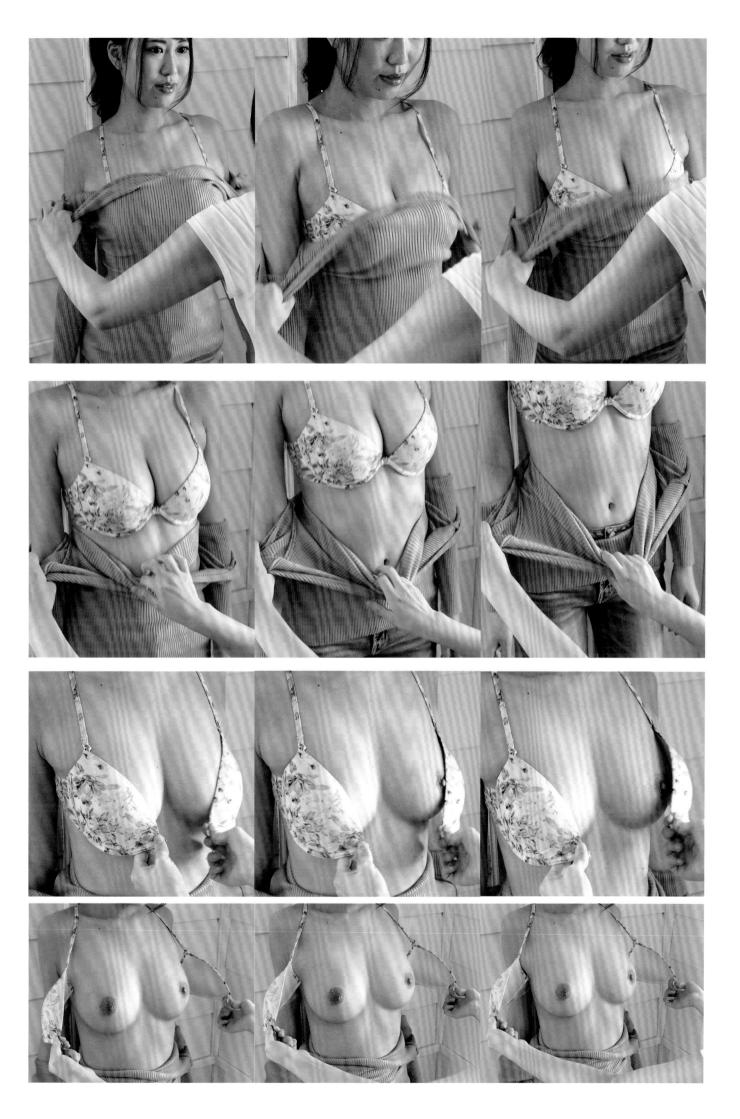

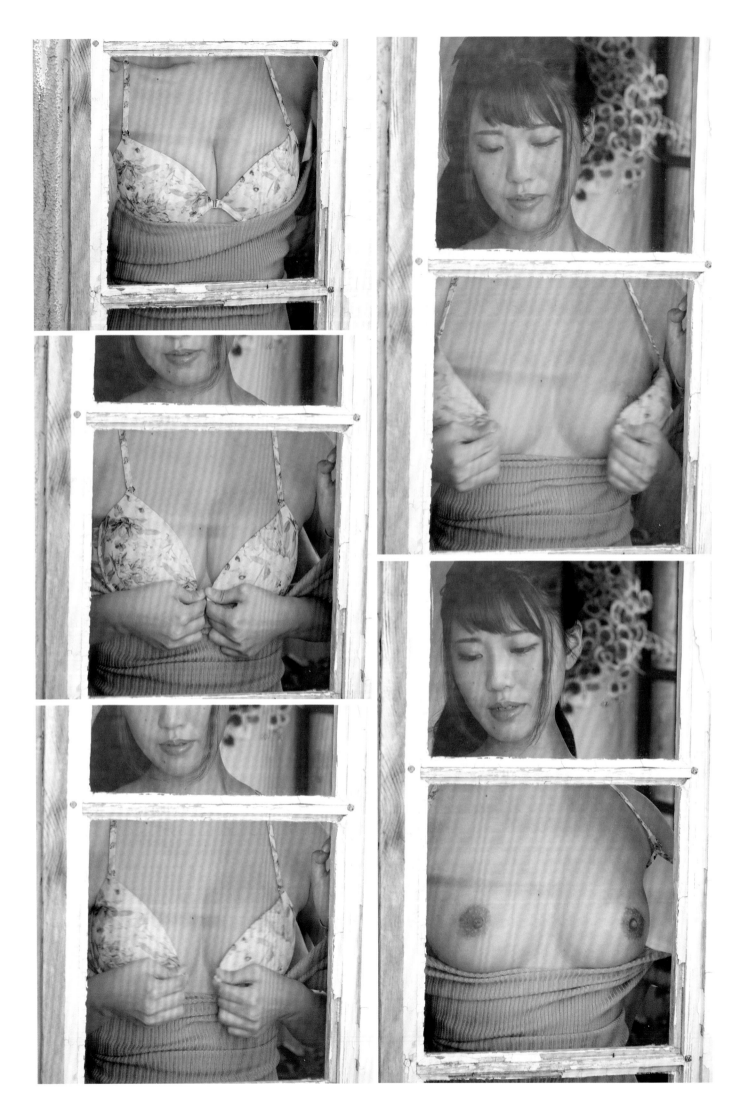

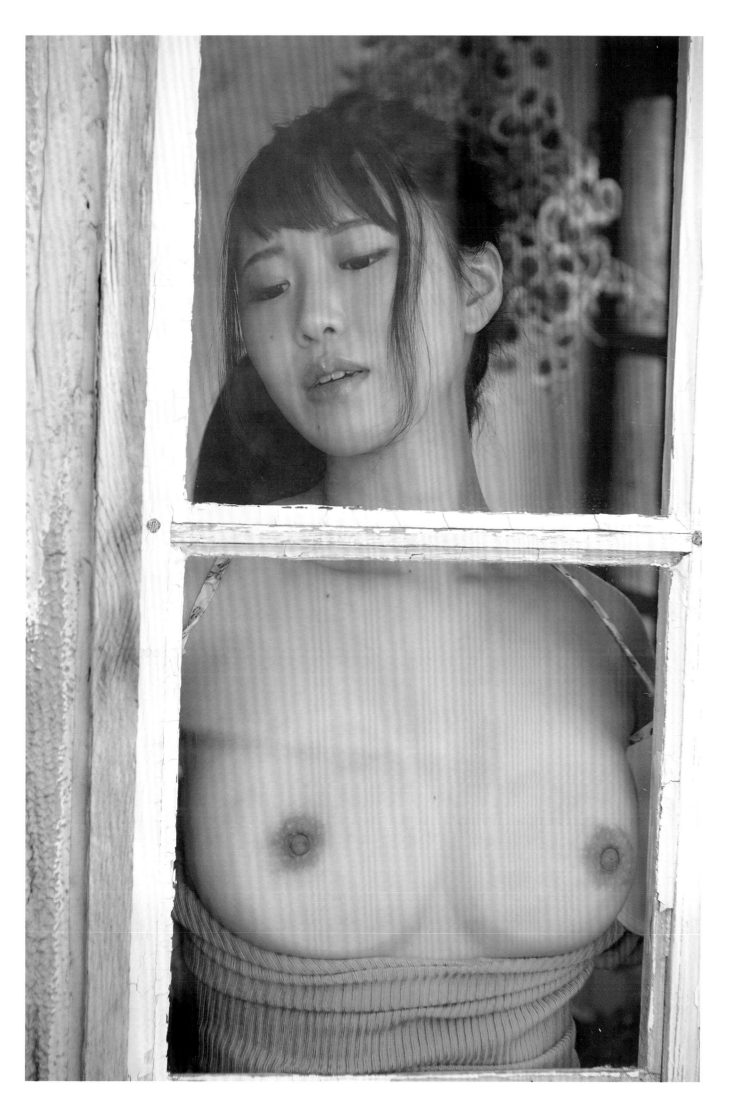

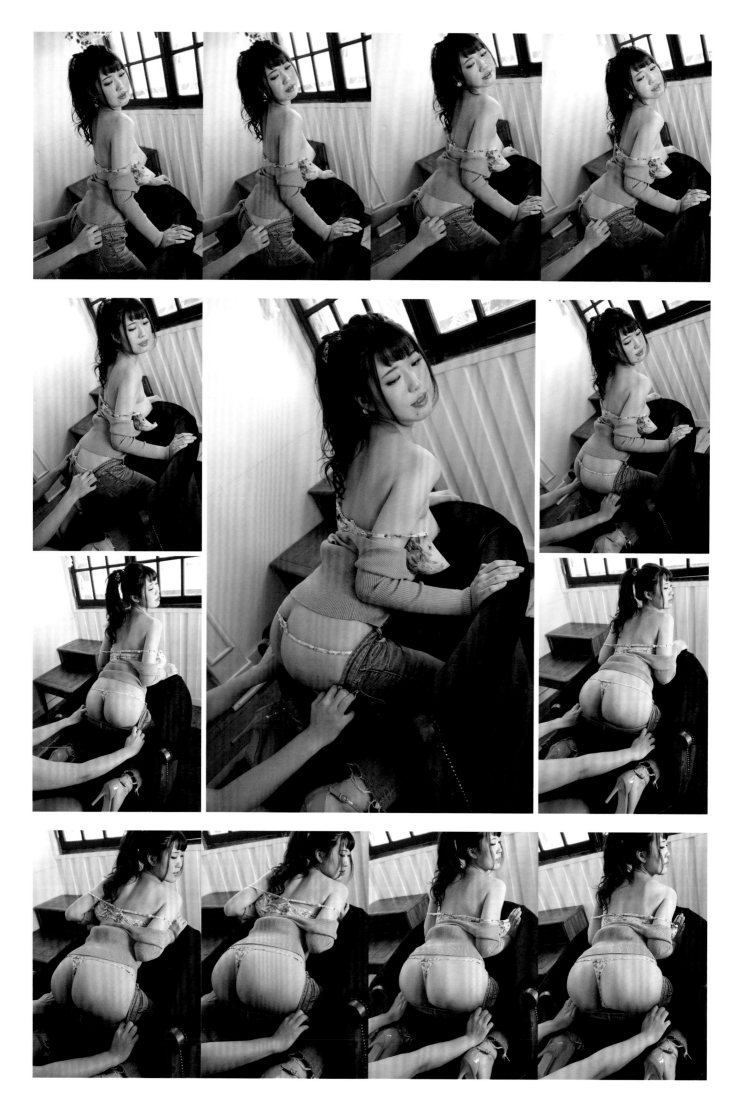

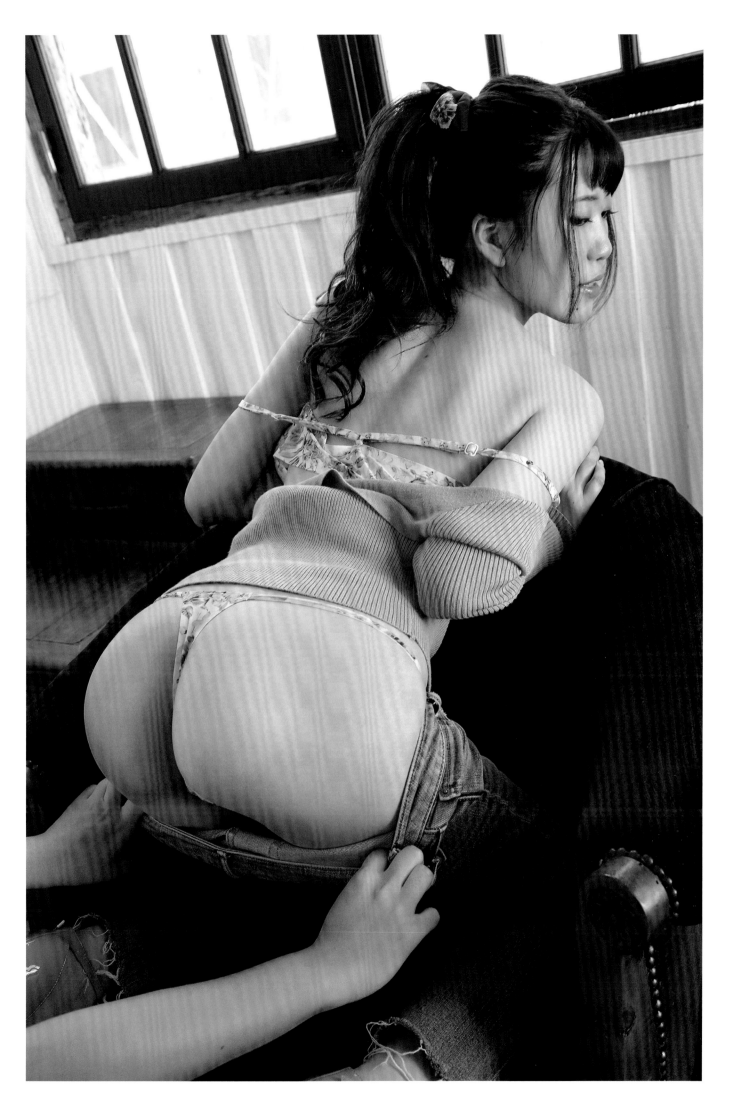

居家服

Room wear

Tops：小可愛
Bottoms：短褲
Bra type：三角胸罩／無鋼圈胸罩
Bra hook：背扣式

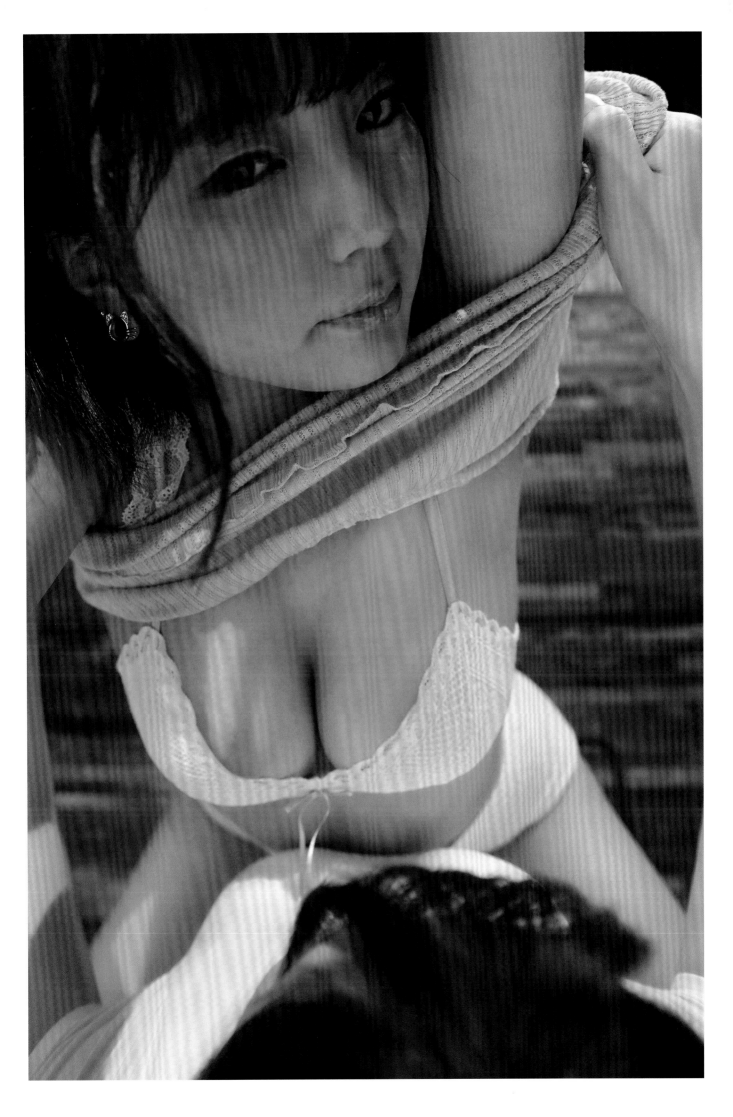

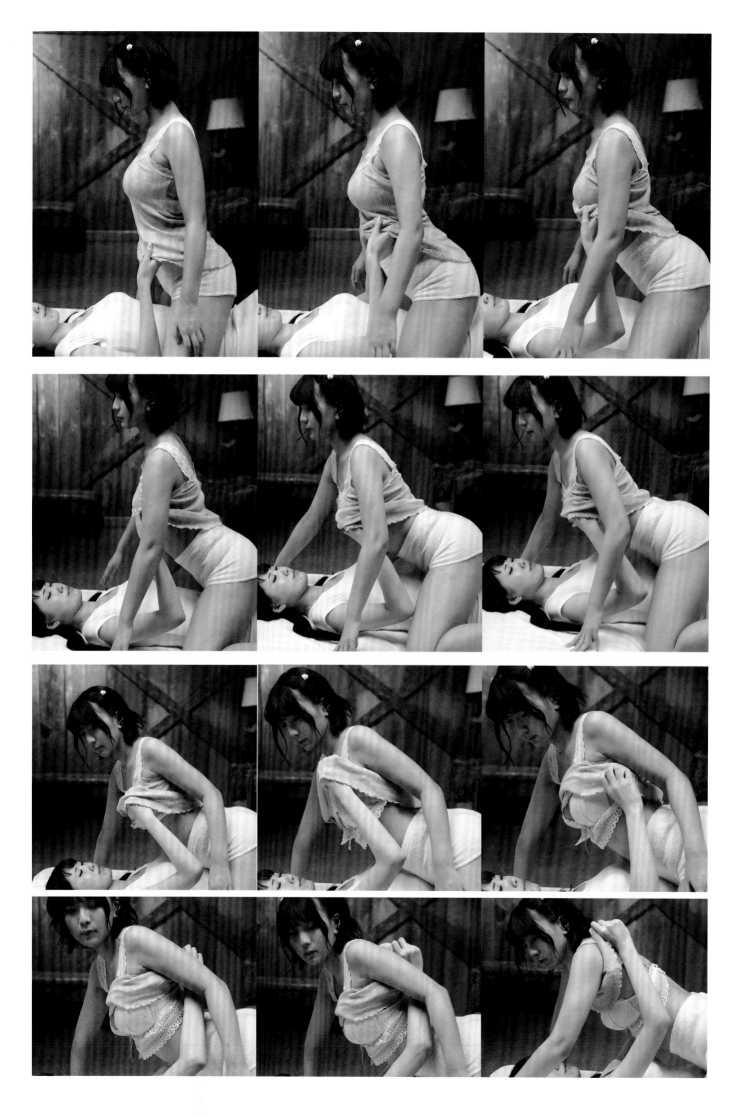

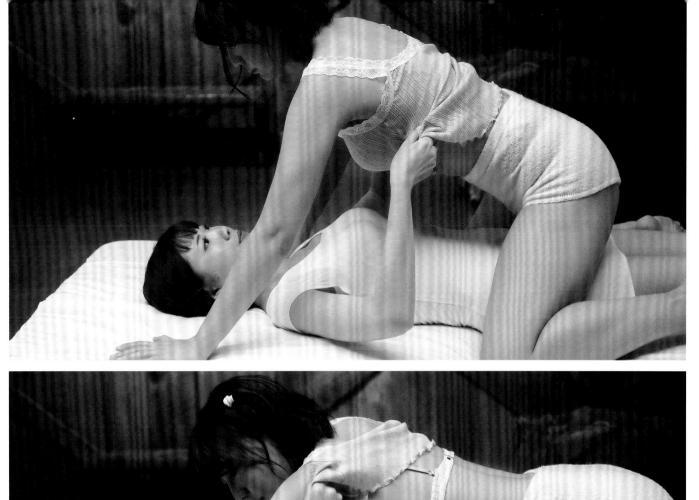

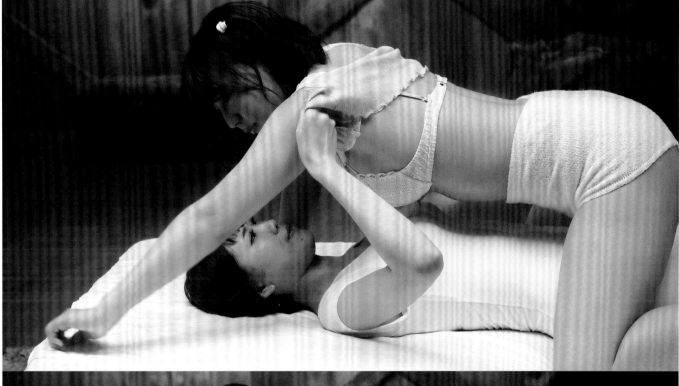

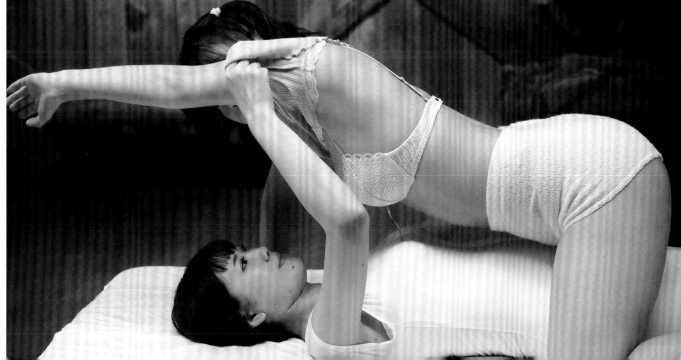

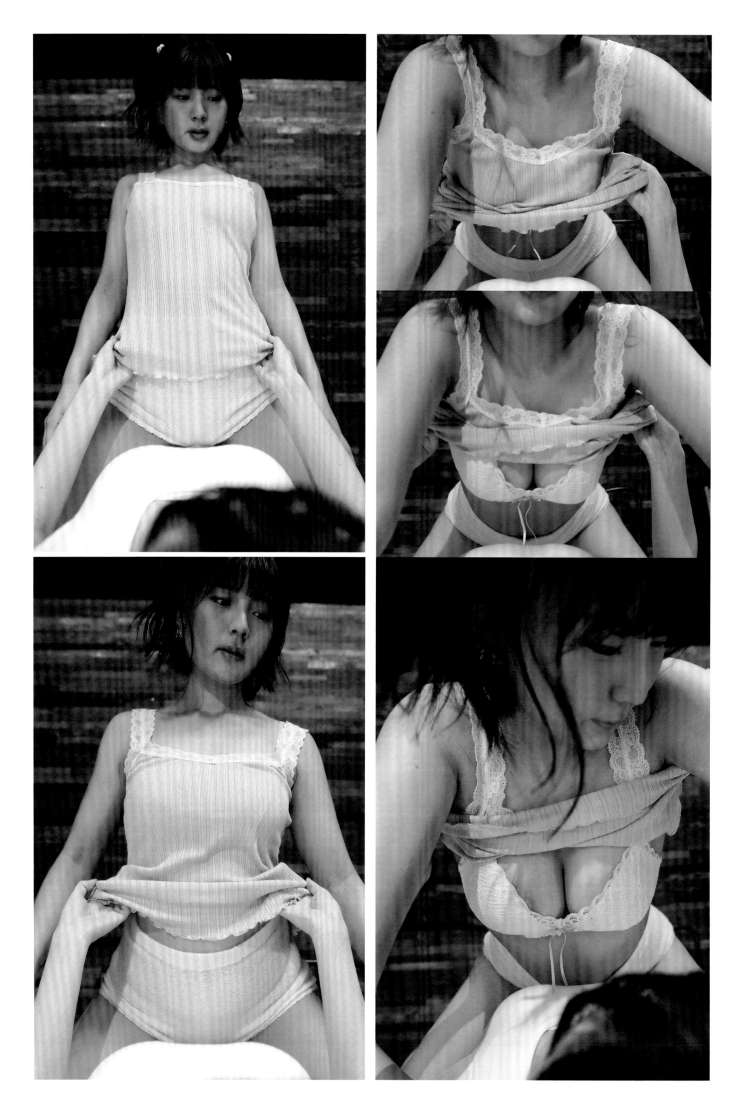

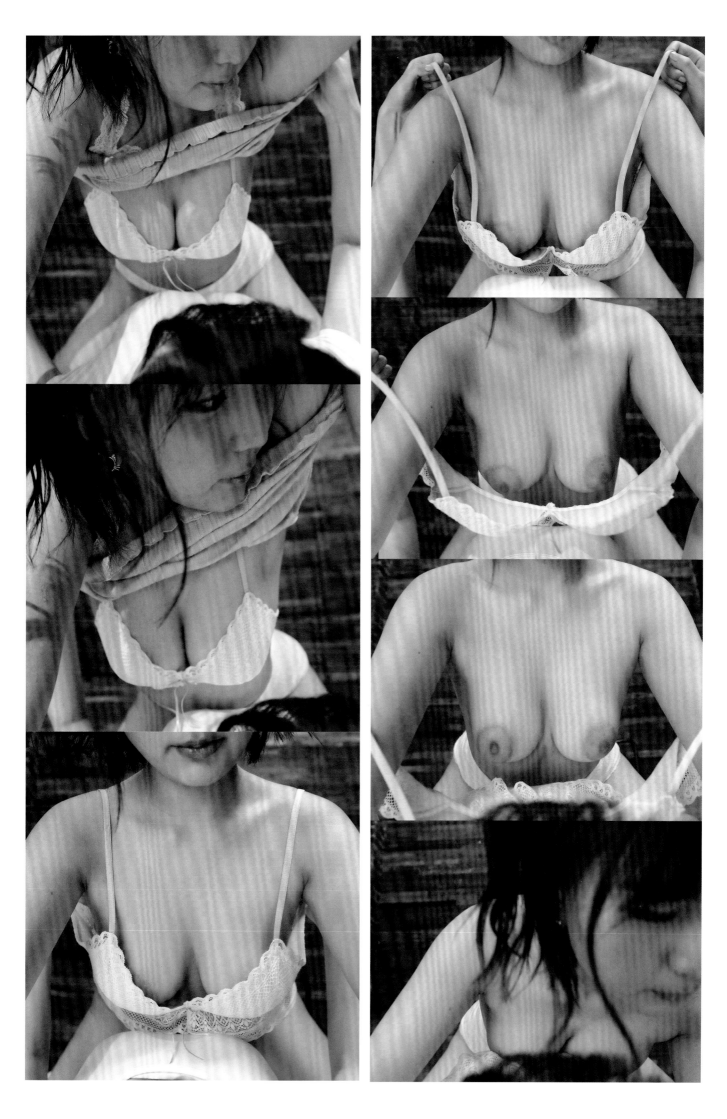

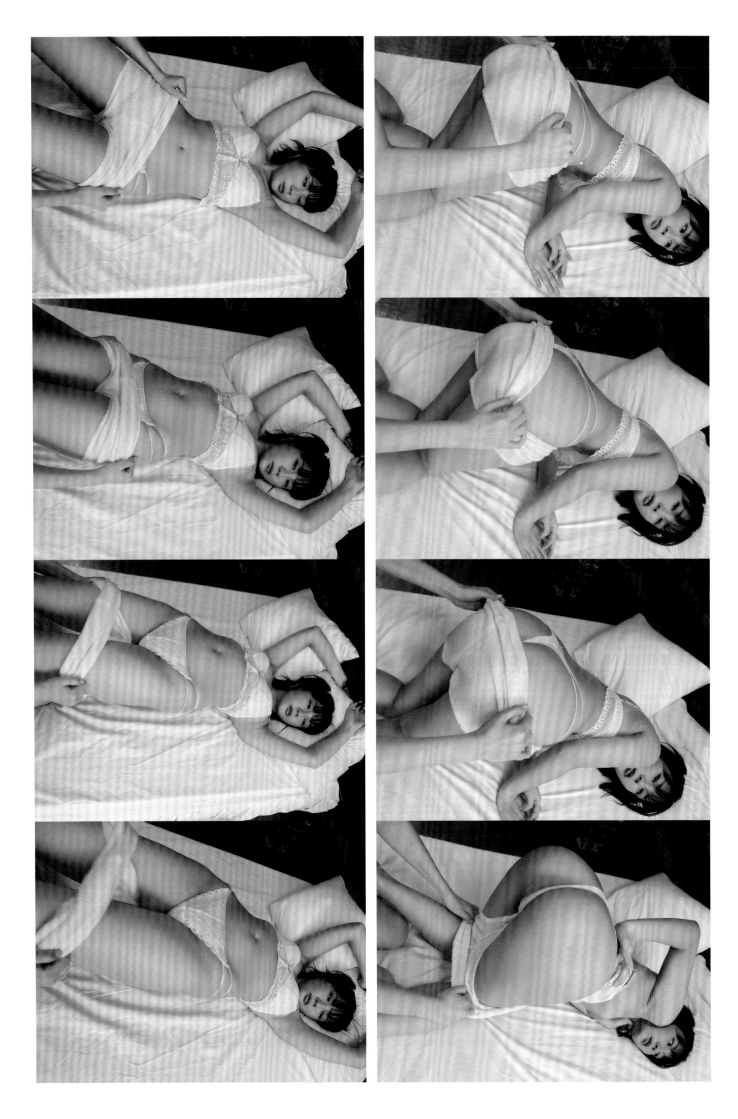

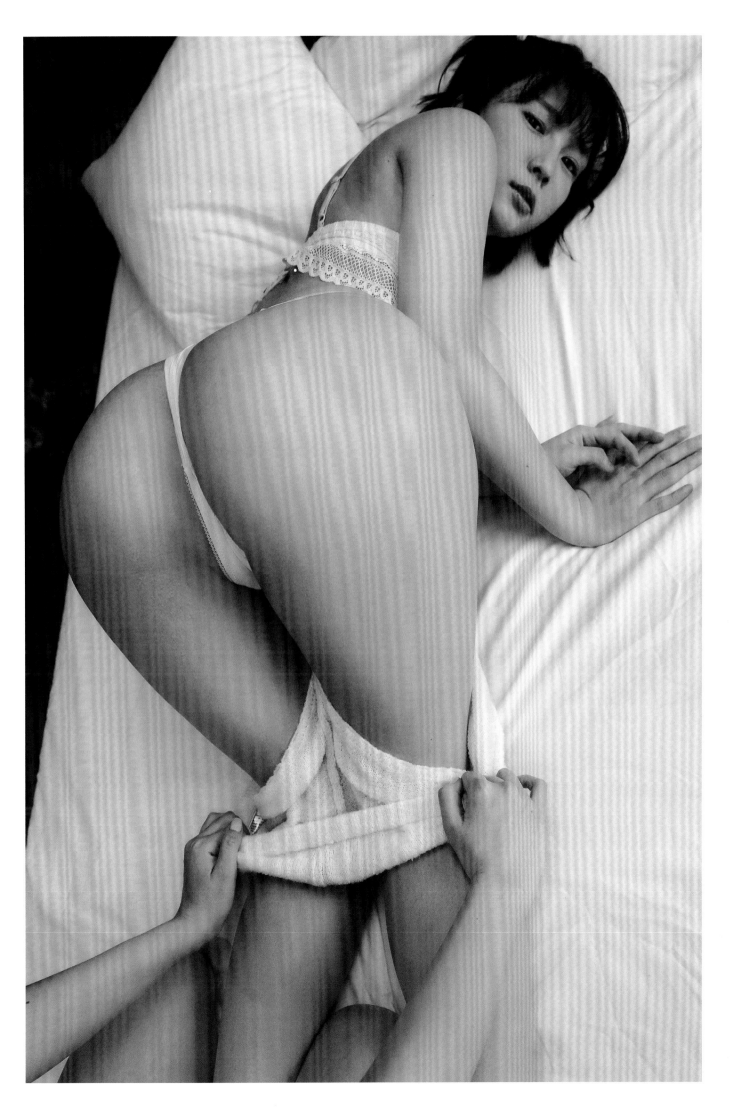

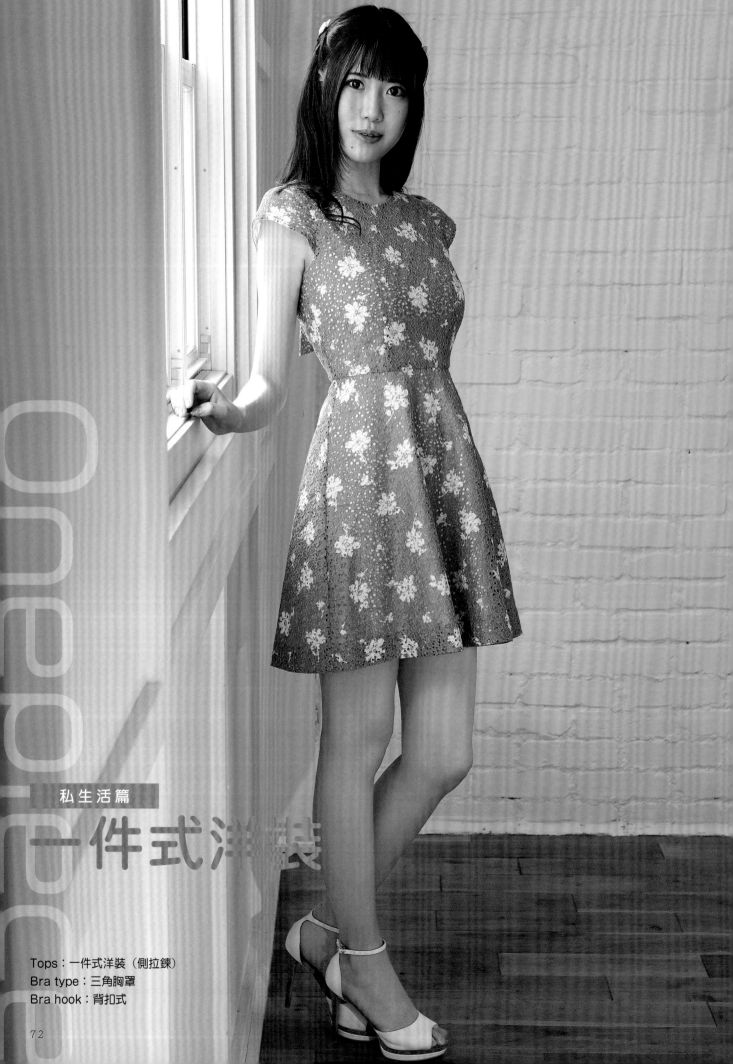

one piece

私生活篇
一件式洋裝

Tops：一件式洋裝（側拉鍊）
Bra type：三角胸罩
Bra hook：背扣式

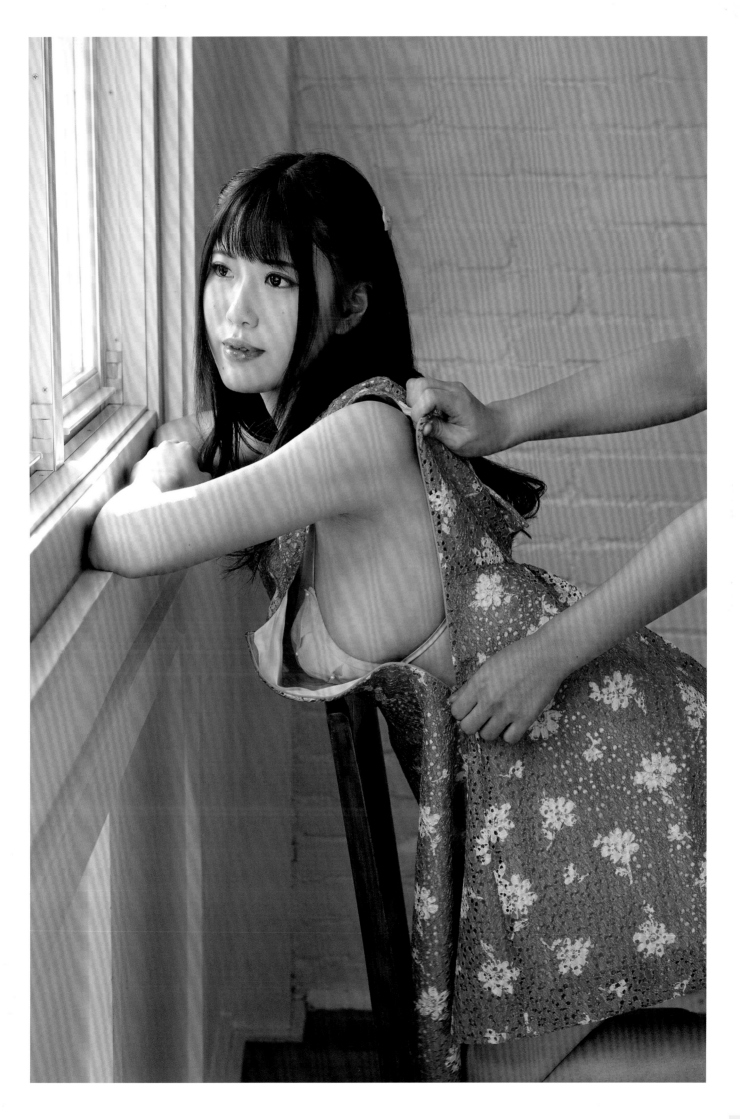

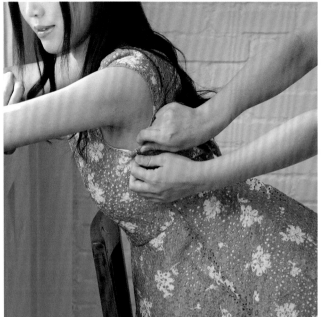
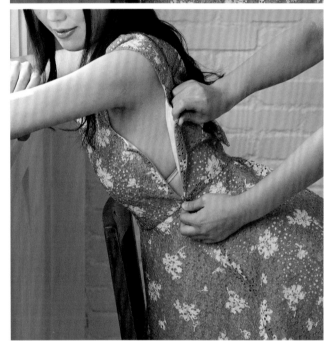
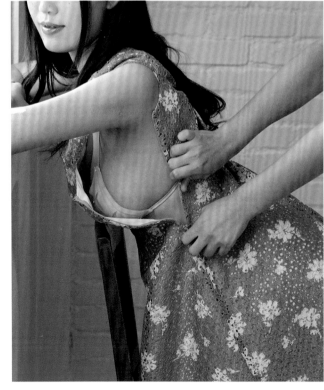
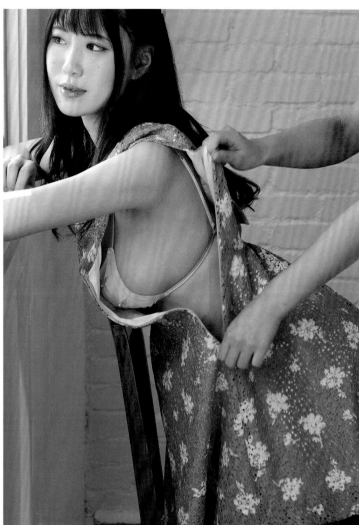
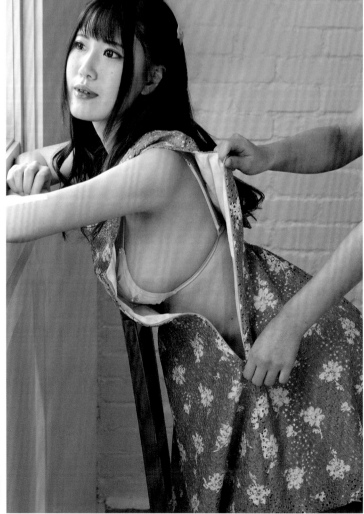

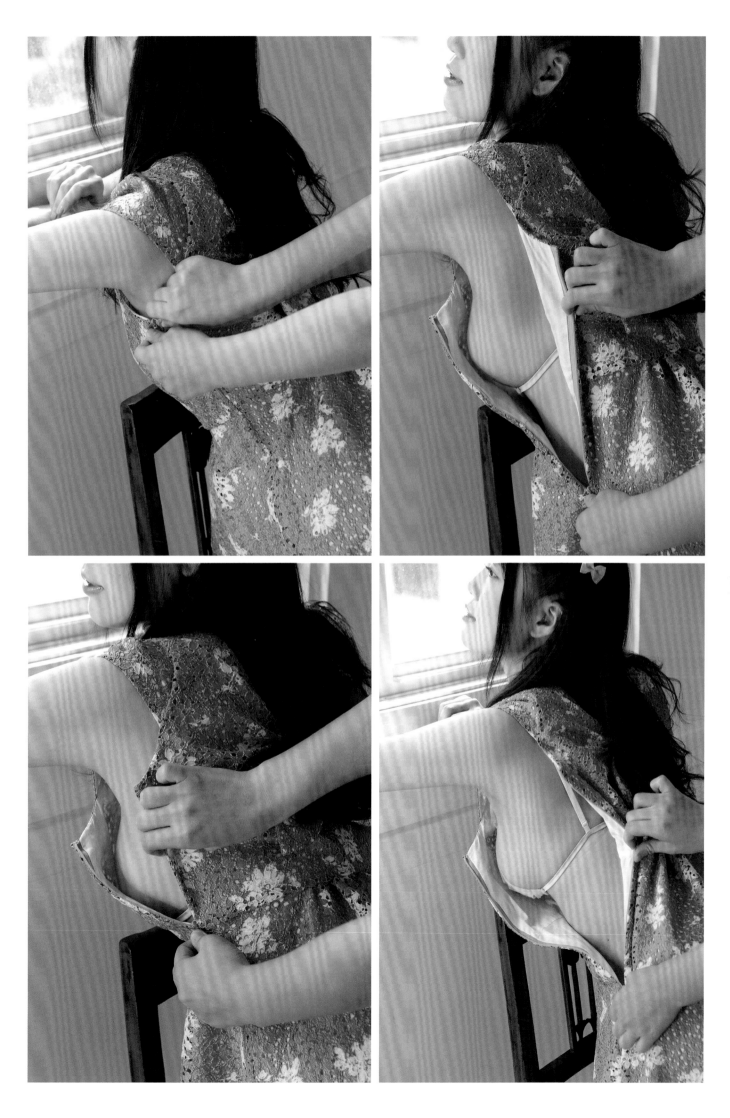

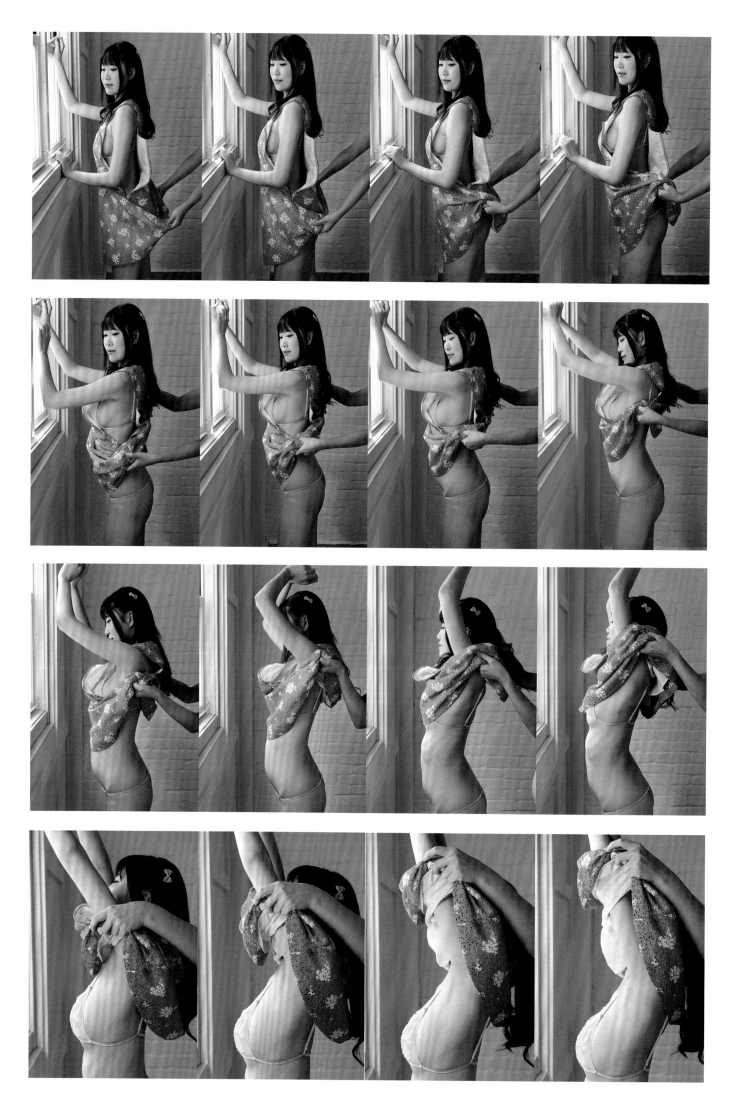

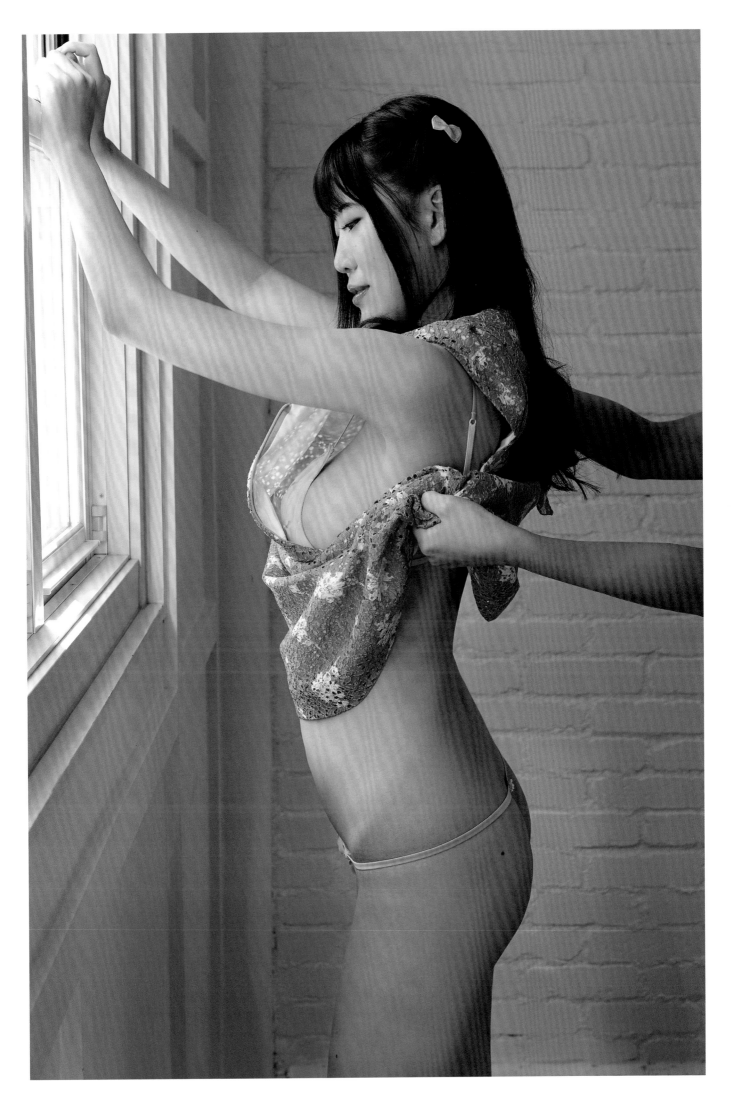

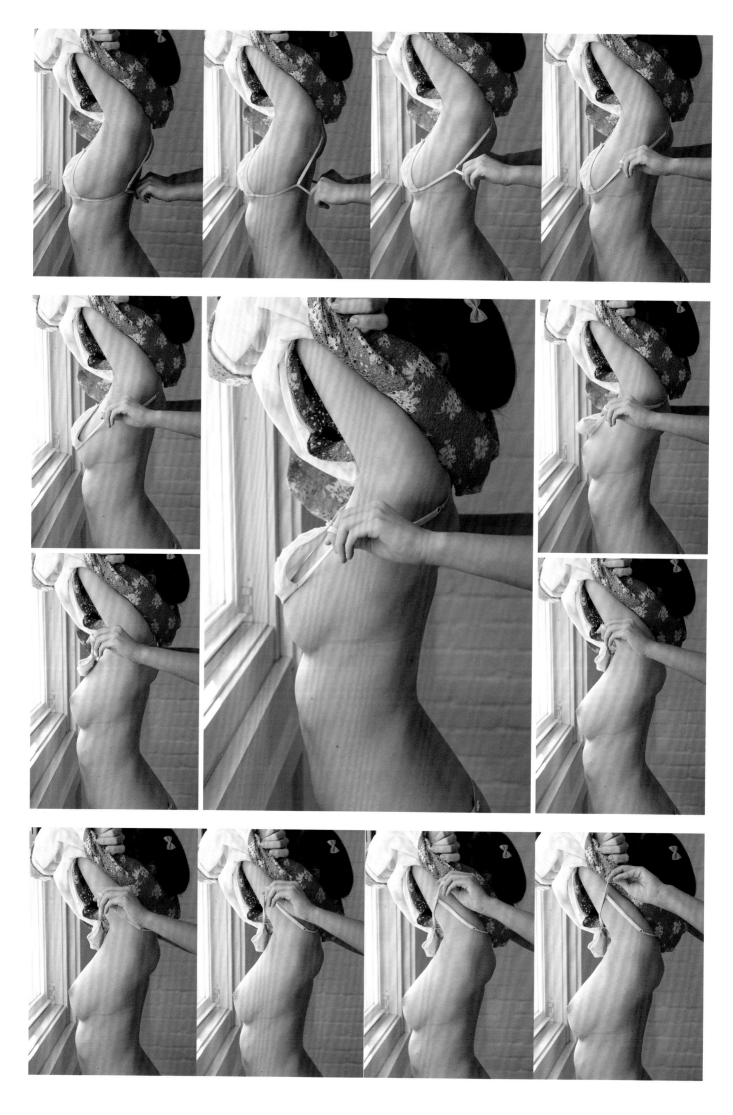

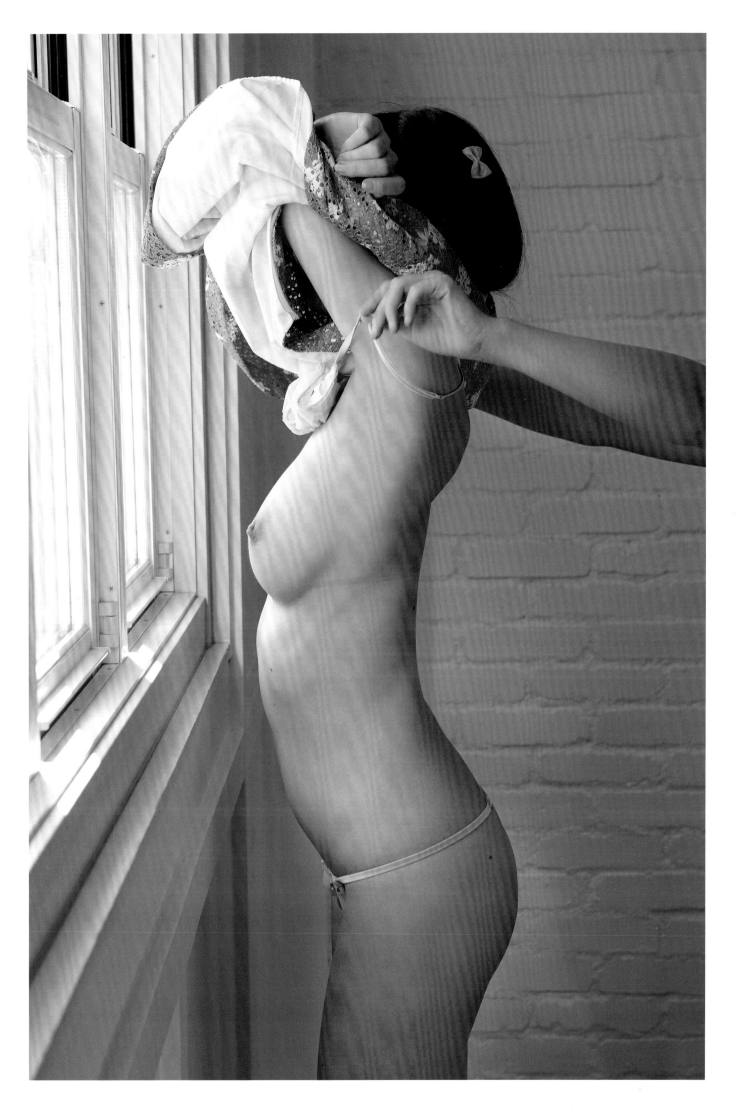

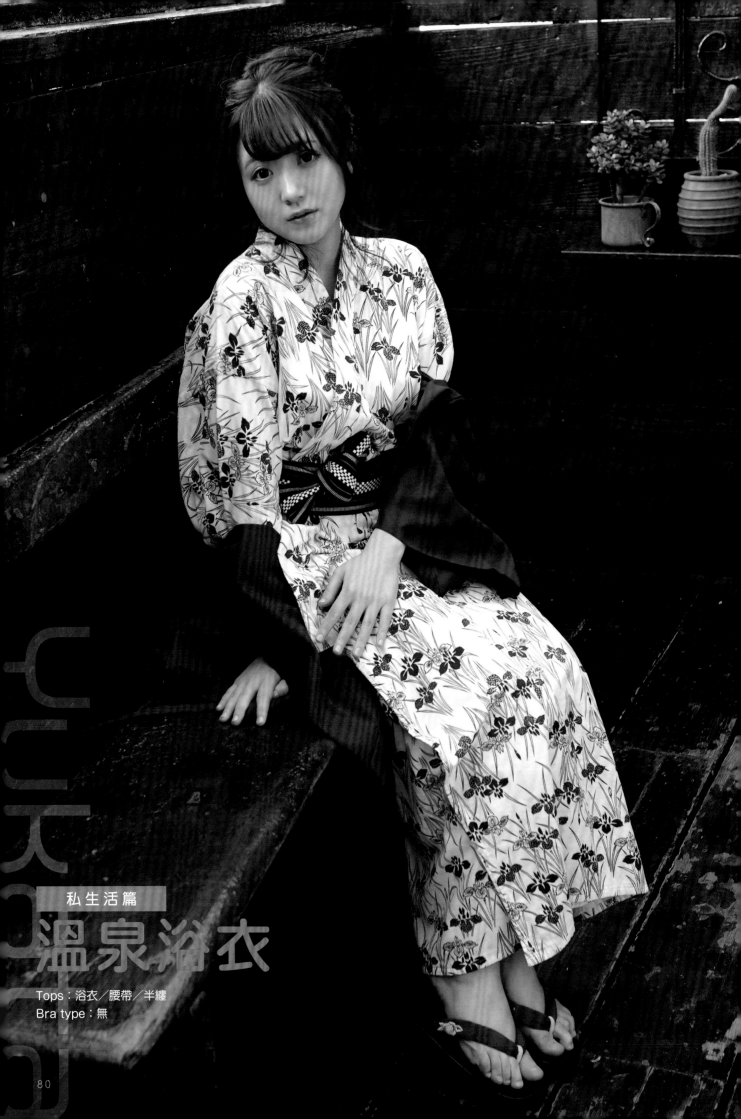

YUROa

溫泉浴衣

Tops：浴衣／腰帶／半纏
Bra type：無

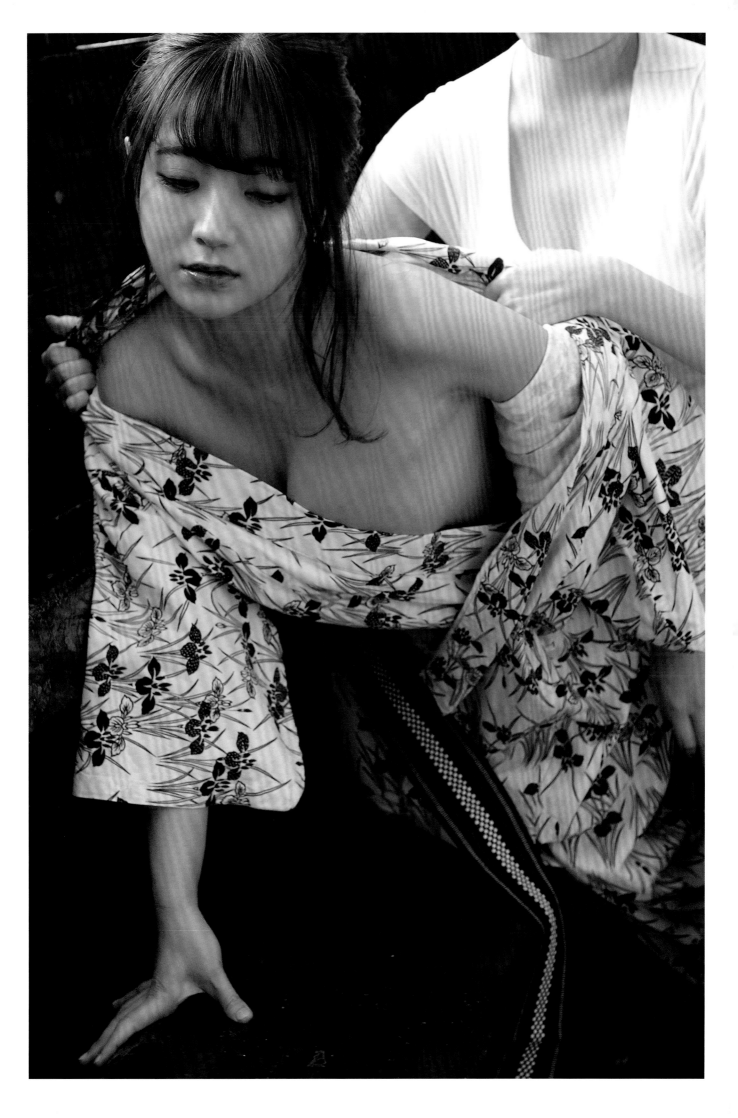

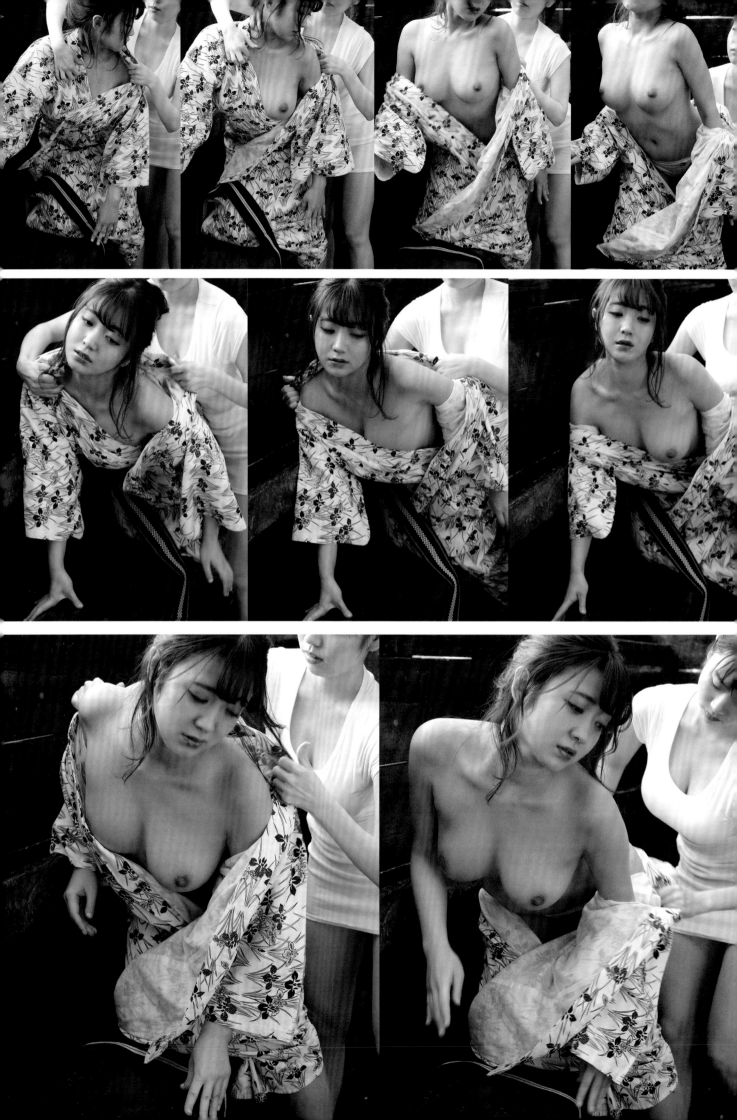

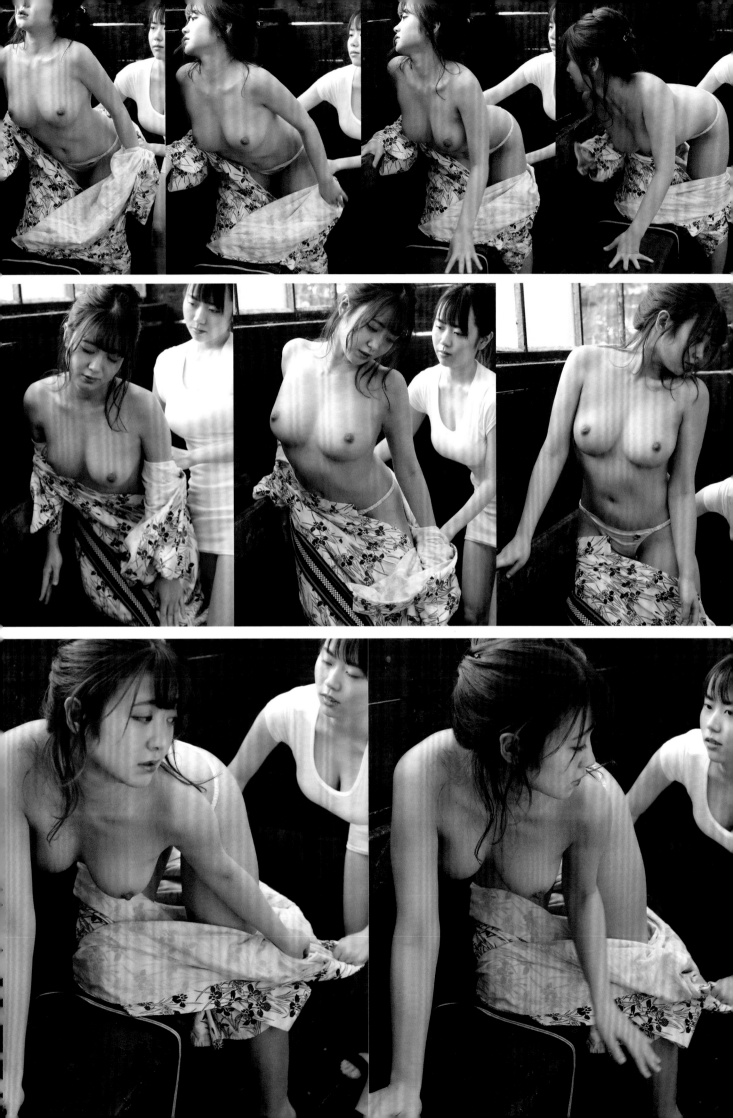

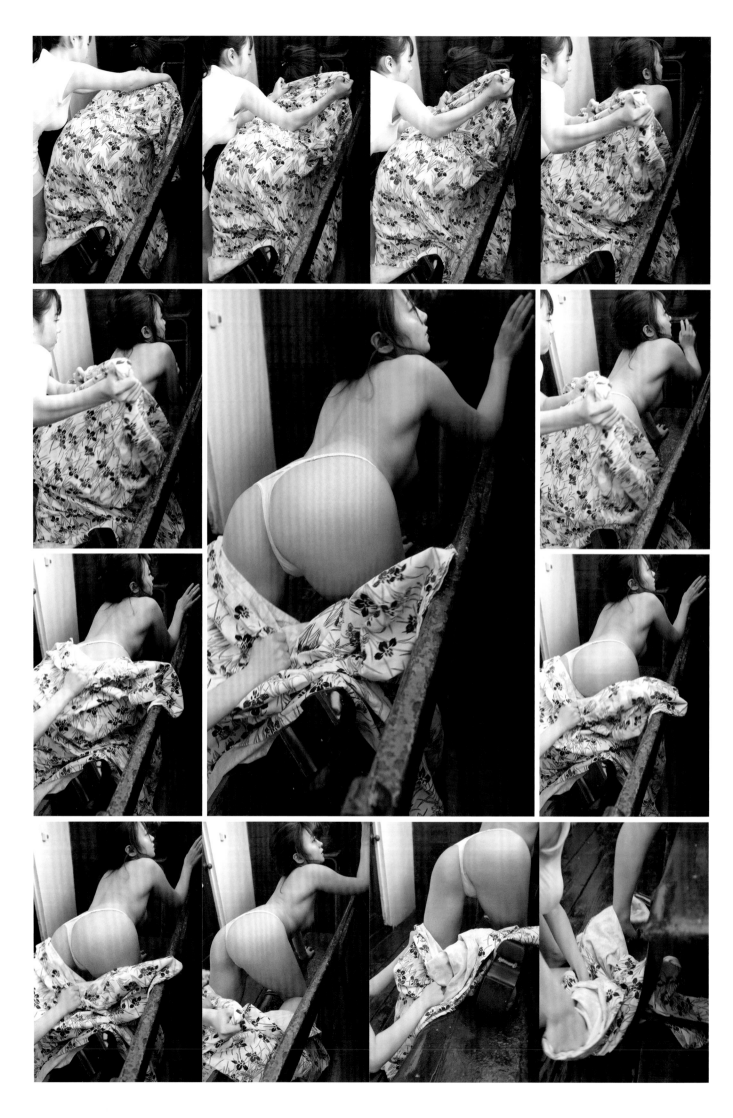

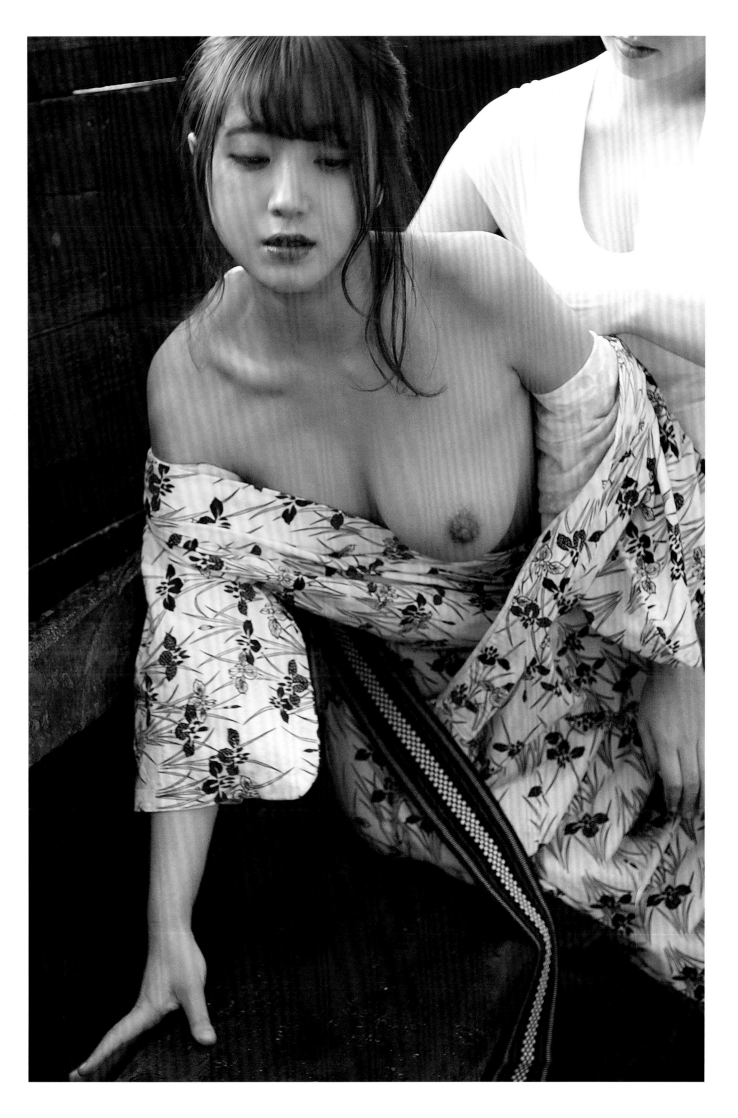

KYONYU

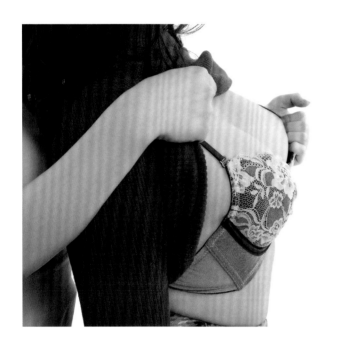

........... Chapter 2

180 度無死角的巨乳

高領針織衫 ✕
3/4 罩杯胸罩 篇

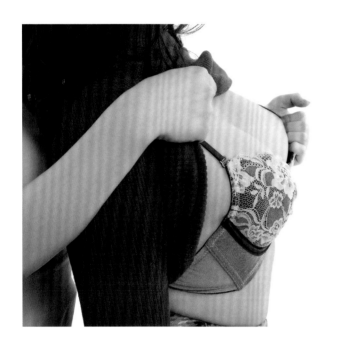
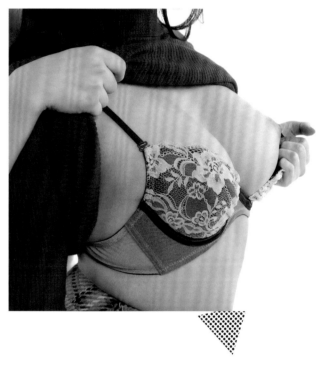
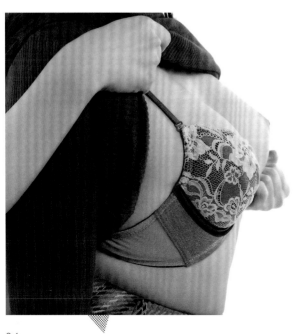
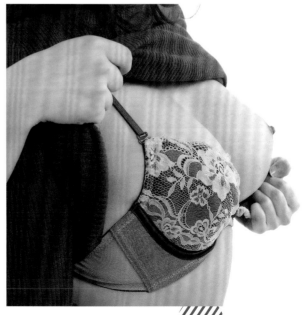

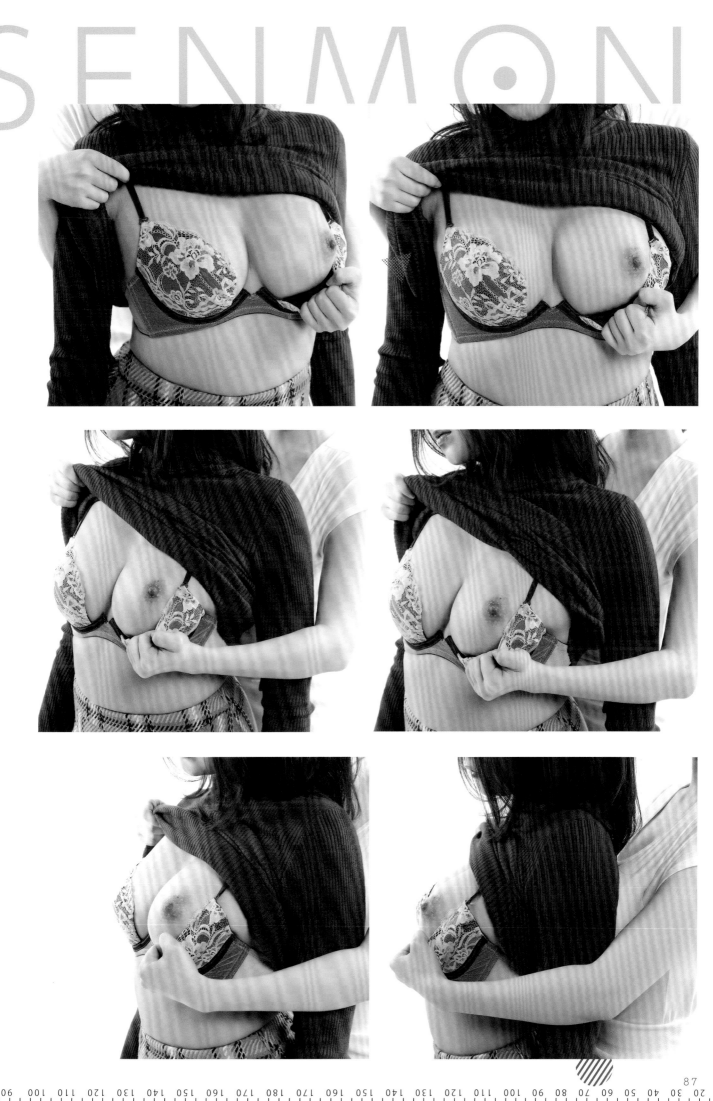

.........Chapter 2

180 度無死角

V領針織衫 ×
前扣式胸罩 篇

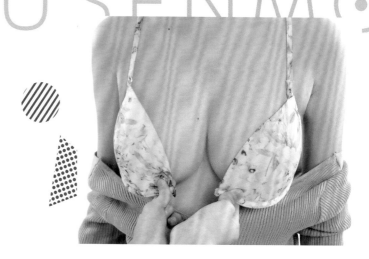

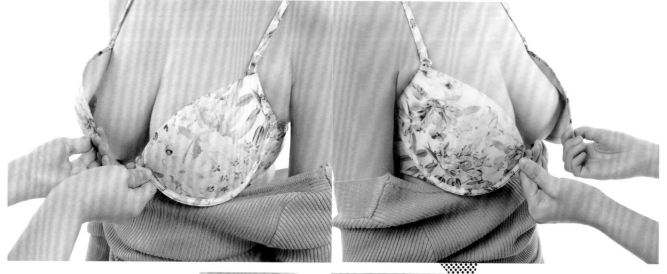

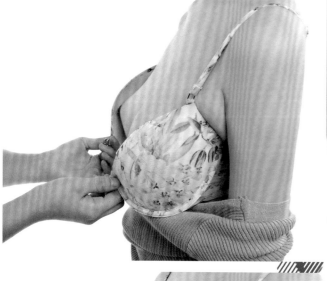

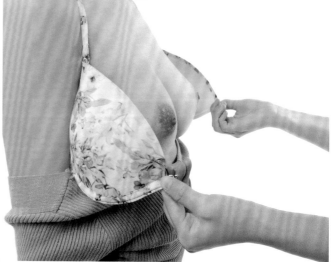

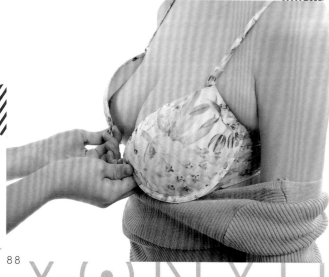

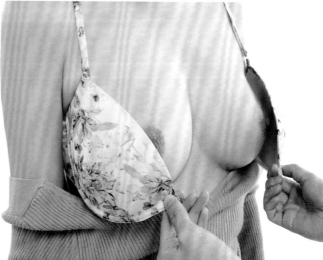

KYO ONJU SENMON KYO ONJU

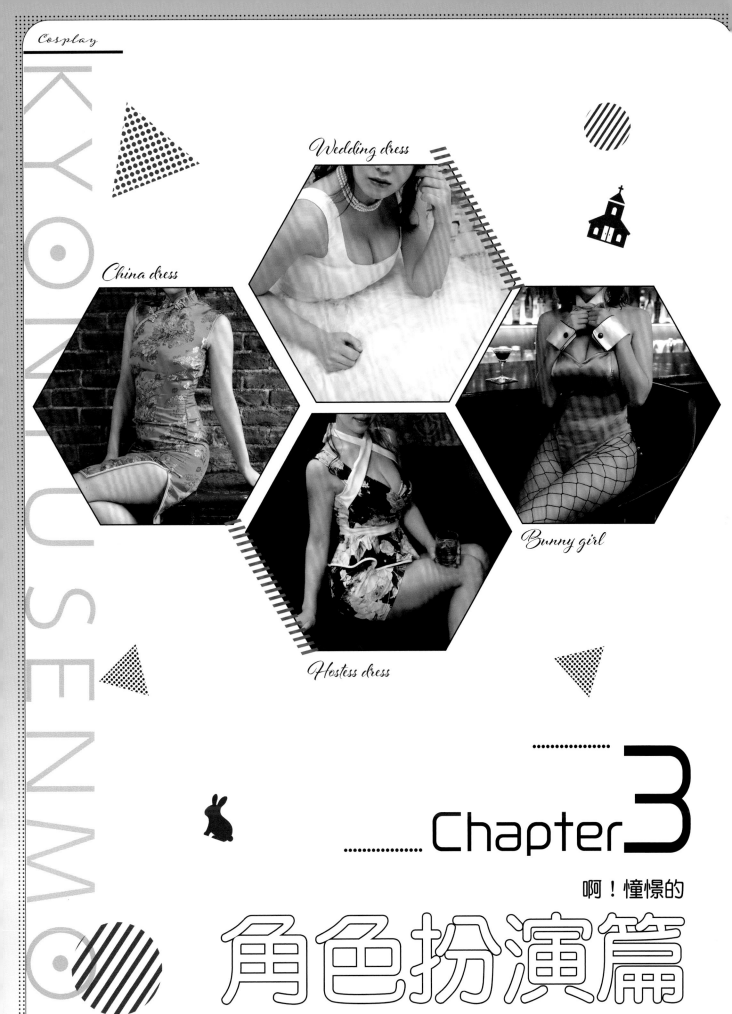

China dress

Wedding dress

Hostess dress

Bunny girl

啊！憧憬的

Chapter 3

角色扮演篇

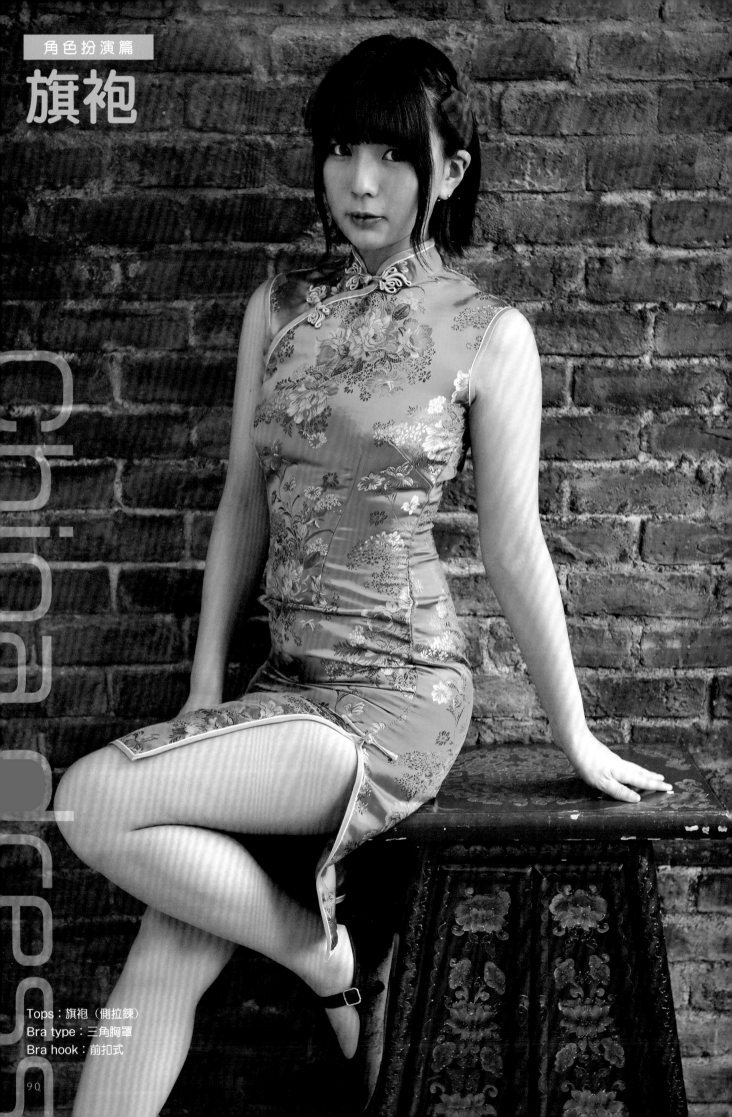

China dress

Tops：旗袍（側拉鍊）
Bra type：三角胸罩
Bra hook：前扣式

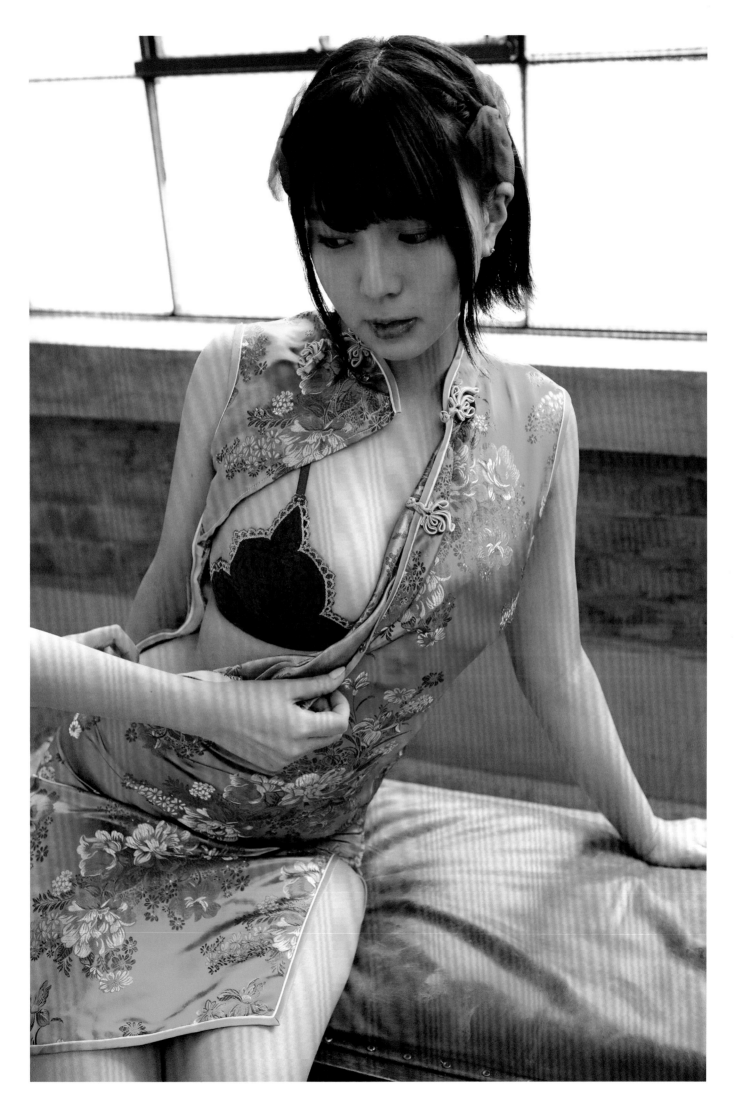

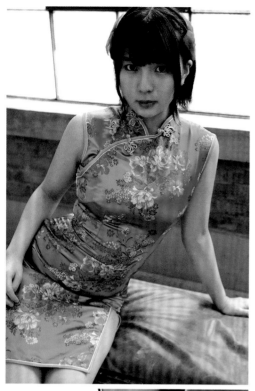
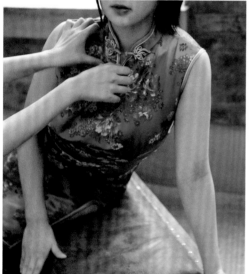
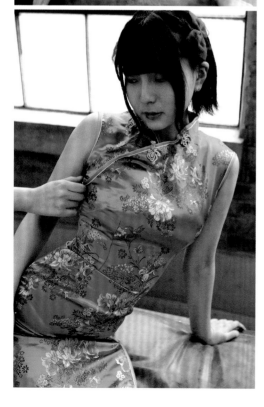
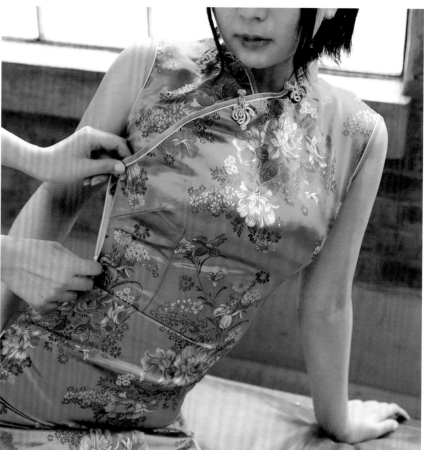
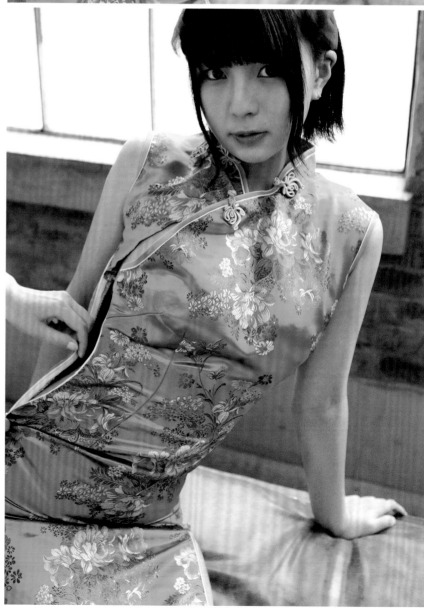

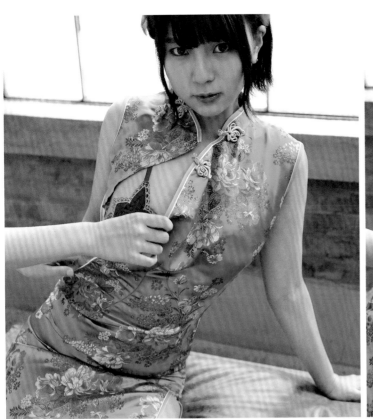
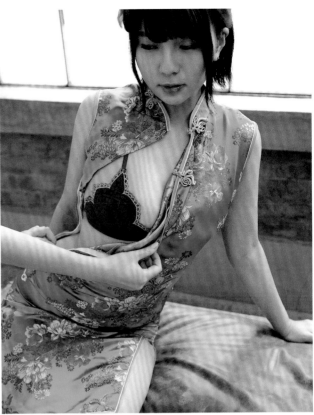
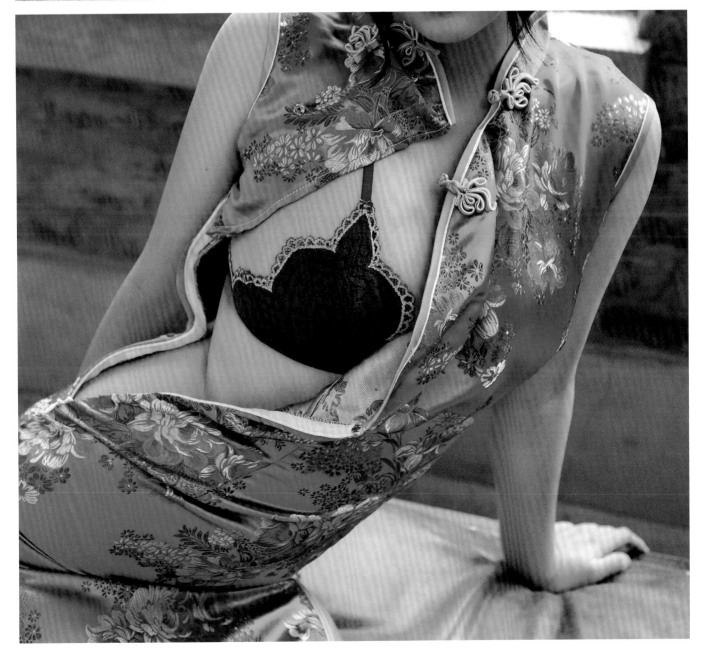

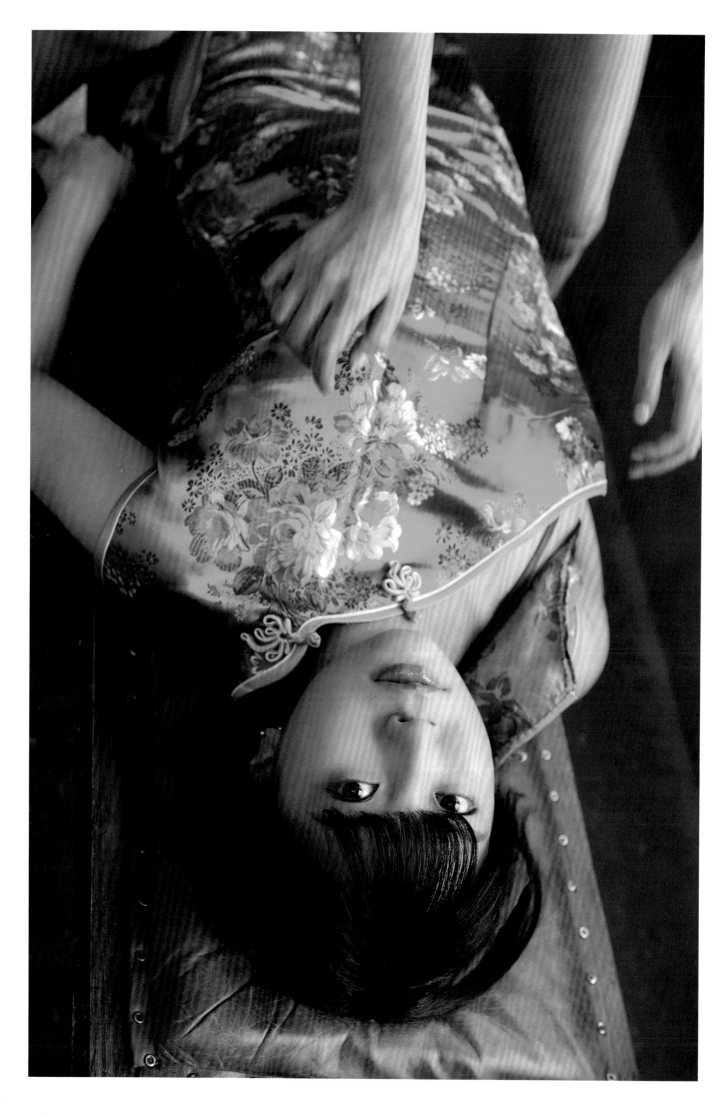

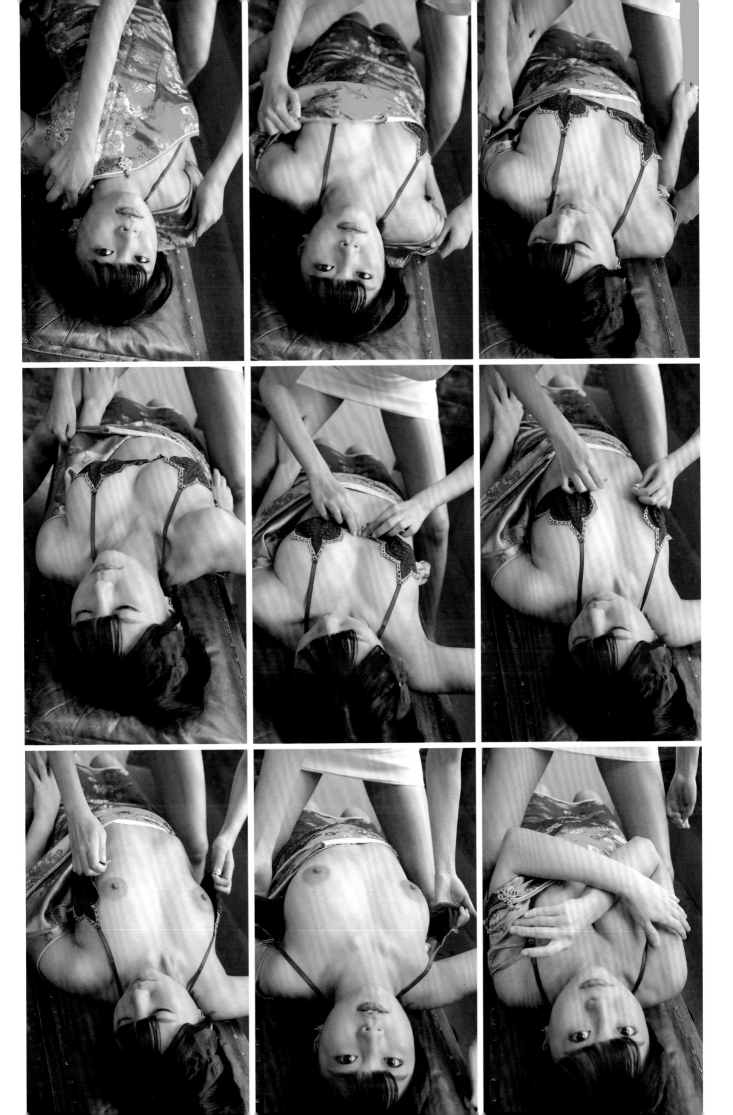

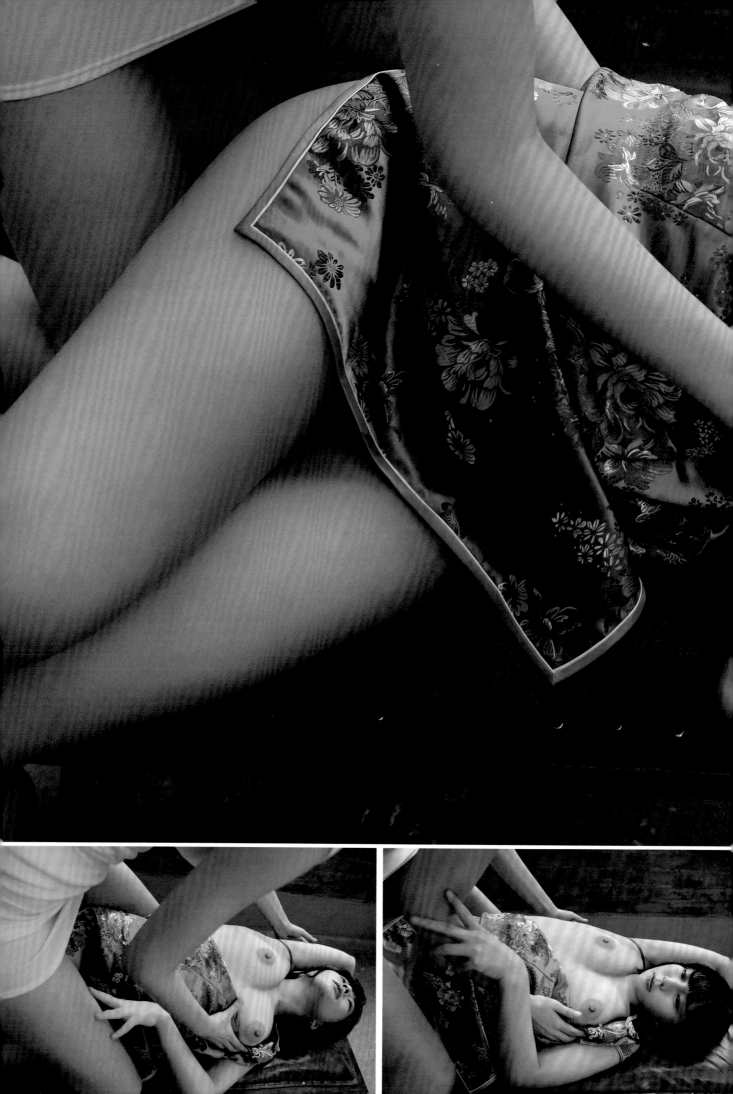

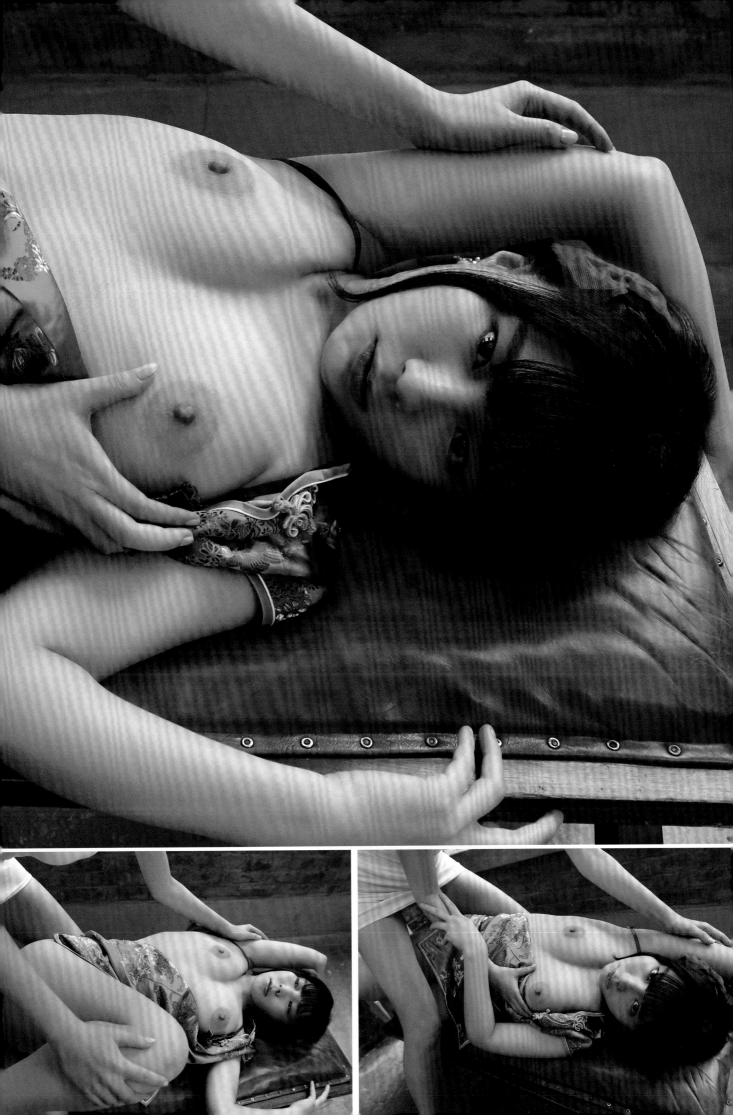

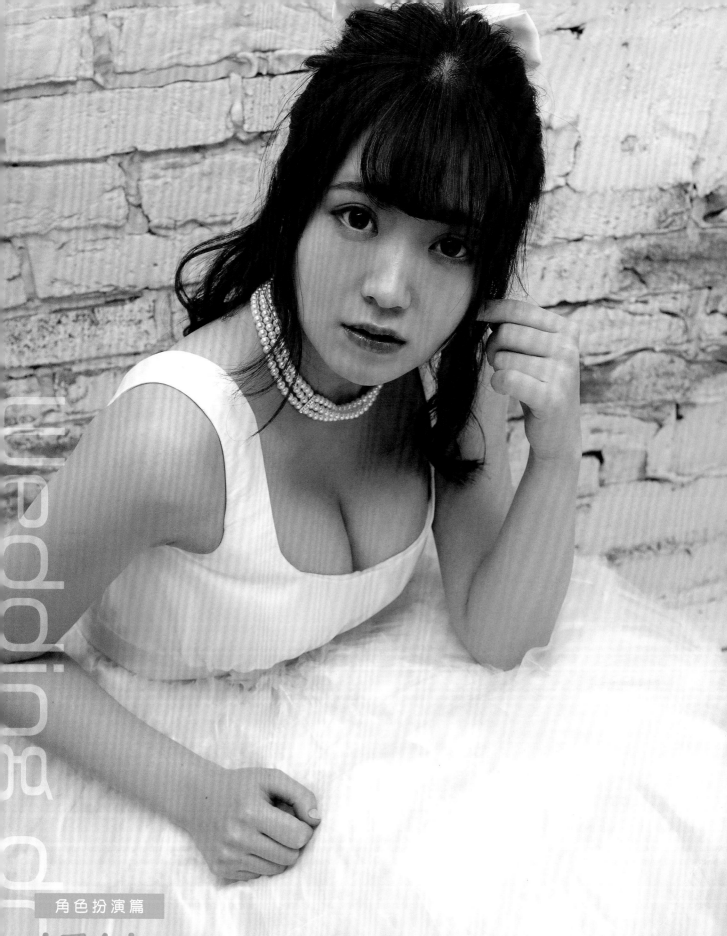

wedding dress

婚紗

Tops：婚紗
Bra type：無肩帶胸罩／全罩式胸罩
Bra hook：背扣式

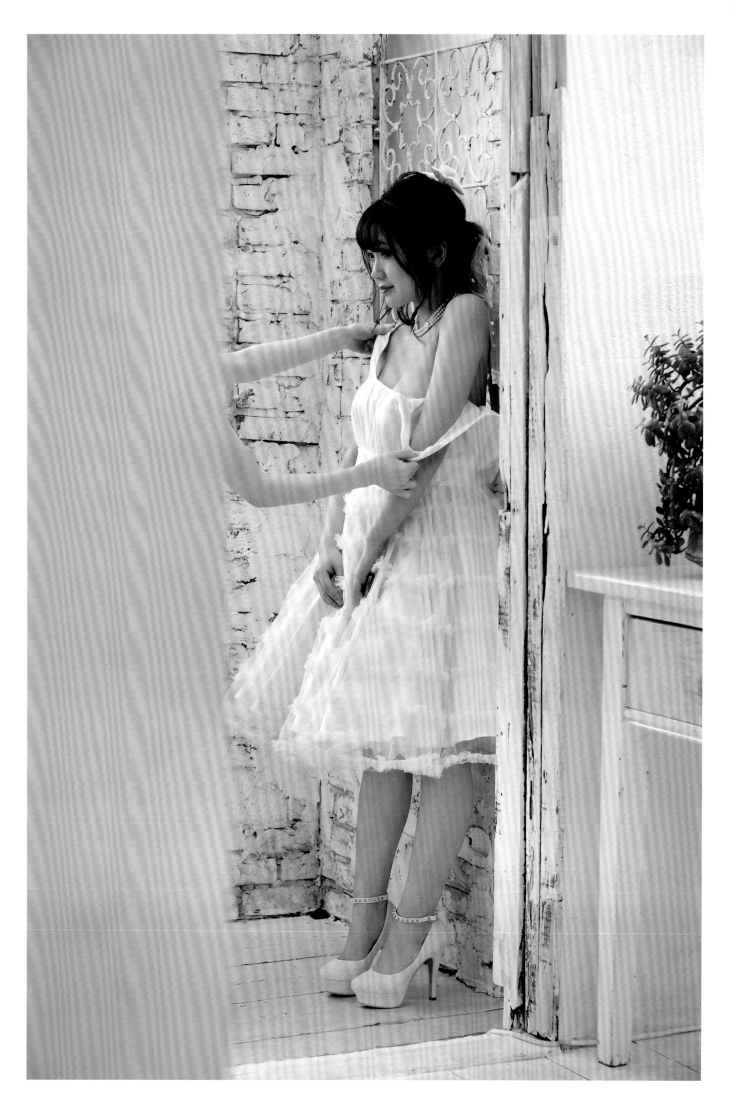

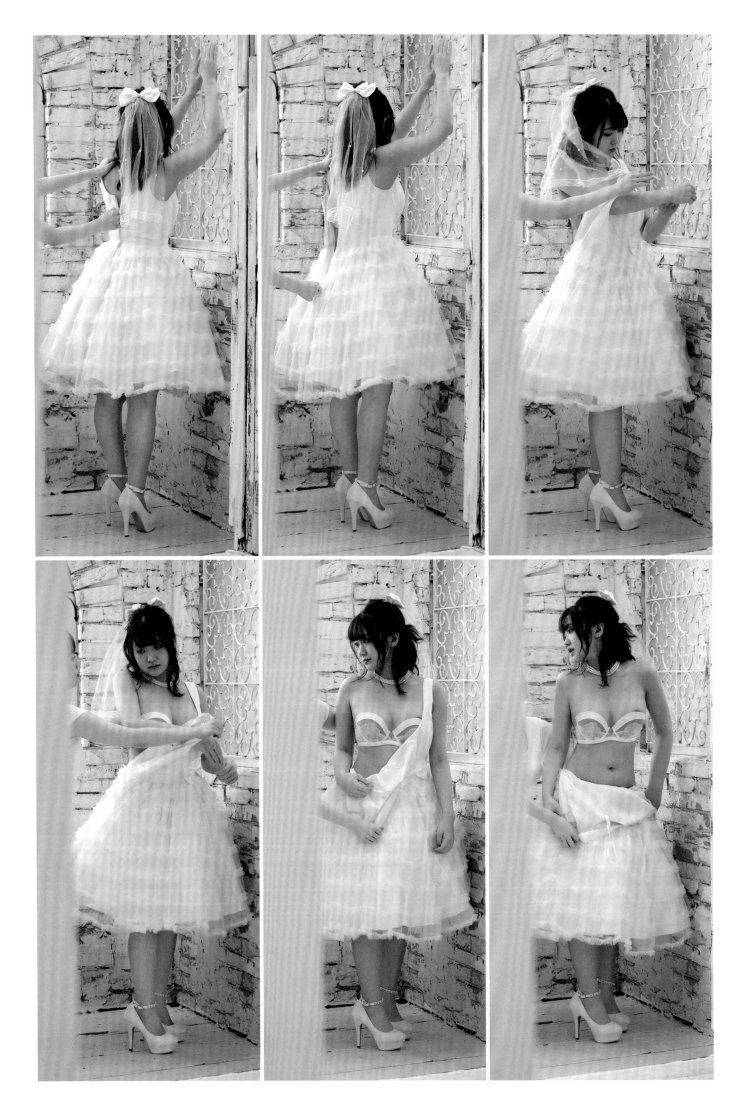

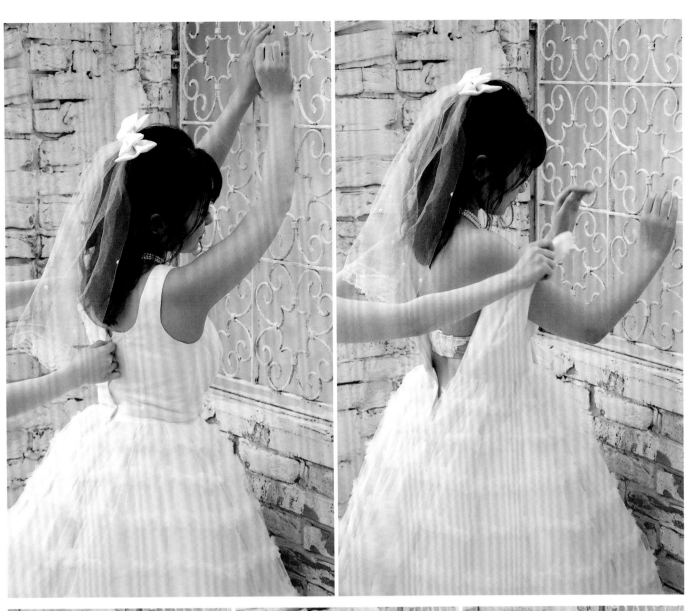
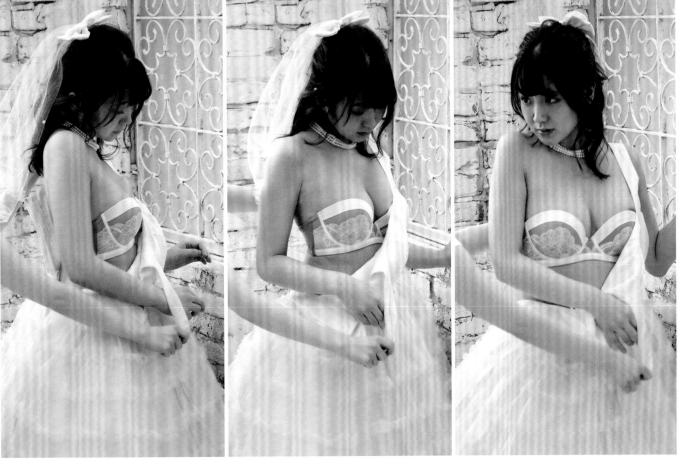

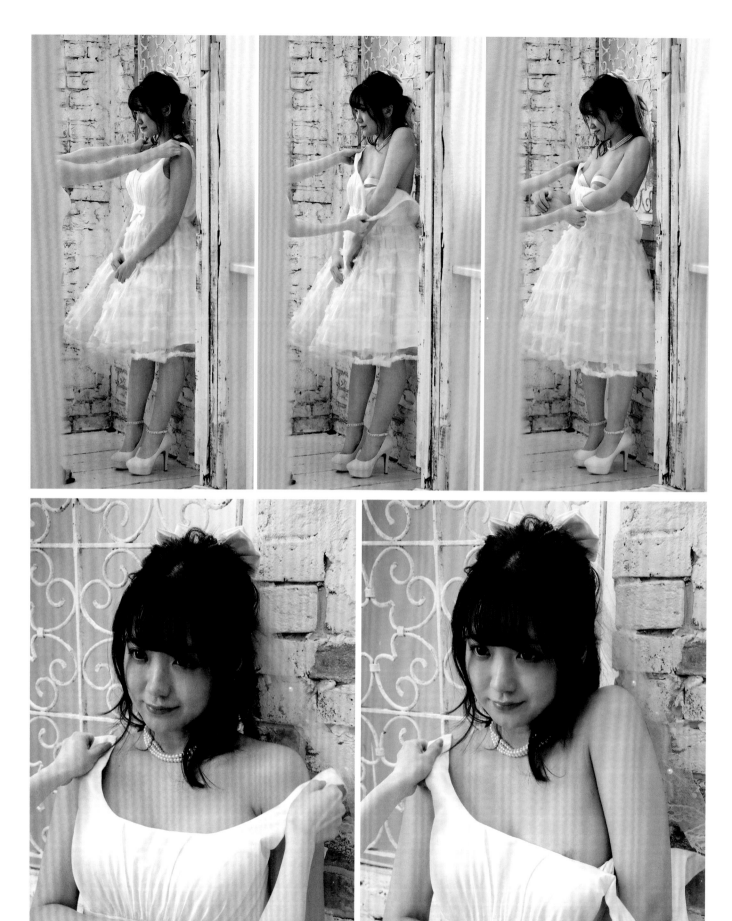

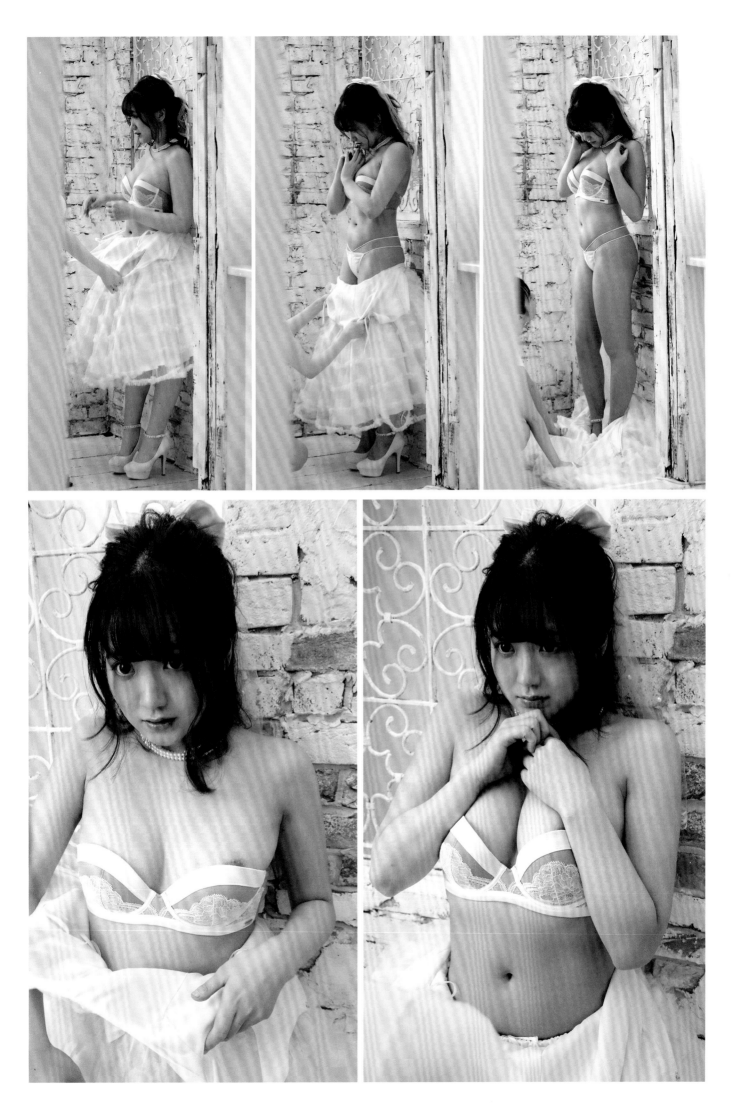

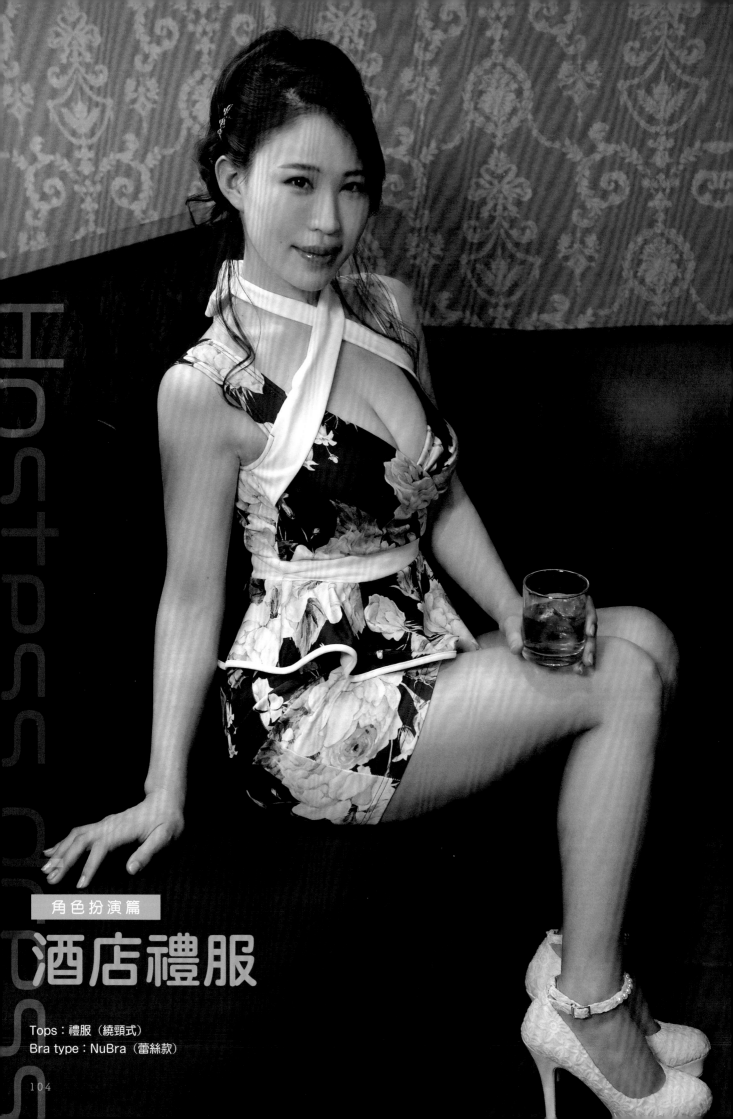

Hostess

酒店禮服

Tops：禮服（繞頸式）
Bra type：NuBra（蕾絲款）

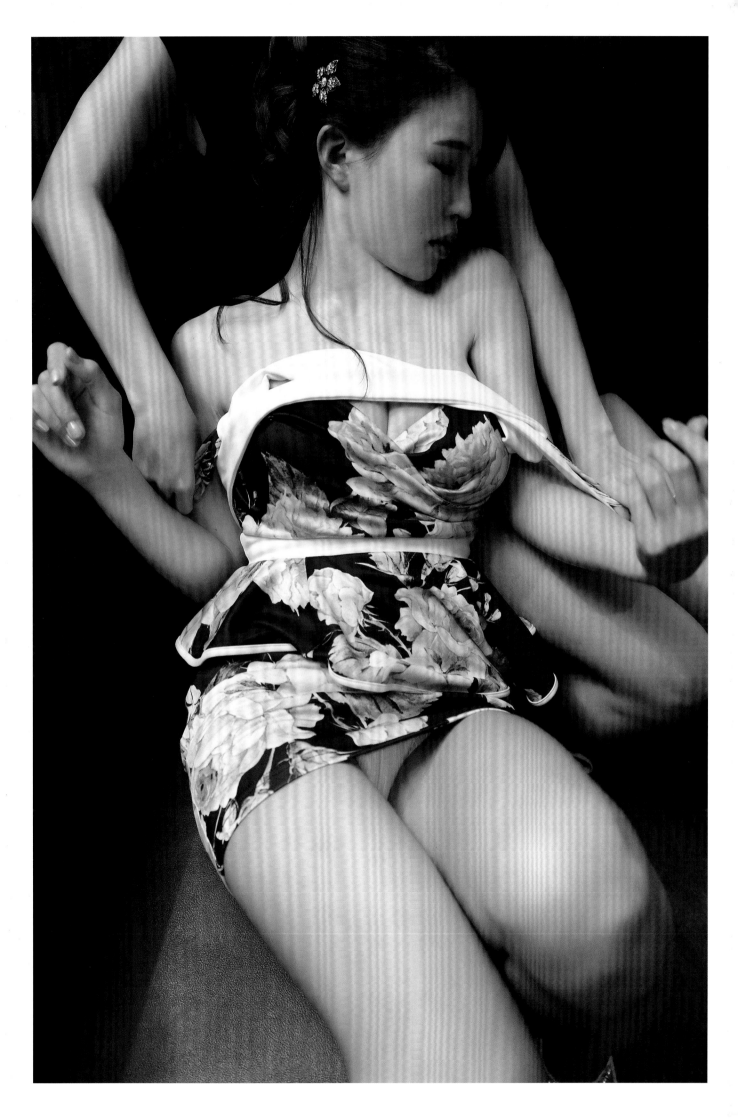

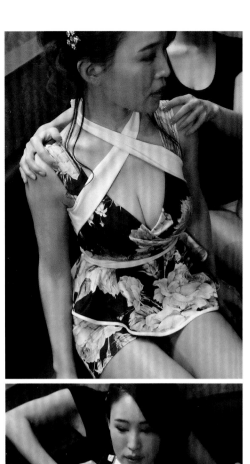
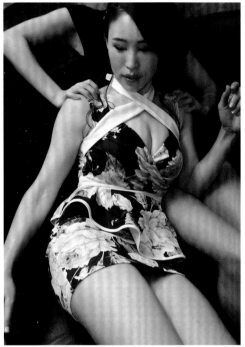
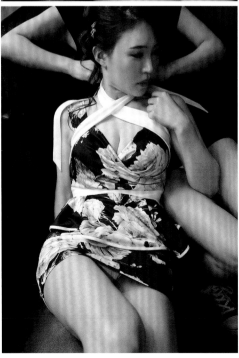
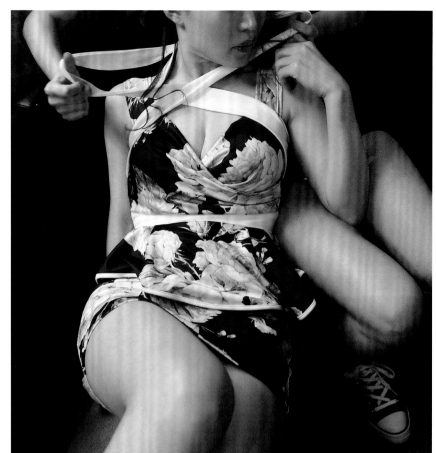
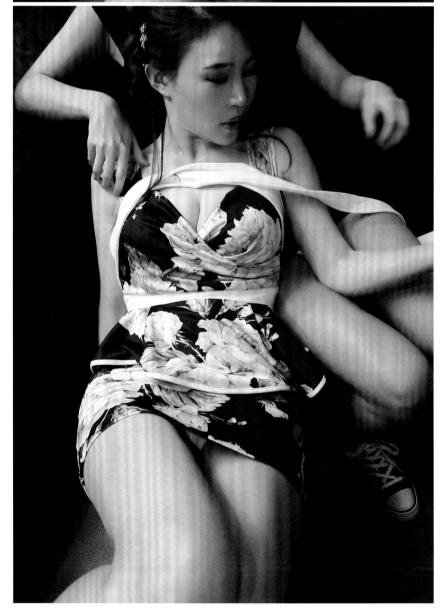

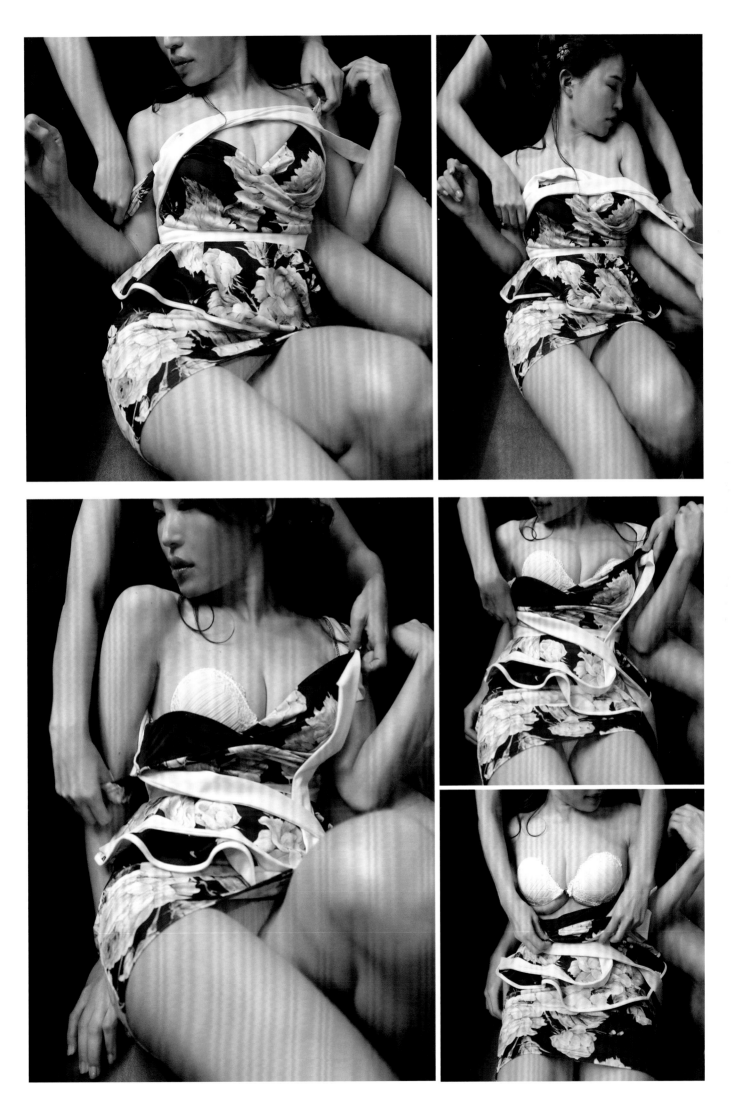

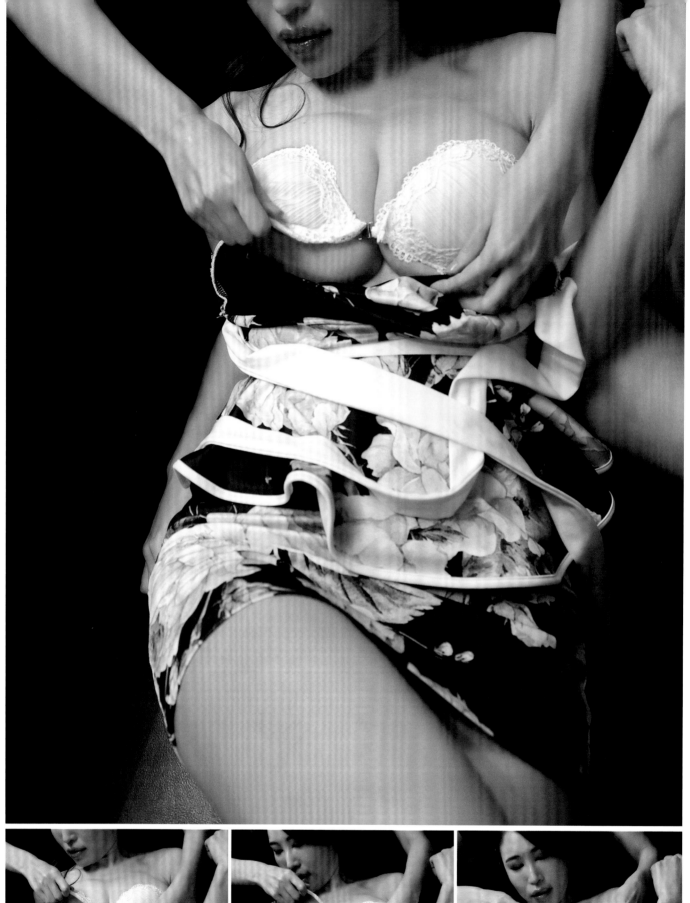
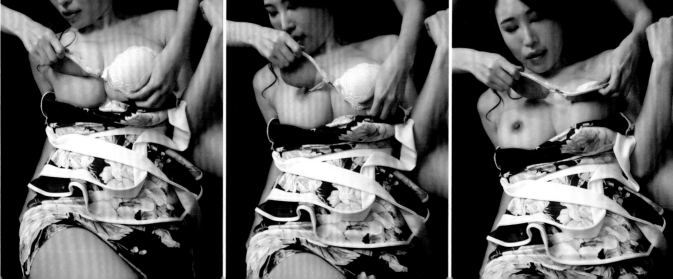

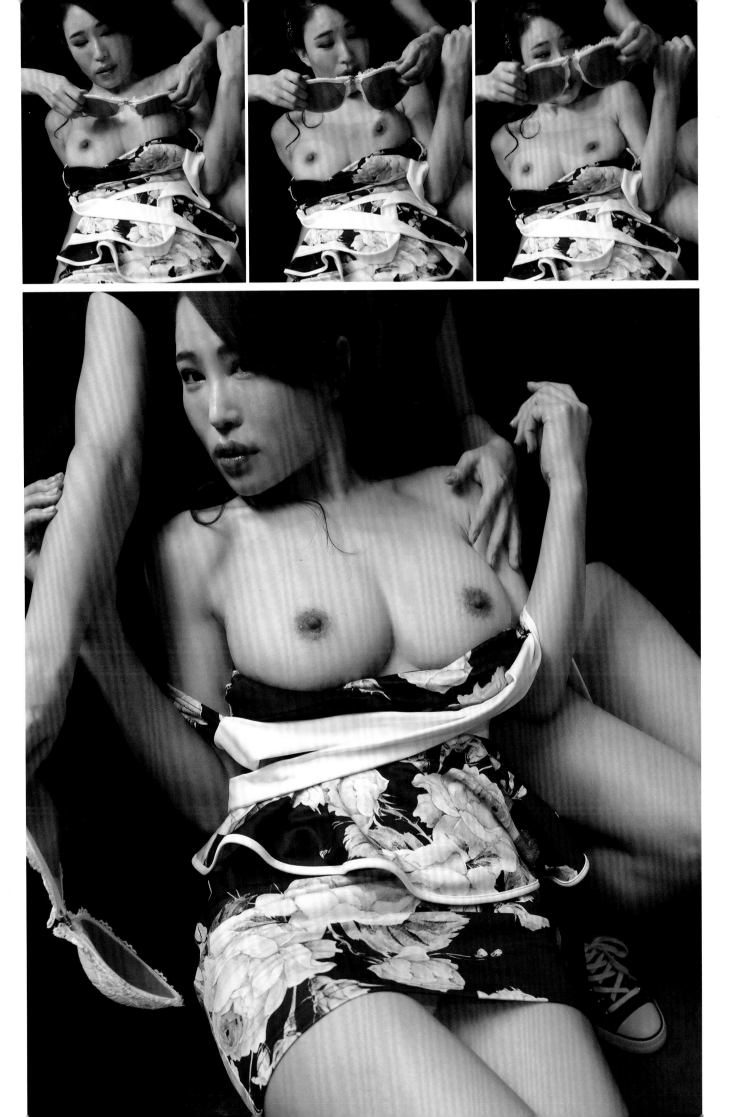

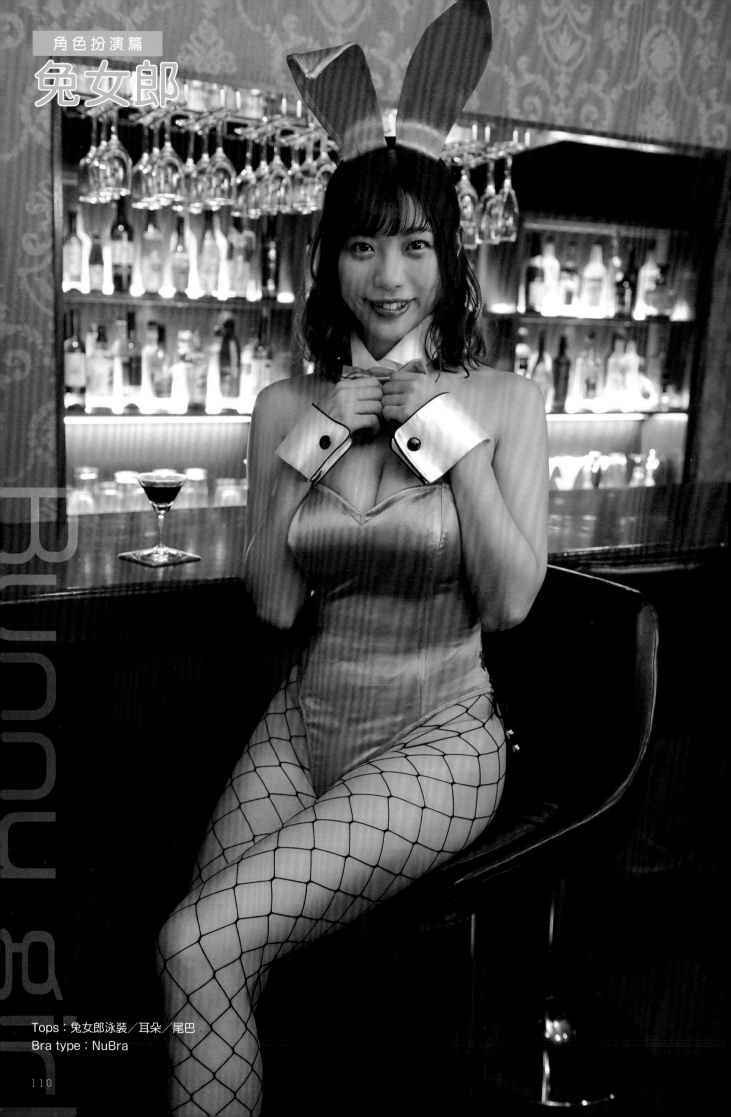

Bunny girl

Tops：兔女郎泳裝／耳朵／尾巴
Bra type：NuBra

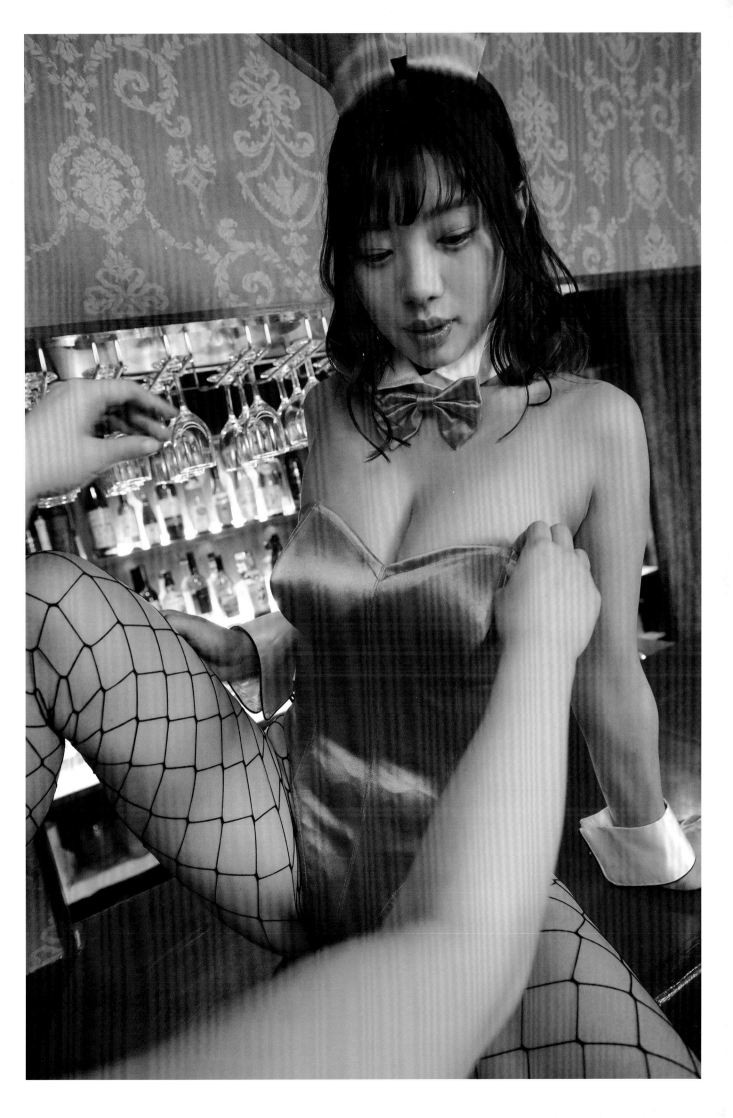

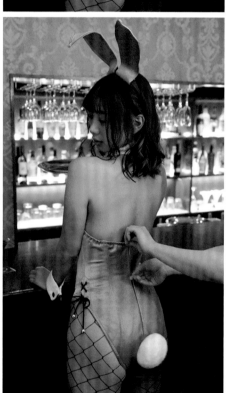
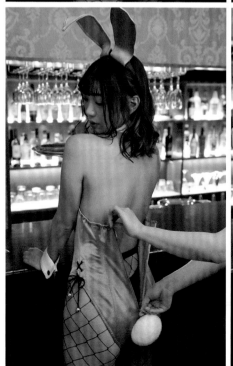
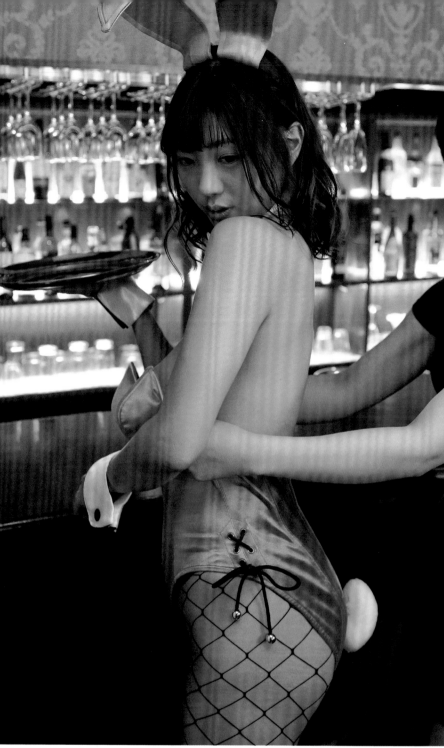
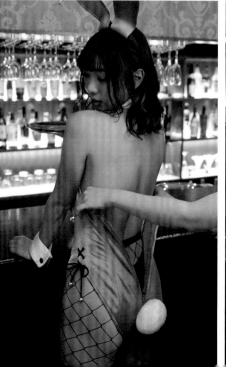
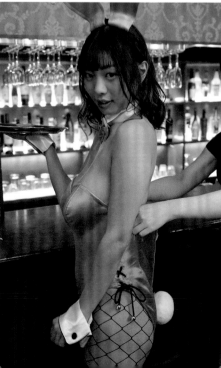

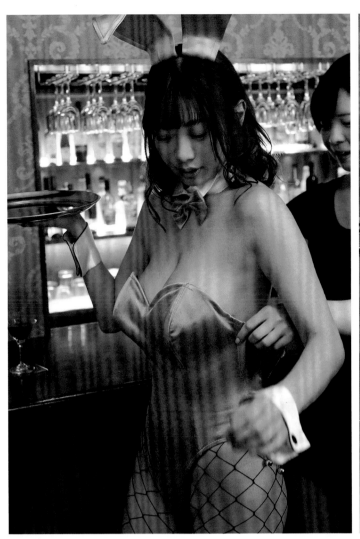
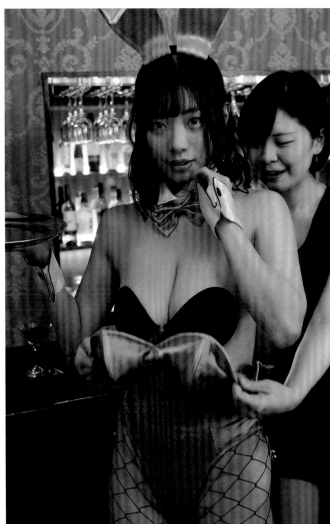
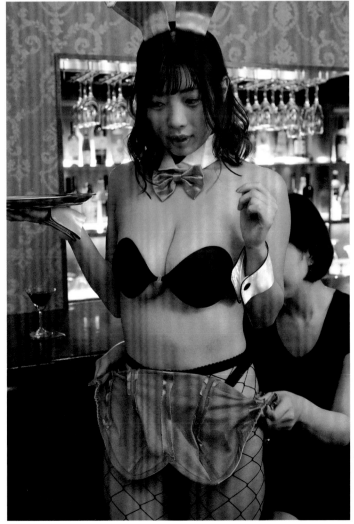
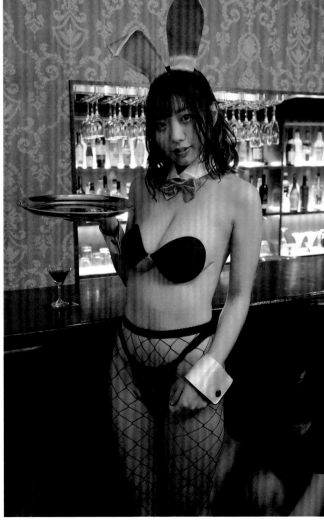

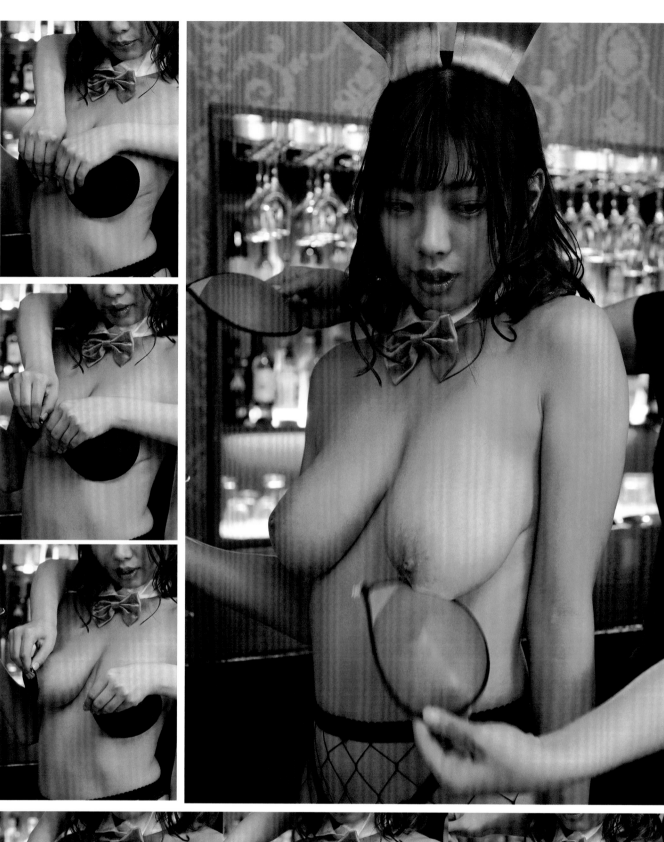
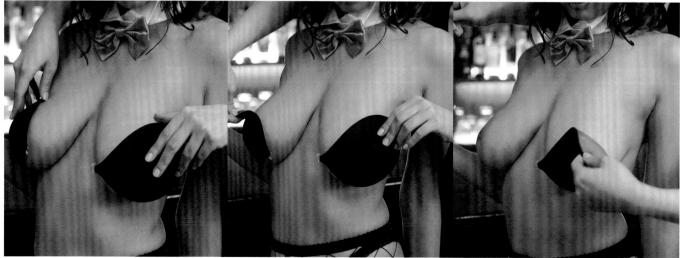

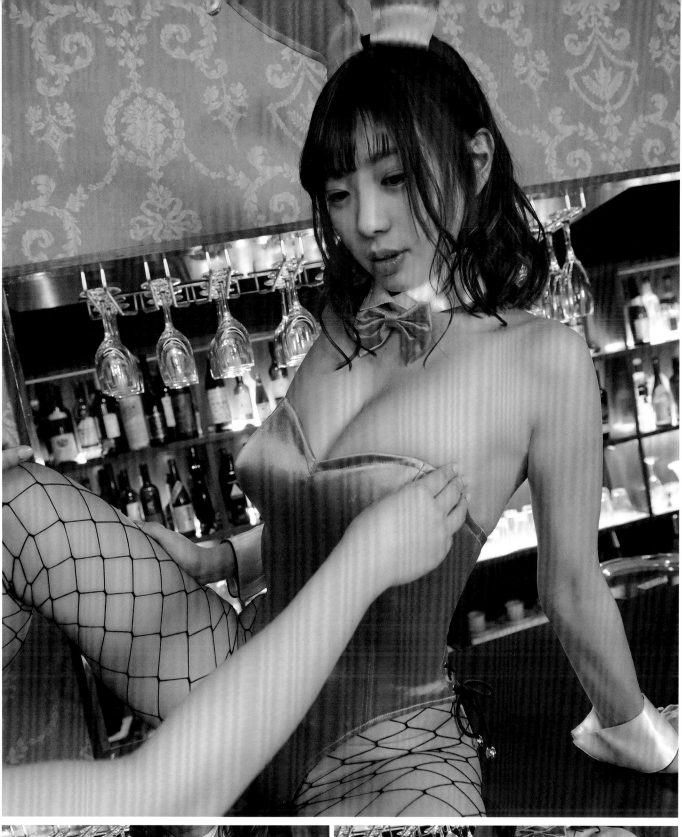

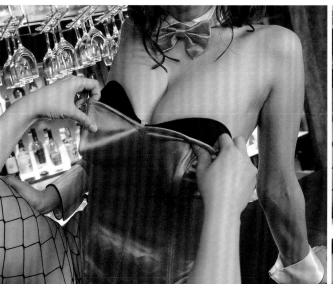

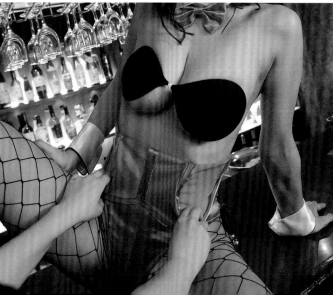

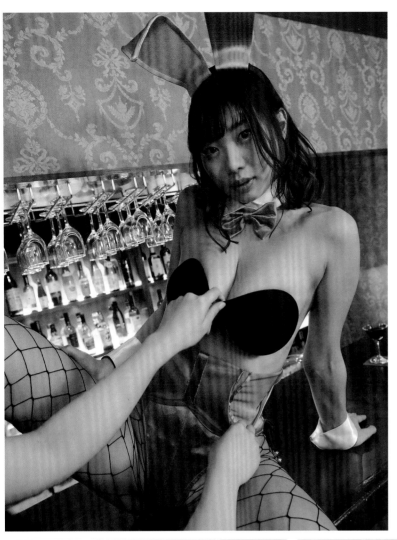
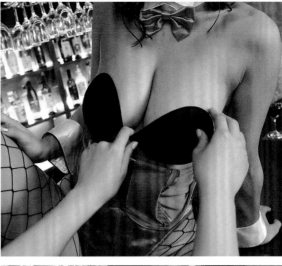
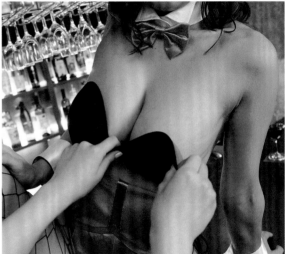
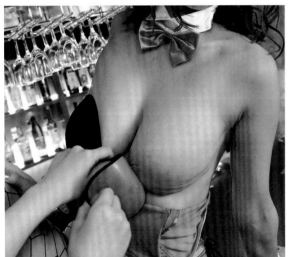
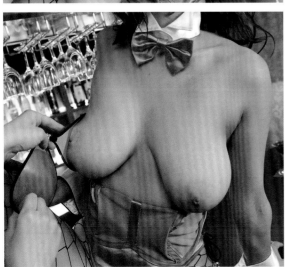
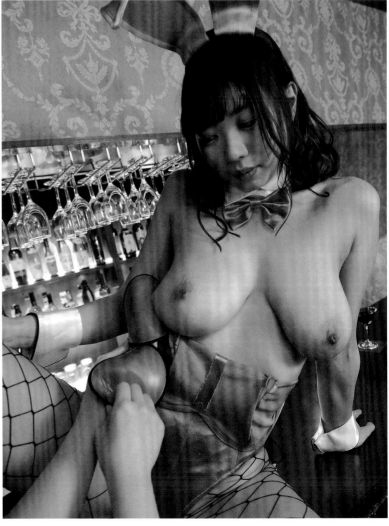

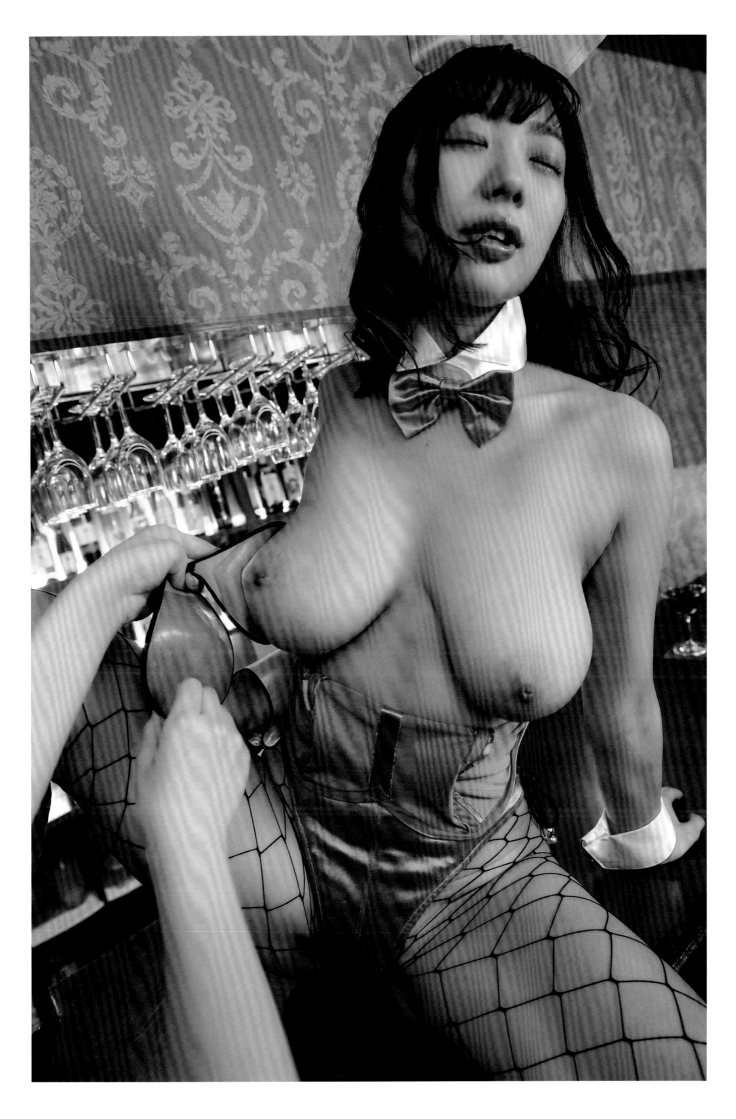

.........Chapter3

180度無死角的巨乳

兔女郎 ×
NuBra 篇

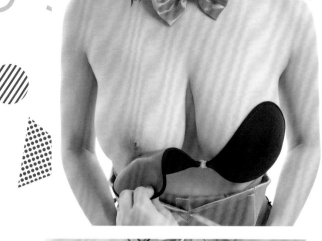

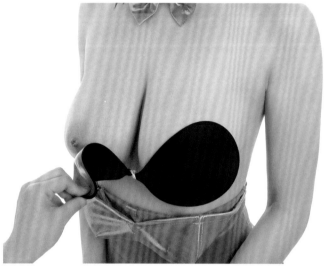

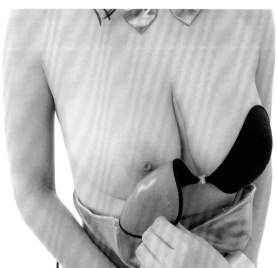

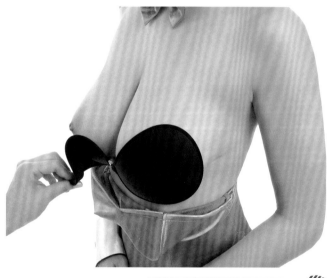

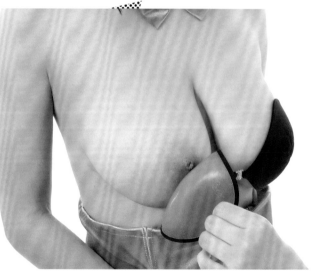

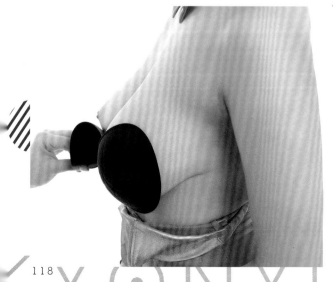

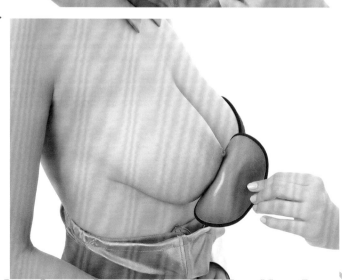

KYON◎NYU SENMON

Country girl

Furry girl

Ssuccubus

Witch

.......... Chapter 4

好想前往的

異世界篇

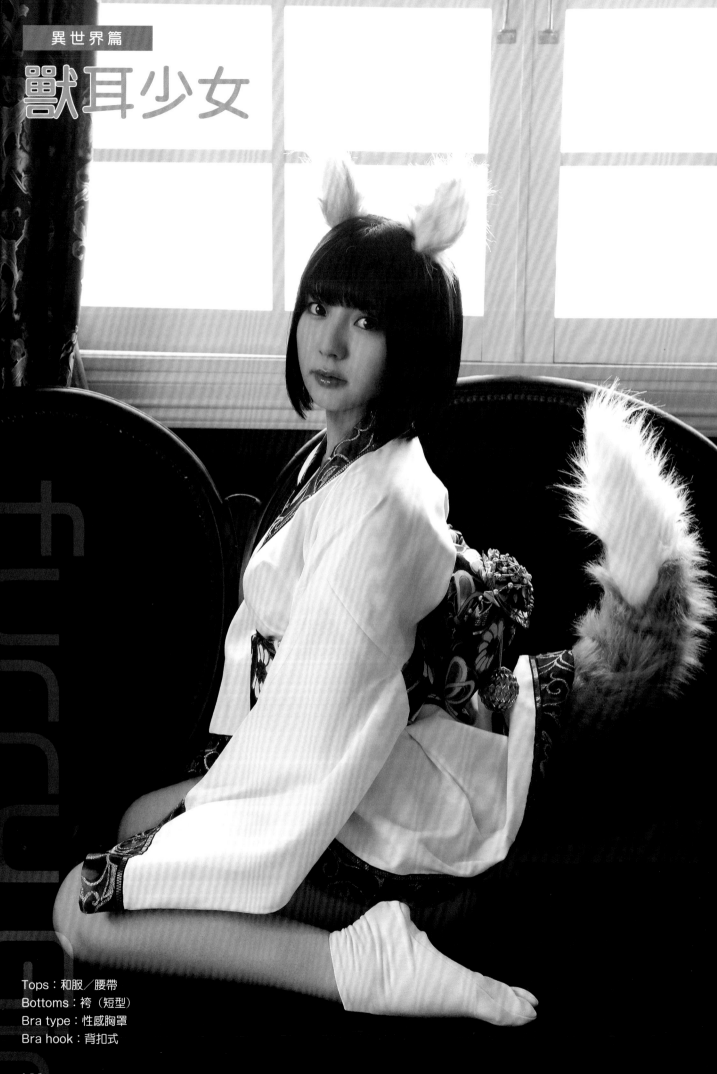

獸耳少女

Tops：和服／腰帶
Bottoms：袴（短型）
Bra type：性感胸罩
Bra hook：背扣式

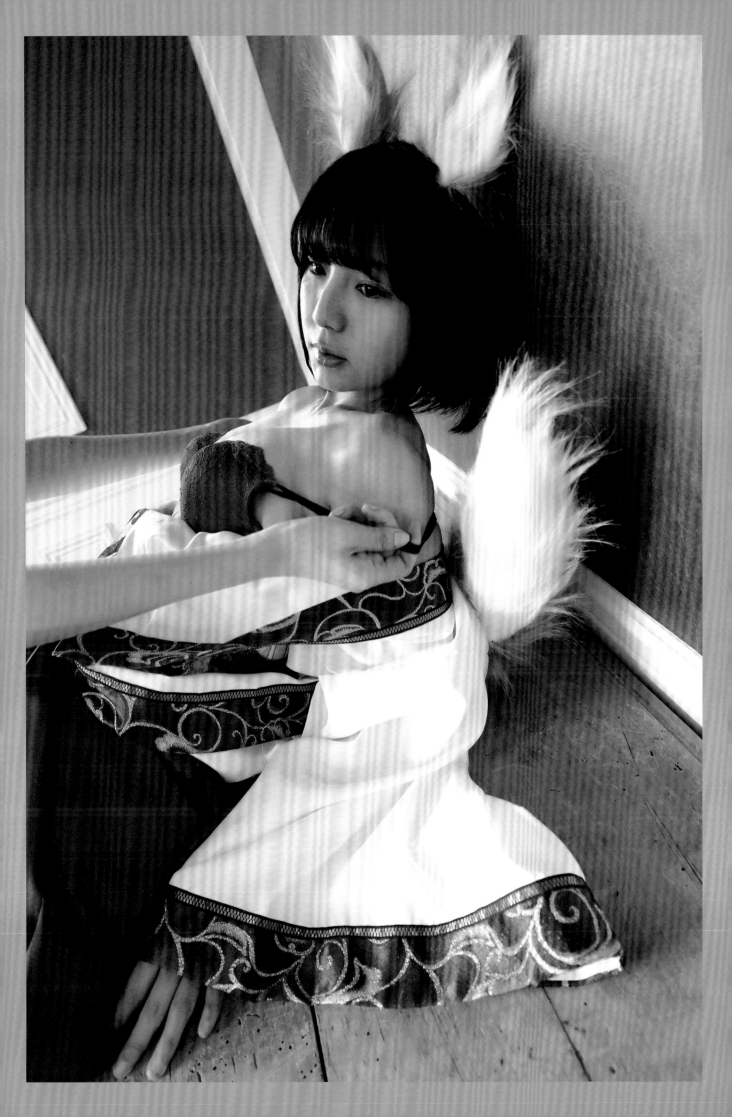

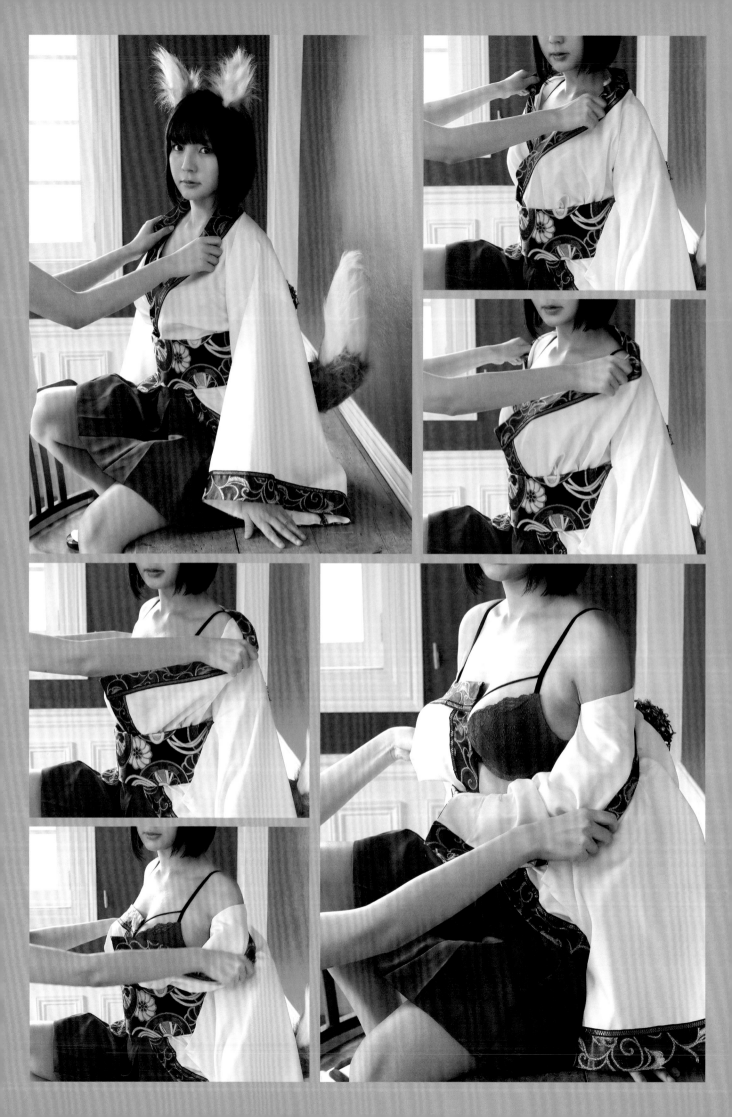

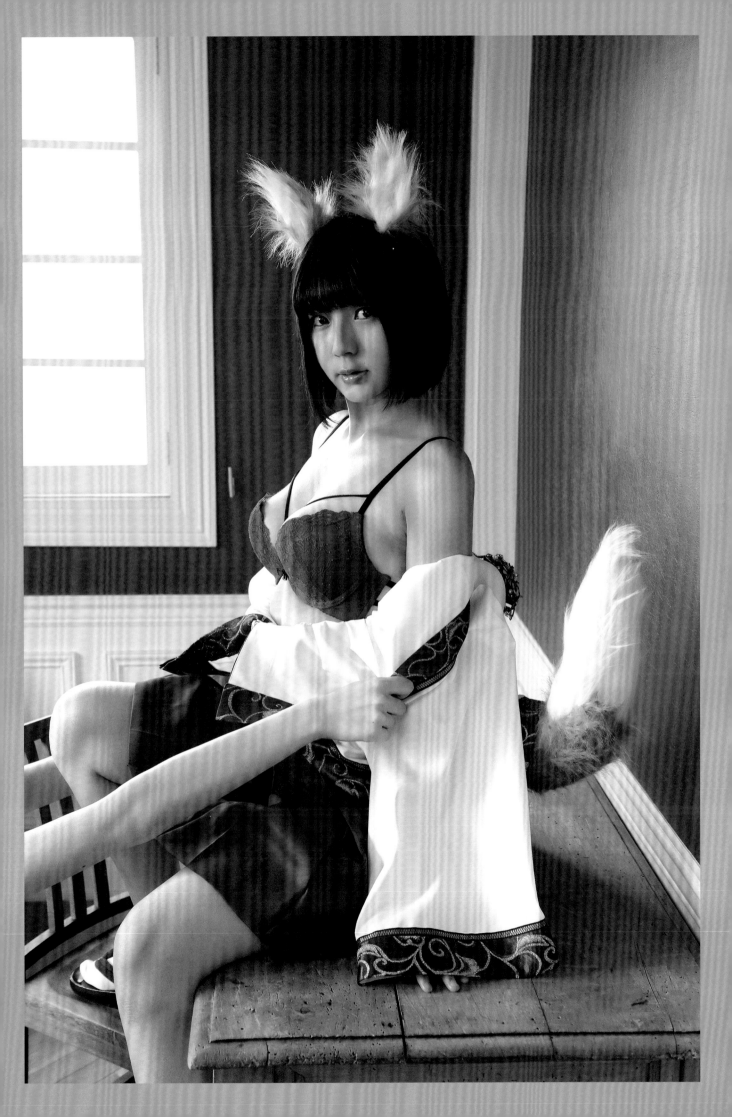

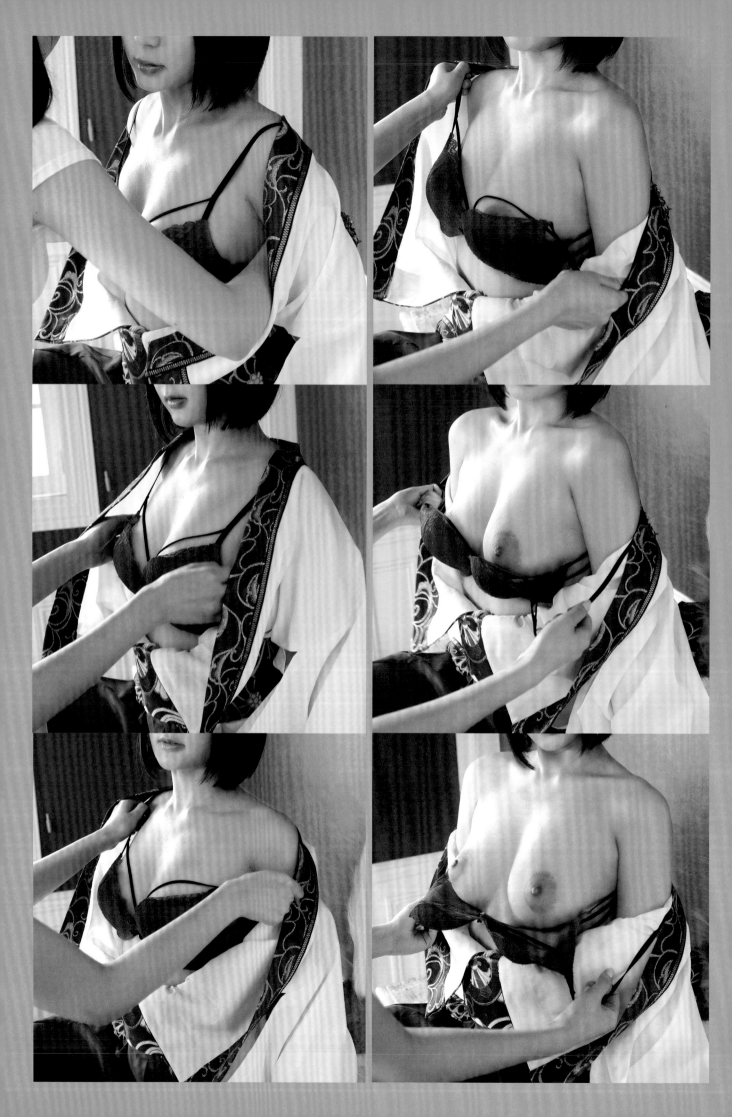

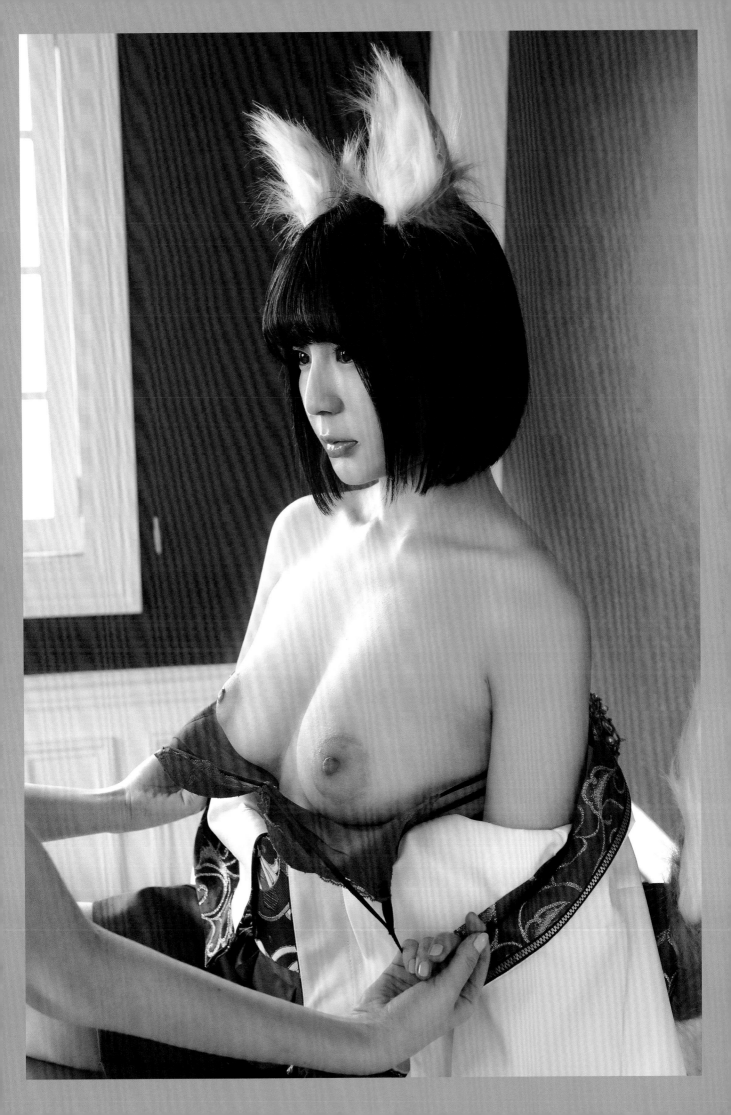

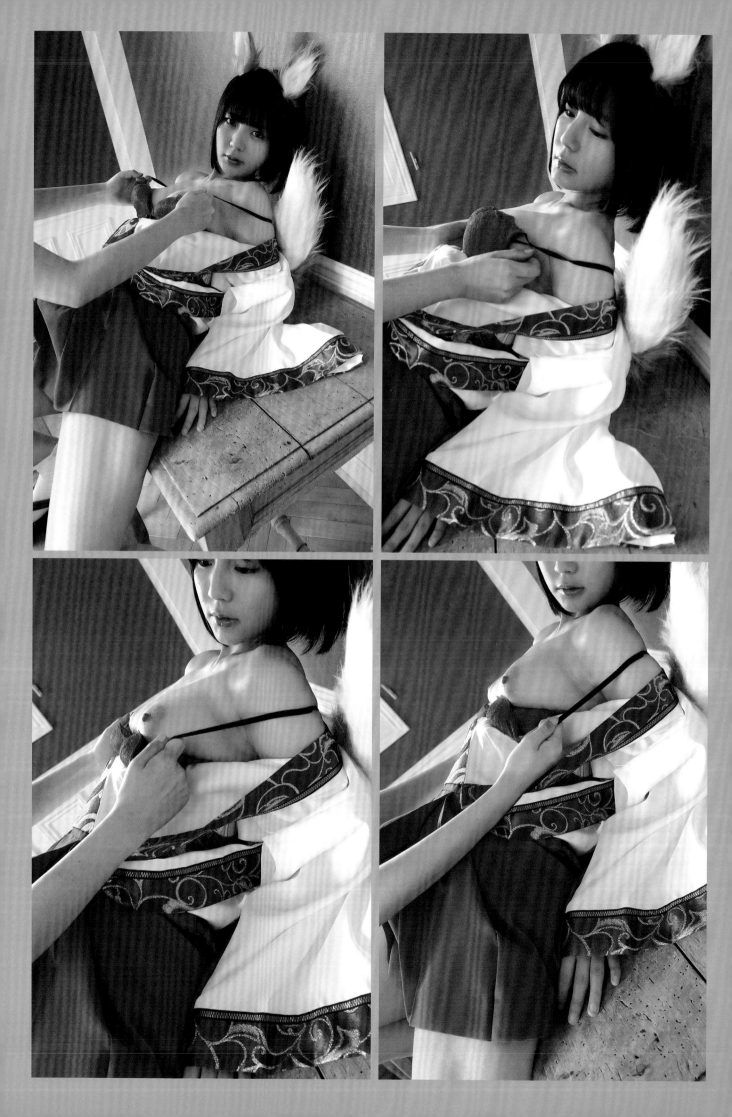

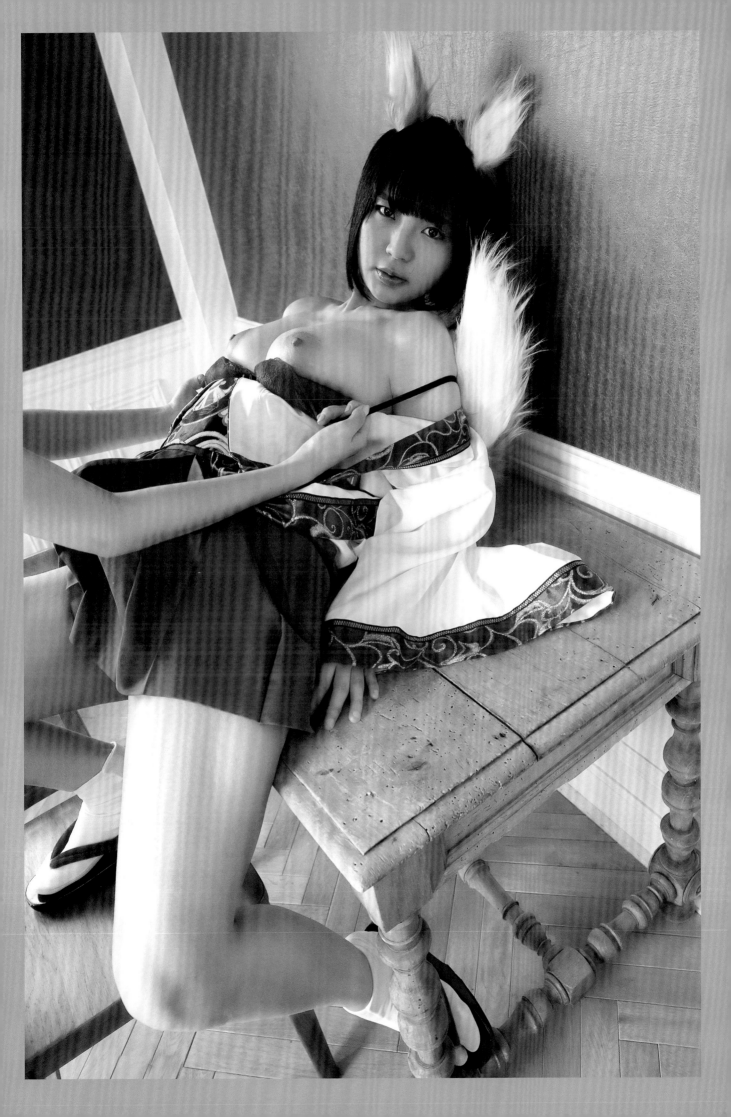

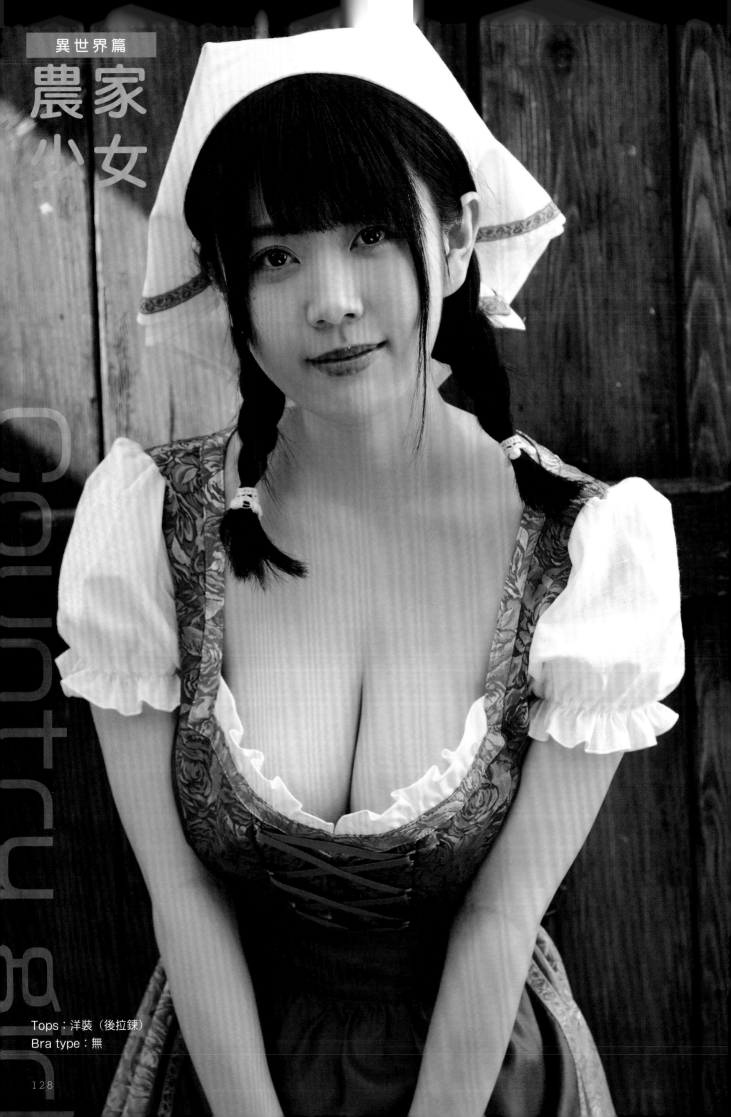

異世界篇
農家少女

Country

Tops：洋裝（後拉鍊）
Bra type：無

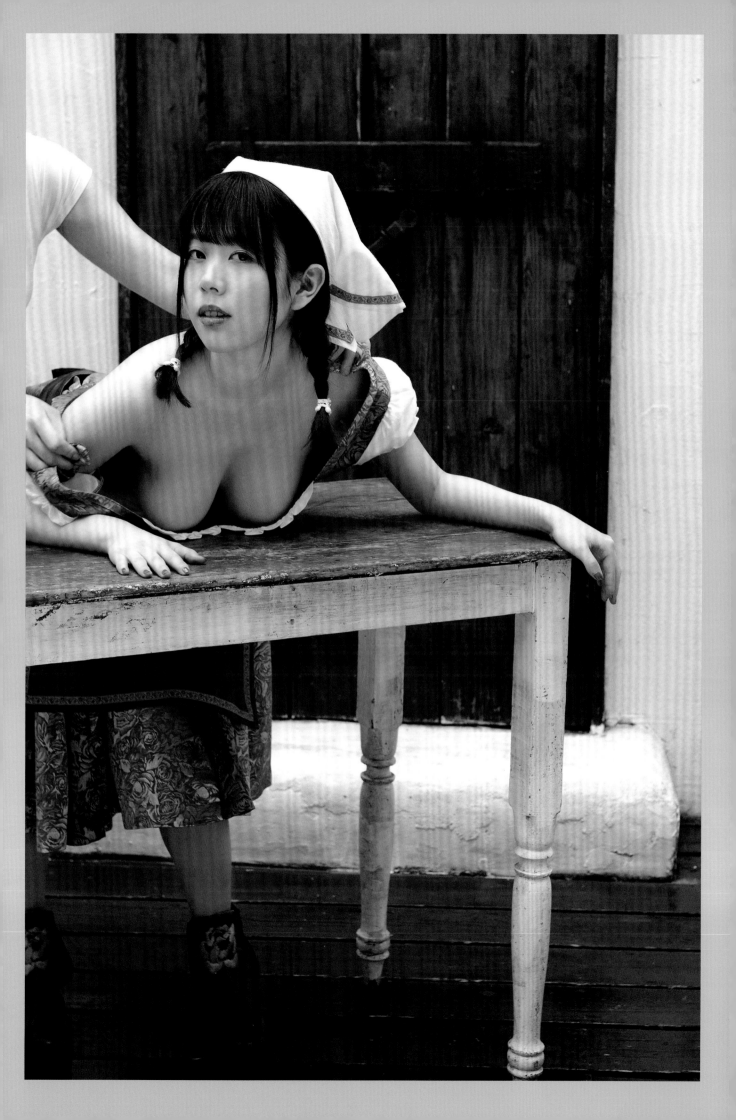

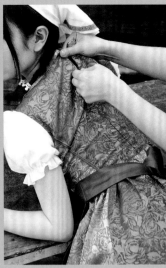
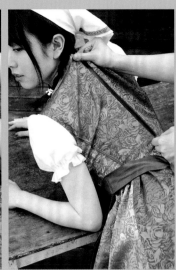
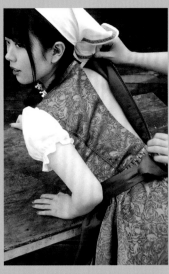
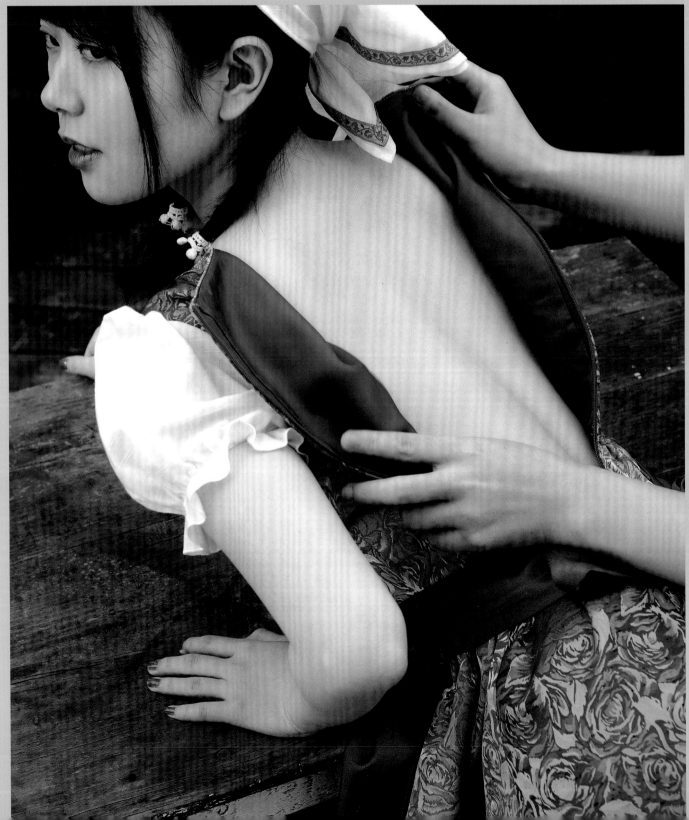

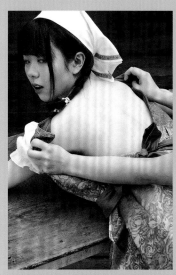
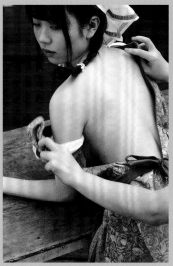
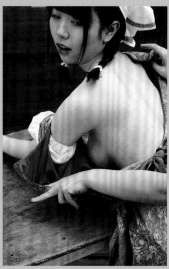
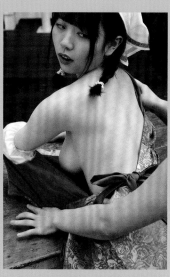
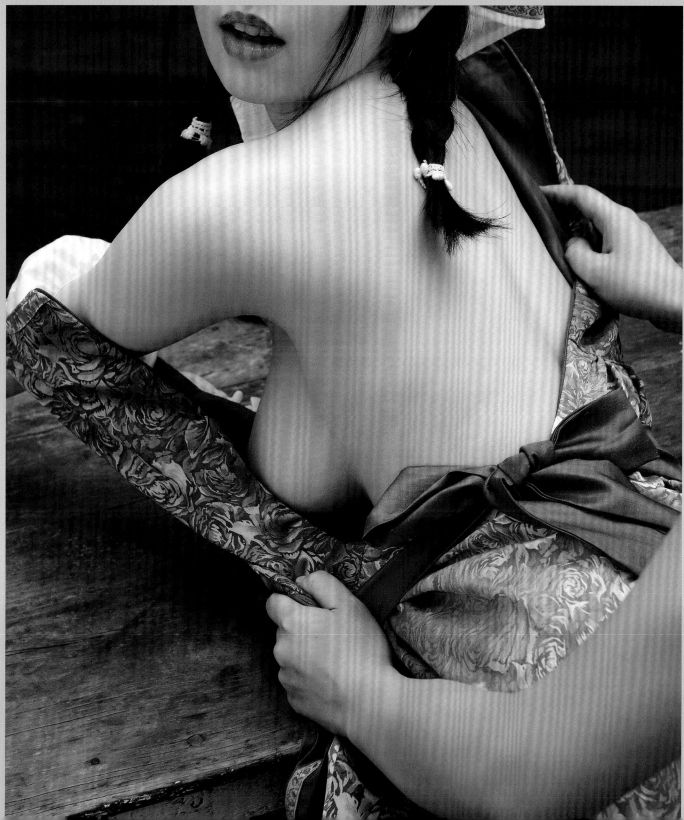

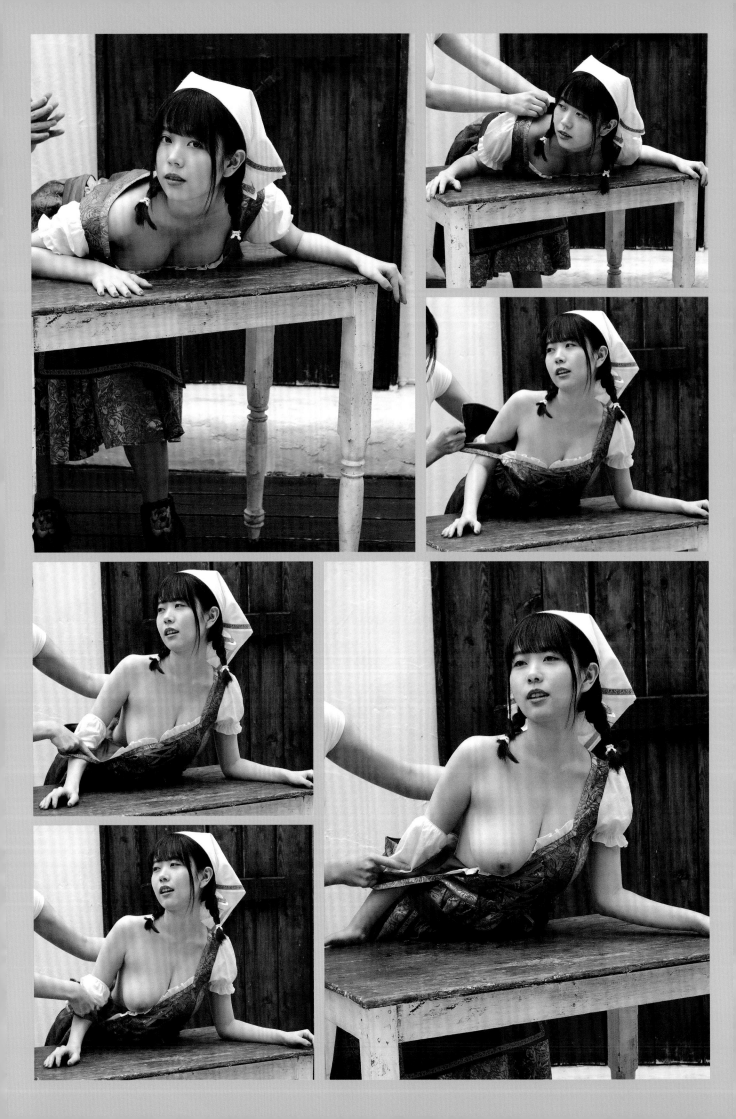

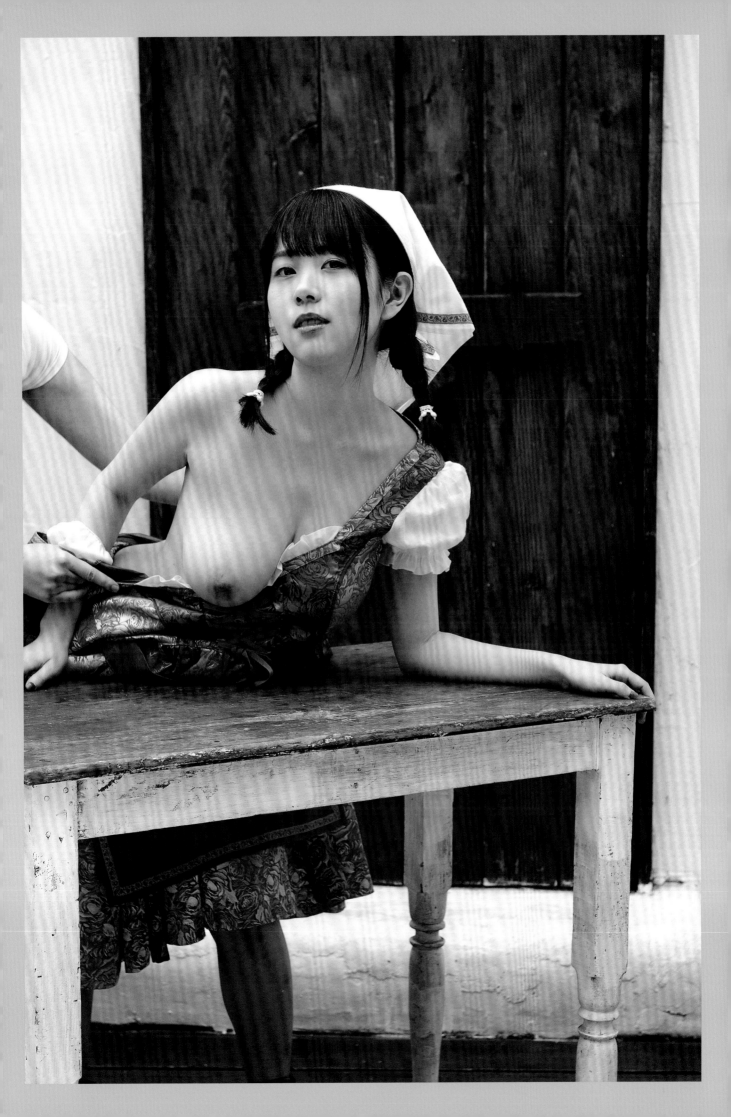

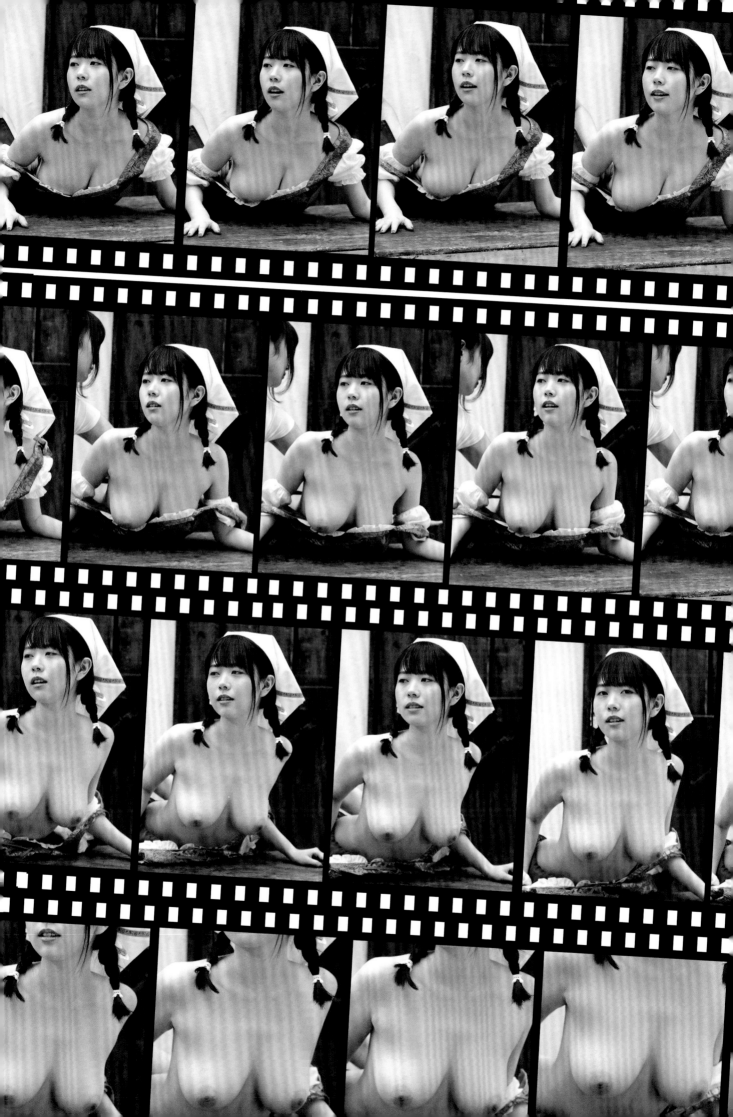

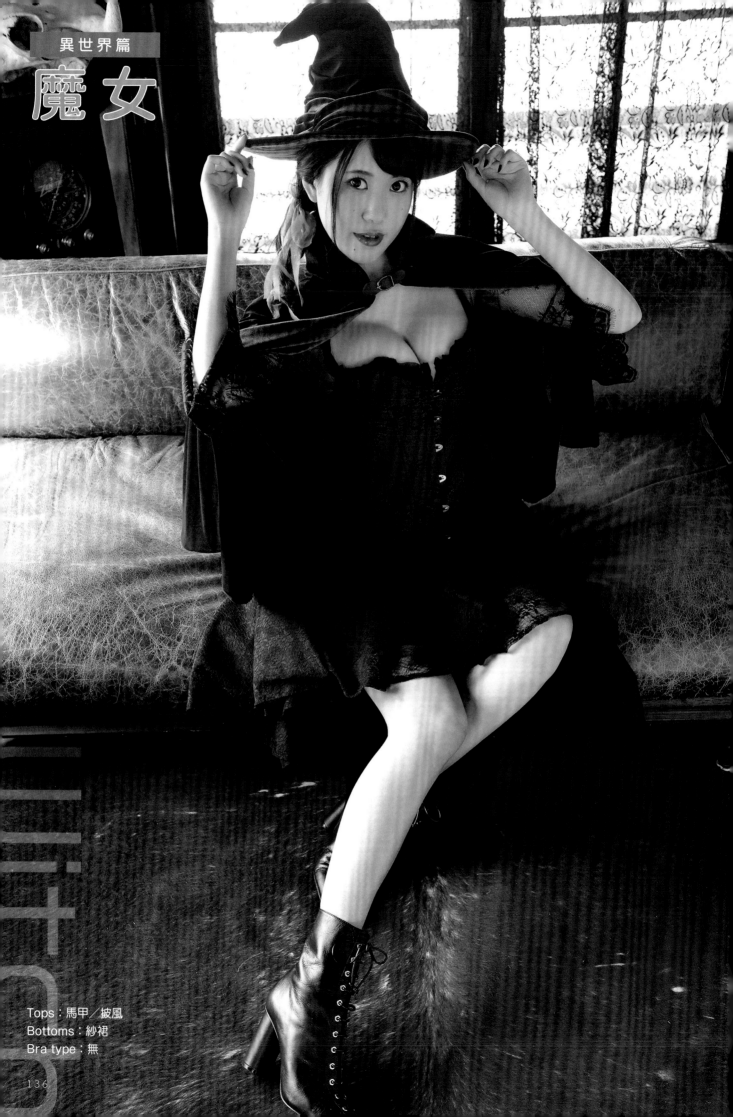

Tops：馬甲／披風
Bottoms：紗裙
Bra type：無

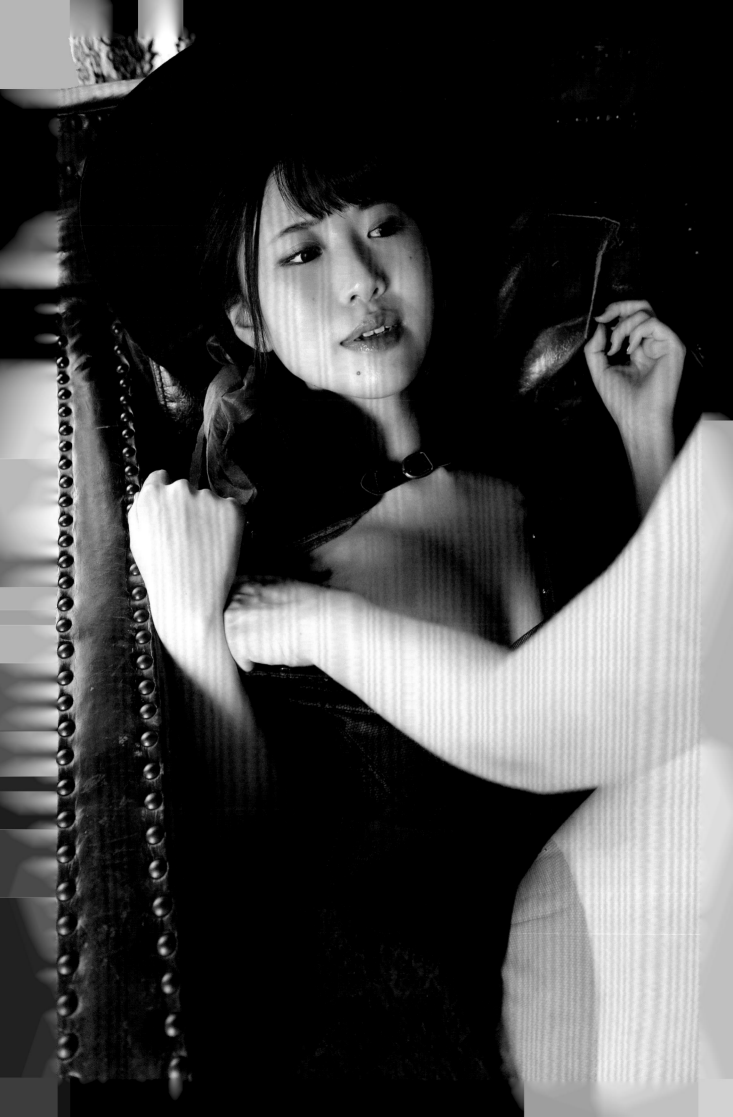

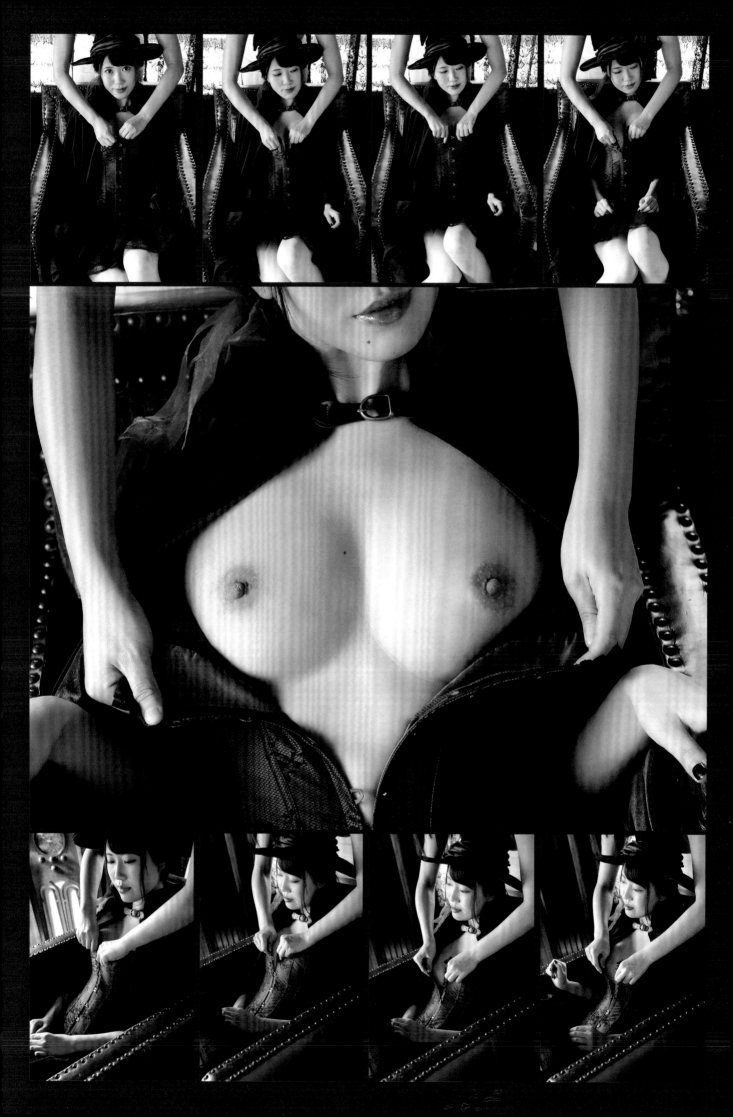

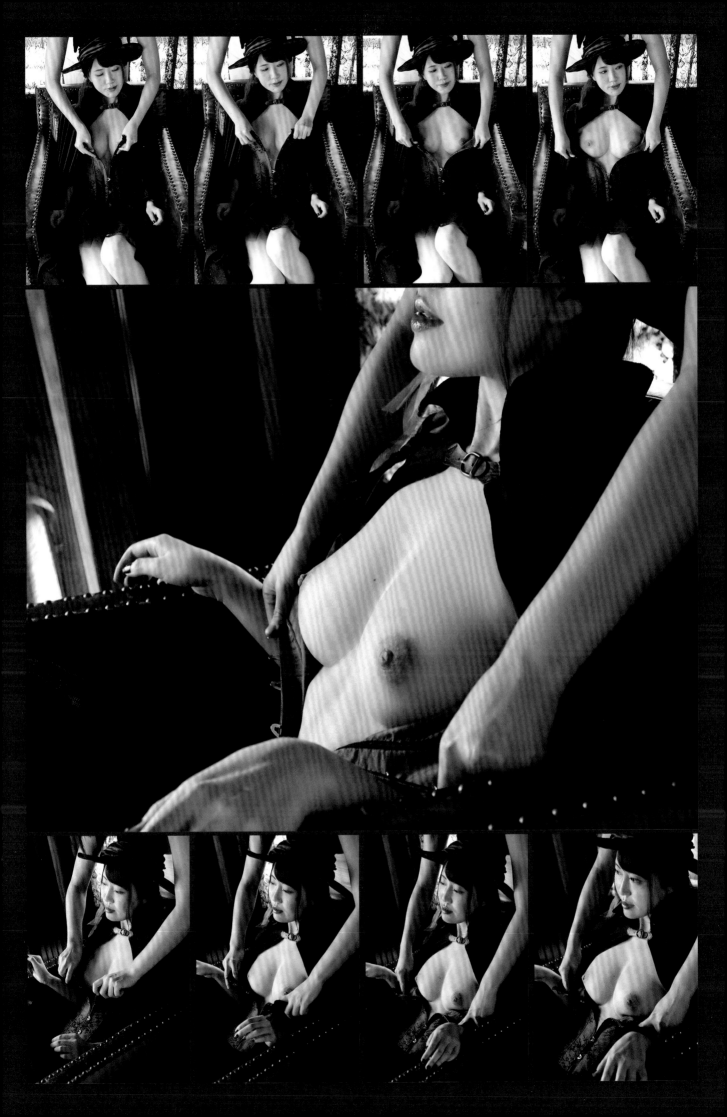

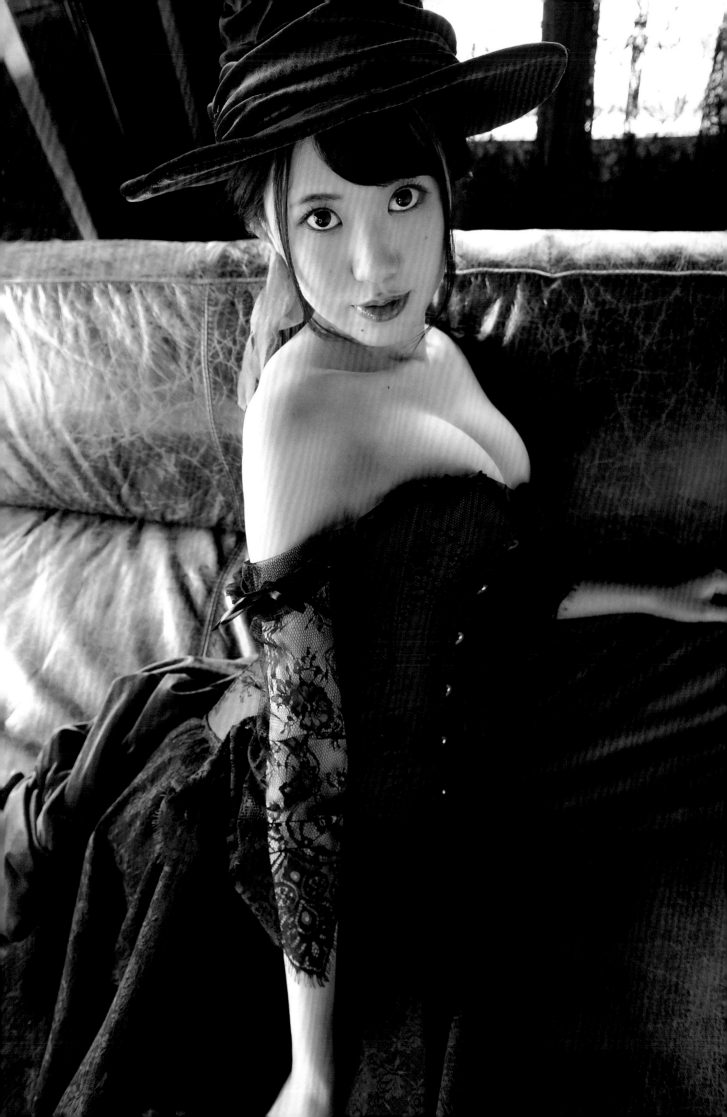

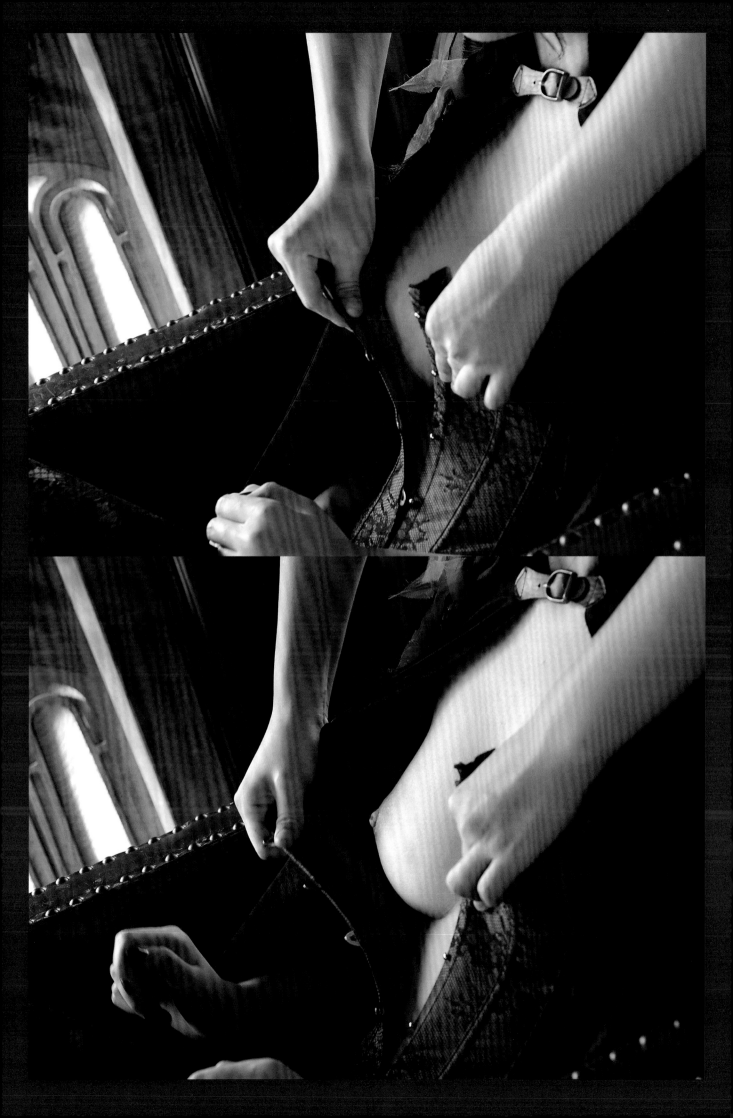

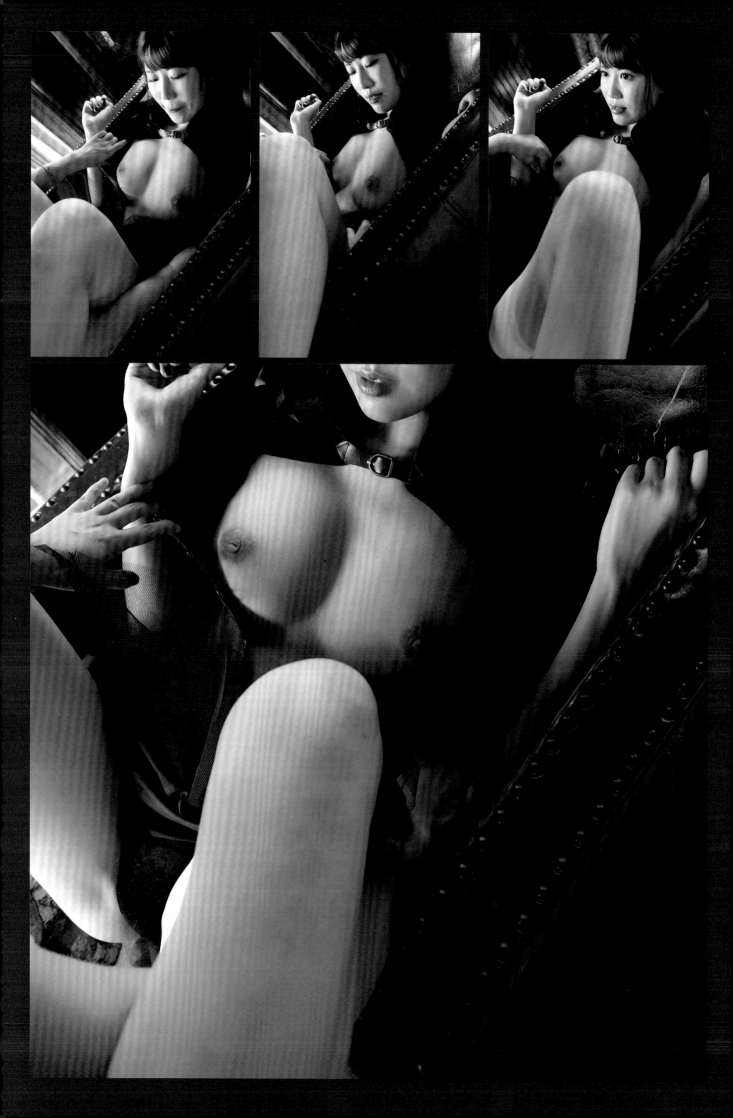

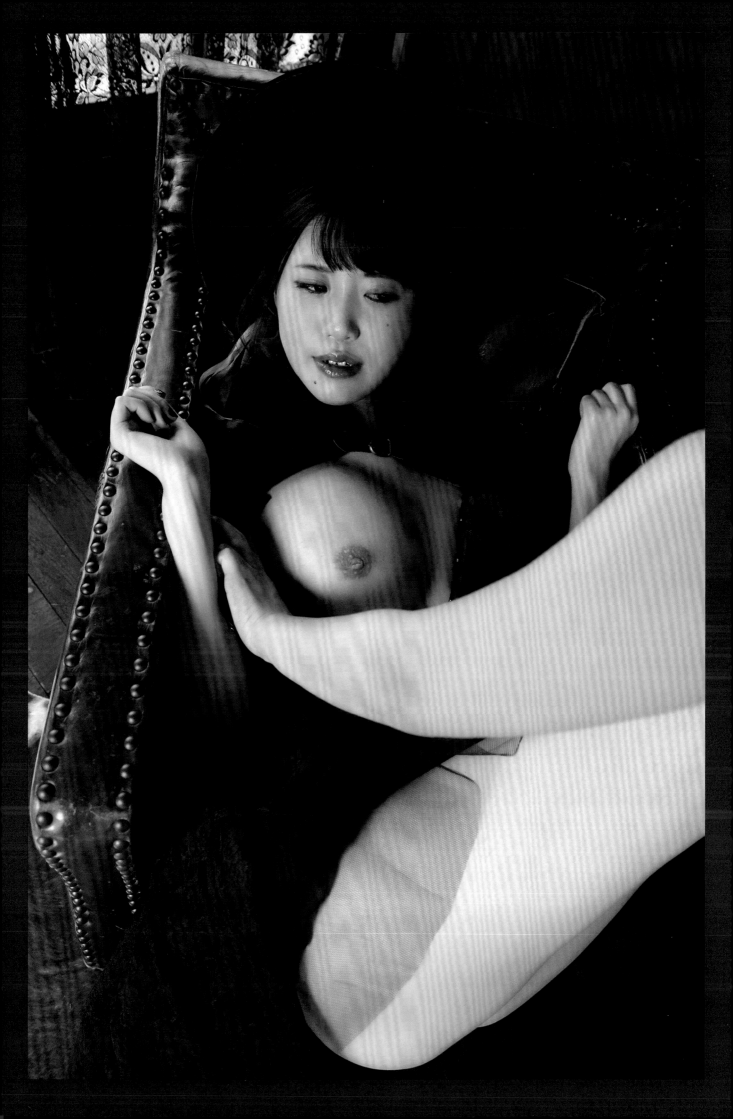

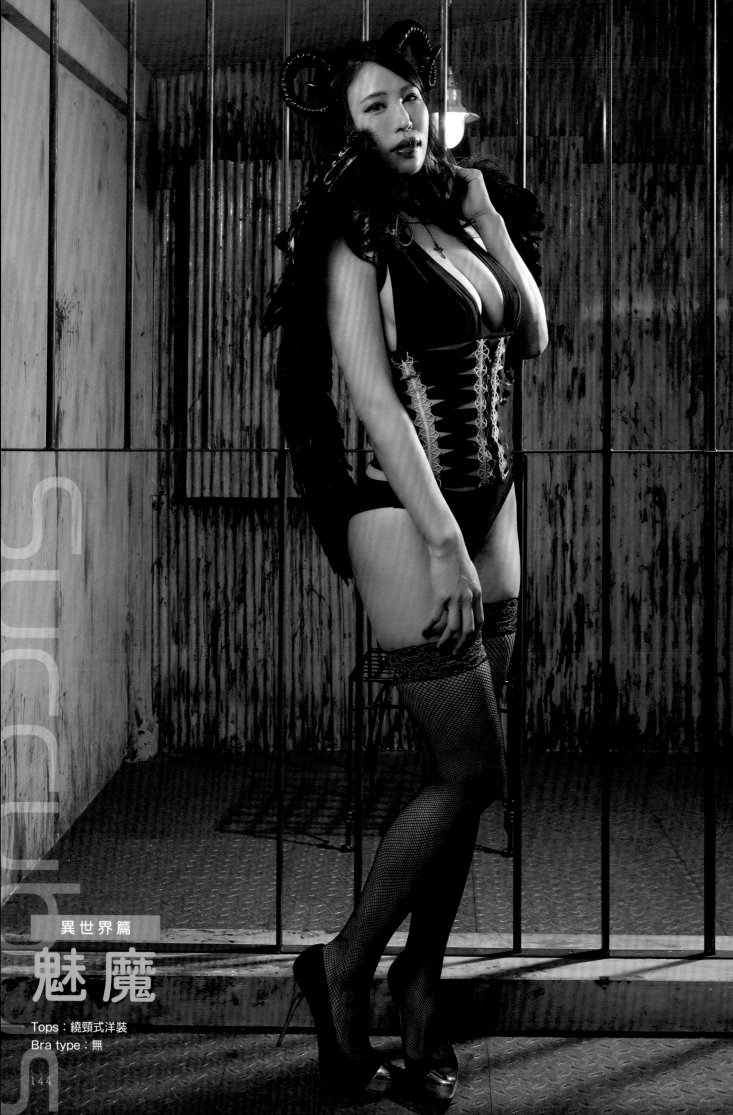

Succubus

魅魔

Tops：繞頸式洋裝
Bra type：無

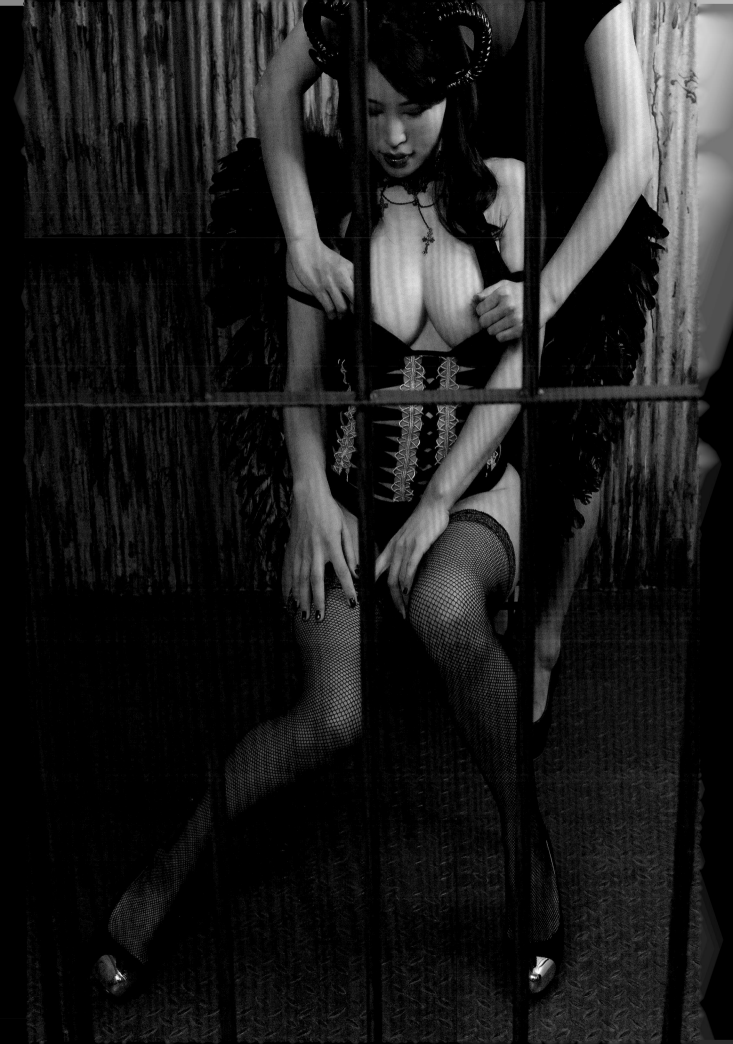

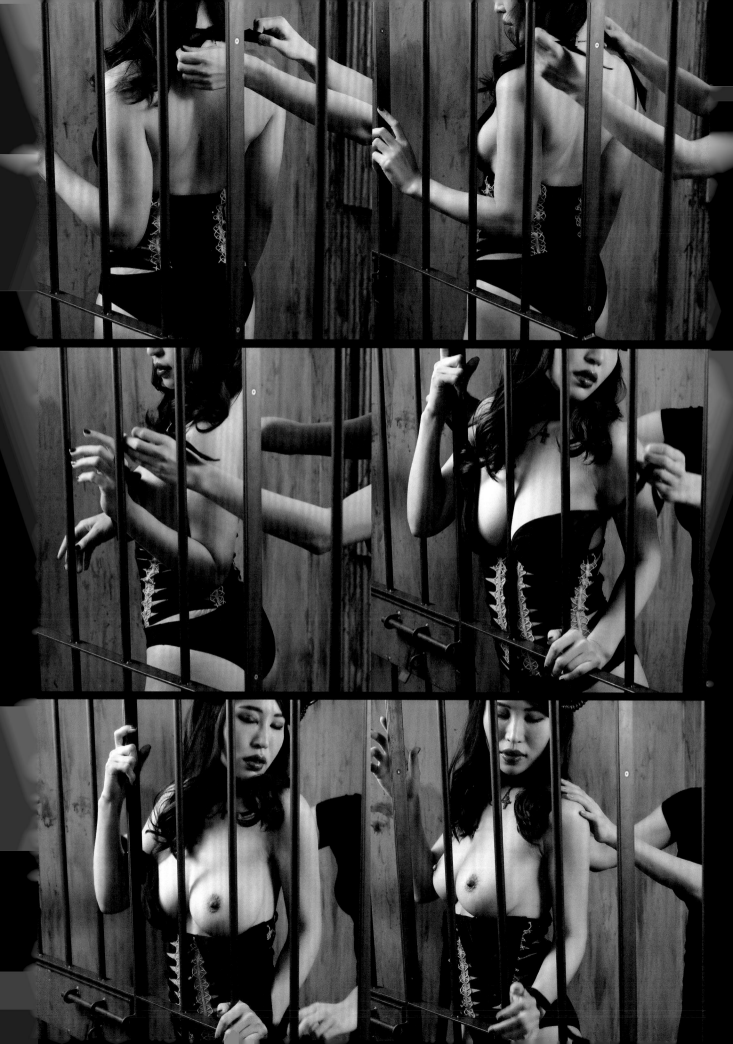

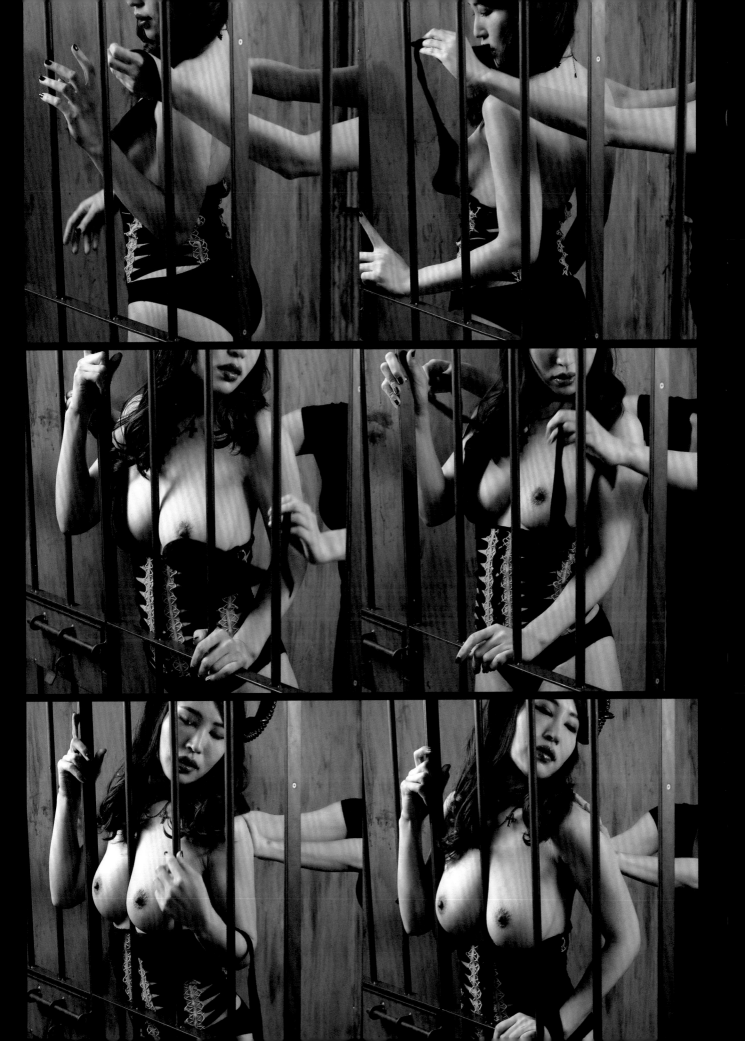

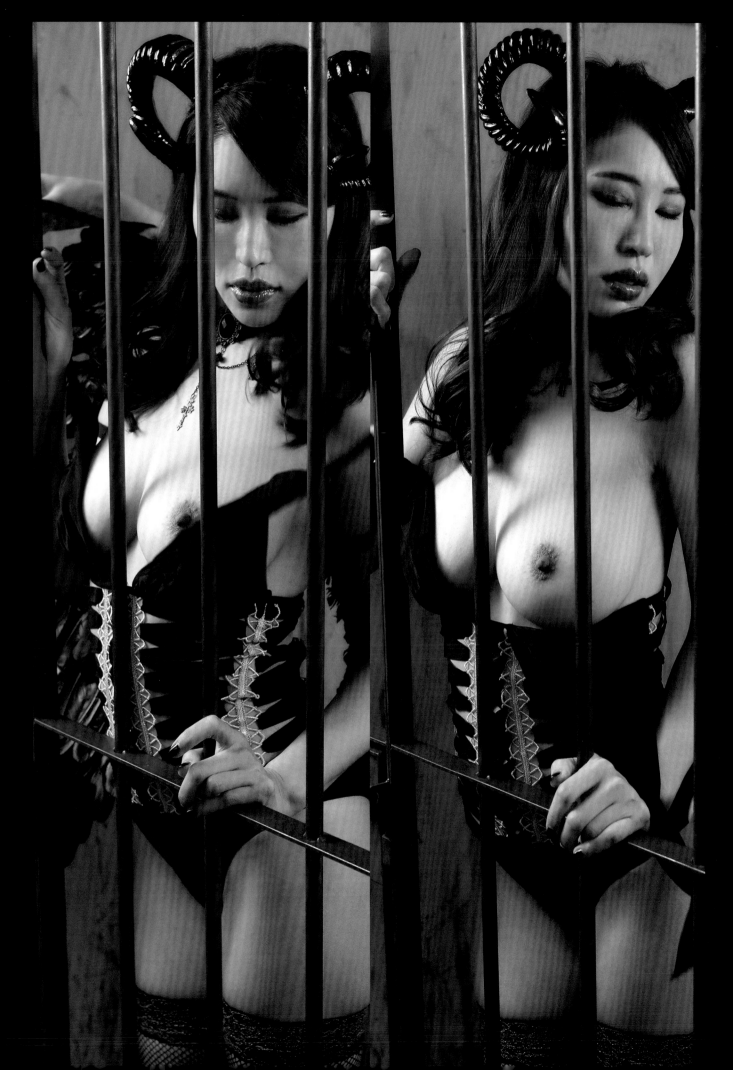

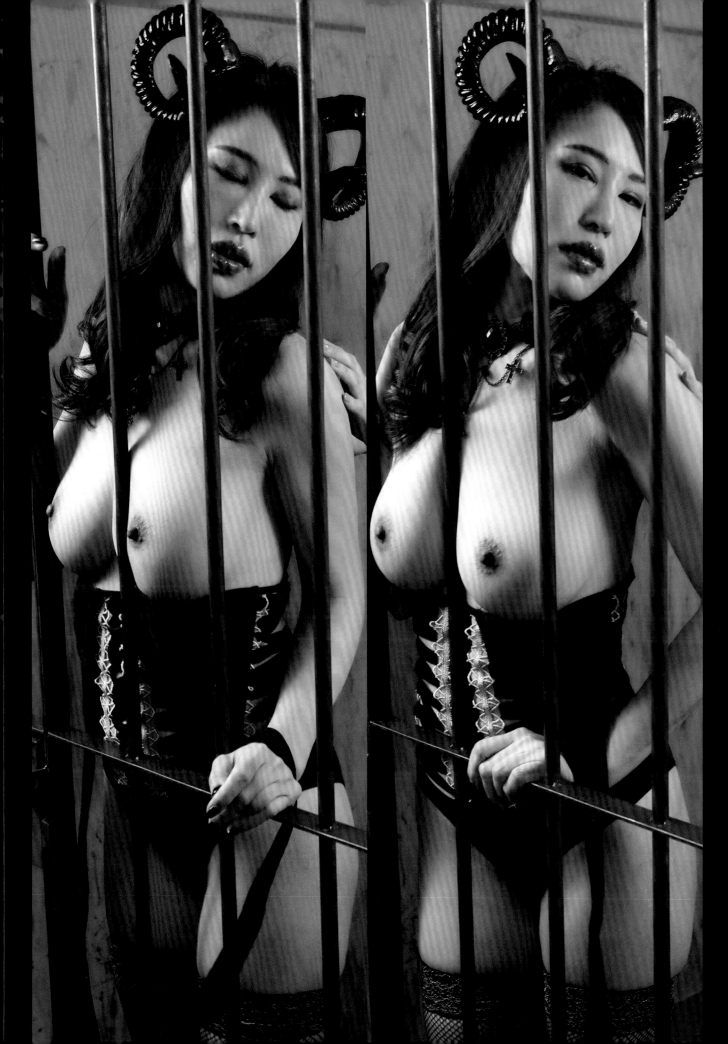

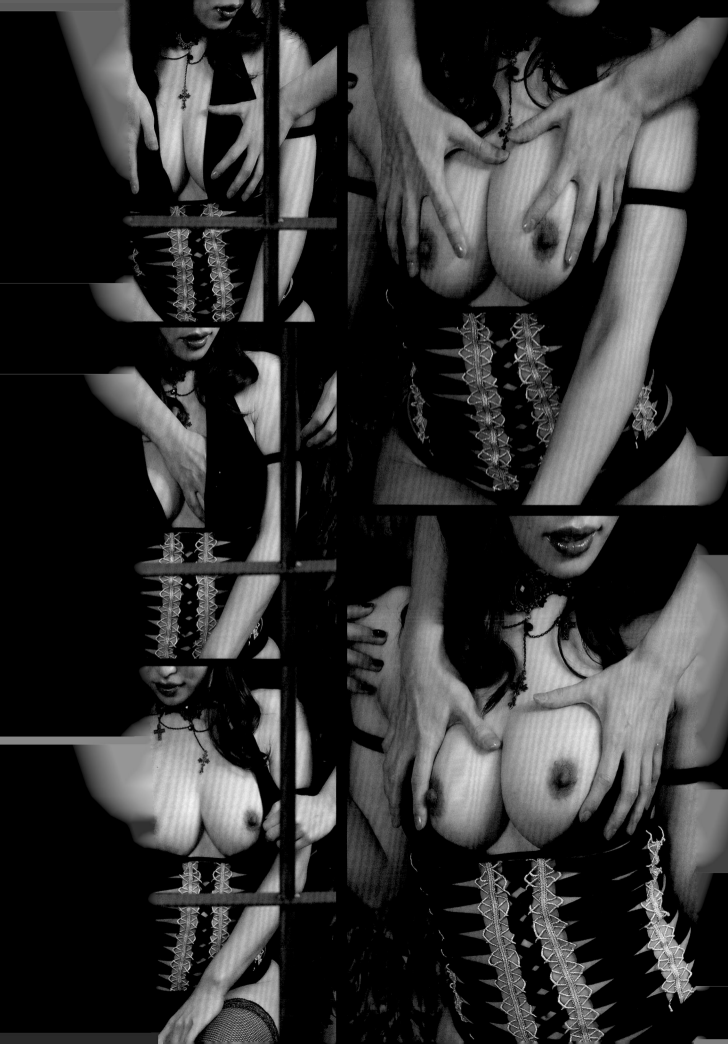

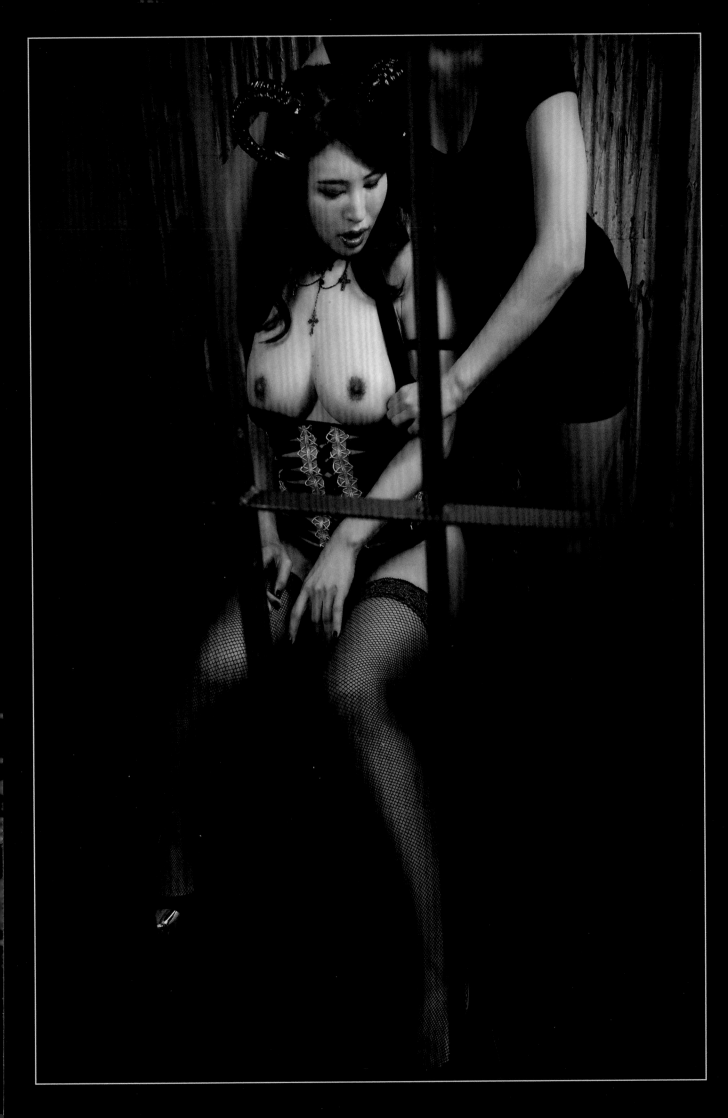

......... Chapter 4

180 度無死角的巨乳

獸耳少女 ×
性感胸罩 篇

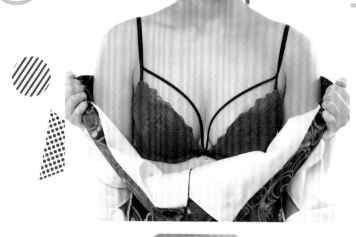

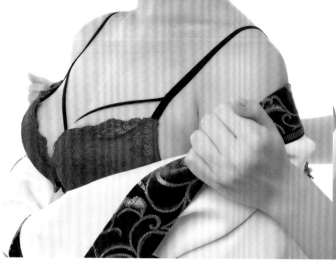

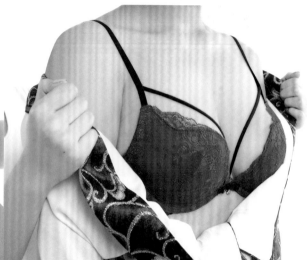

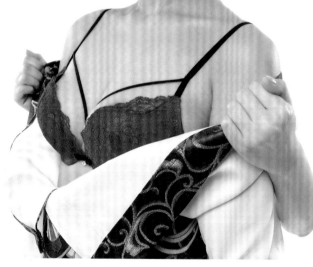

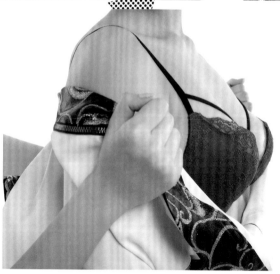

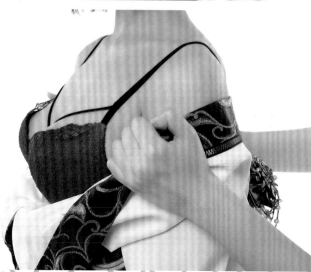

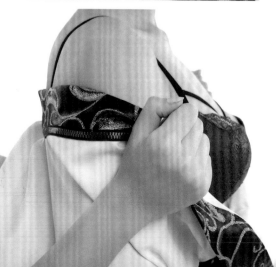

胸罩的脫法

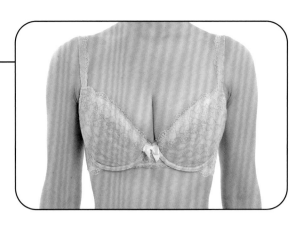

全罩式胸罩

難易度　★☆☆☆☆

這類型的胸罩能完全包覆乳房，充滿了安定感，可說是乳房的搖籃，是女性日常最常選擇的類型。包覆範圍比全罩式胸罩少一點的，稱為**3/4罩杯胸罩**。
脫起來很簡單，只要拆開後方的扣子，再溫柔卸下即可。

■ 從背後脫時（背後版）

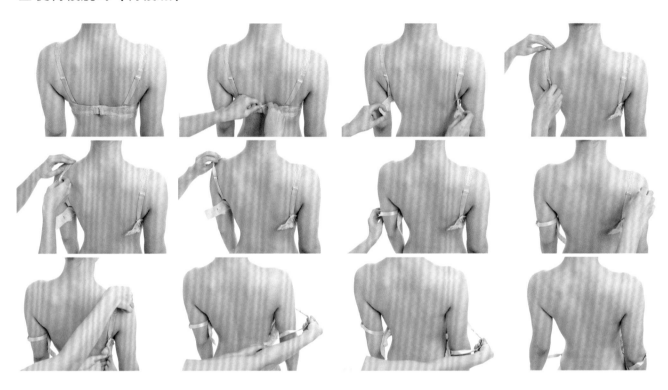

■ 從背後脫時（正面版）

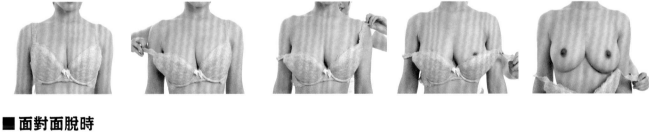

■ 面對面脫時

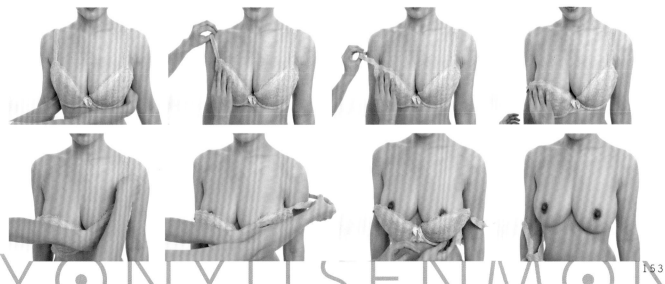

KYONYUSENMON

三角胸罩

難易度　★☆☆☆☆

如字面上的意思,是三角形的胸罩。肩帶比全罩式還要細,會從乳房中央吊起,所以托高能力較差,且多半為無鋼圈胸罩。原本比較適合貧乳女子,但是巨乳女子穿起來的視覺效果格外有魄力。由於沒有鋼圈,因此也很好脫。

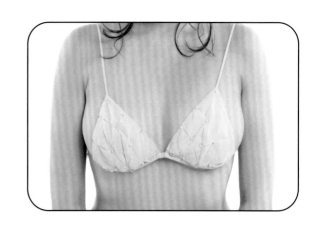

■ 從背後脫時(背後版)

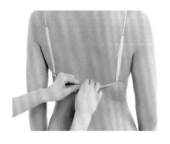 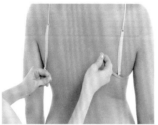 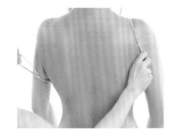 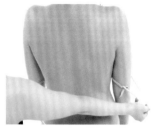

■ 從背後脫時(斜45度角版)

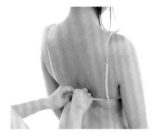 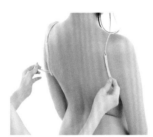 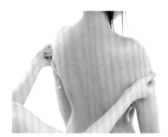 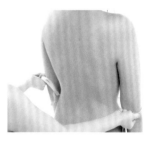

■ 從背後脫時(正面版)

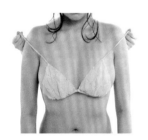 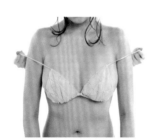 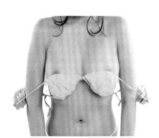 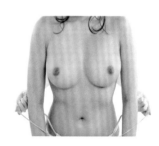

■ 面對面脫時

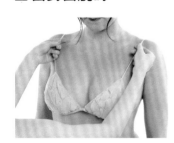 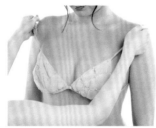 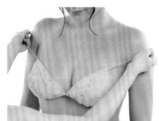 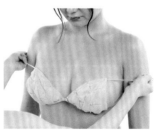

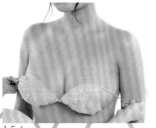 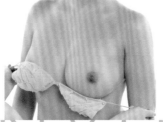 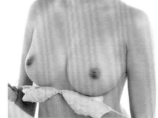 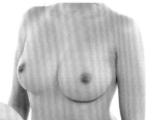

前扣式胸罩

難易度　★★☆☆☆

能夠從正面中央拆開的胸罩，分辨方法是看前面有沒有金屬釦，或後面是否呈 I 字型。第一次看到的人可能會一頭霧水，不過習慣後會發現比背扣式更好脫。

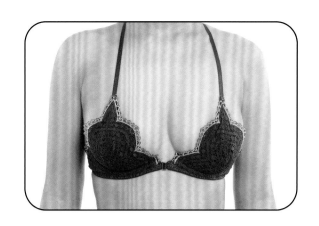

■ 從背後脫時

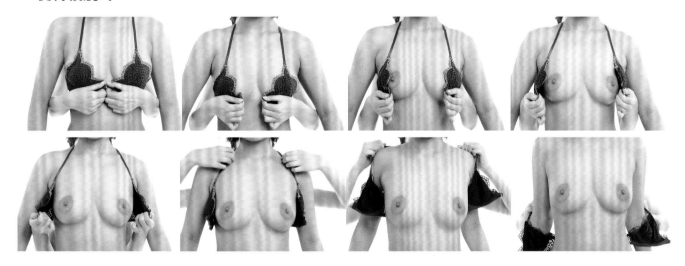

■ 面對面脫時（正面版）

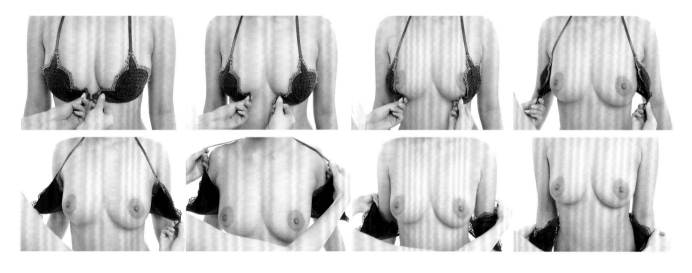

■ 面對面脫時（背面版）

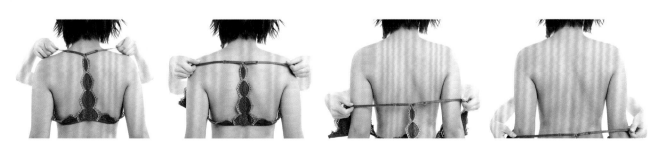

繞頸胸罩

難易度 ★★★☆☆

吊掛在頸部的胸罩,這種設計也常見於泳裝。這次介紹的是背扣式胸罩附加的繞頸造型,沒有背扣時則直接解開頸部的繩子即可,難度更低。

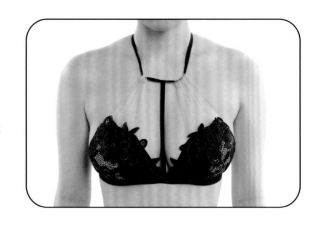

■ 從背後脫時(背後版)

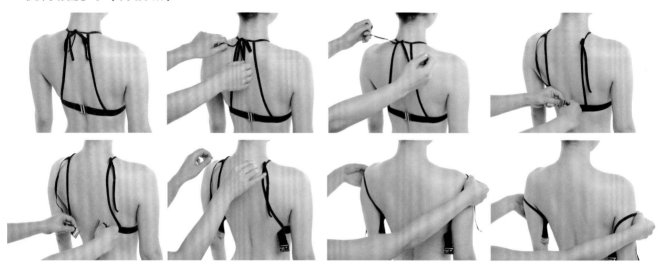

■ 從背後脫時(正面版)

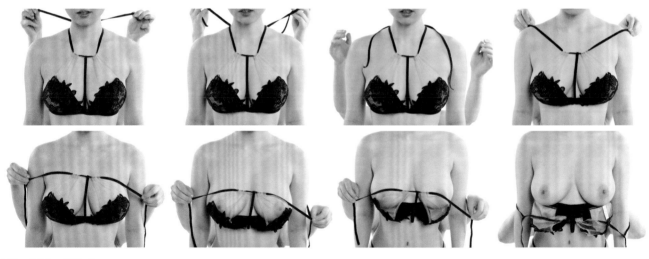

■ 面對面脫時

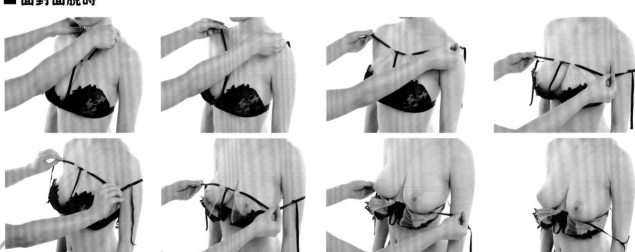

運動內衣

難易度　★★★★☆

國、高中生常穿的胸罩。乍看很好脫，但因伸縮度極佳的緣故，布料常會緊緊包覆住身體，導致必須使出比想像中更大的力氣才脫得下來。看是要從下緣拉起，或是拉開肩帶脫掉都可以，請依自己的喜好決定。

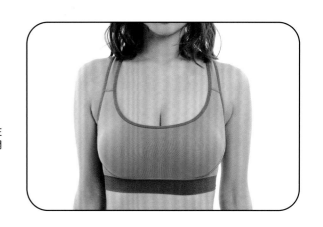

■ 從背後由下往上脫時

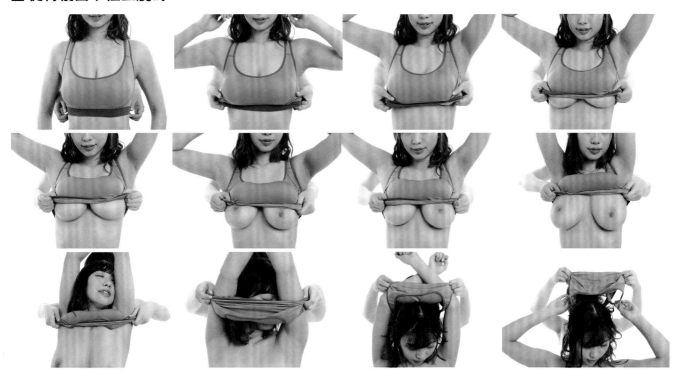

■ 從背後由上往下脫時

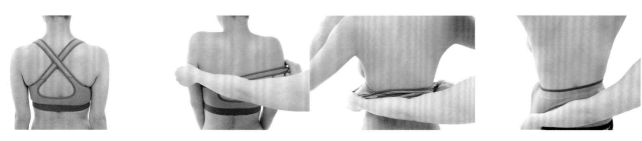

■ 面對面由下往上脫時

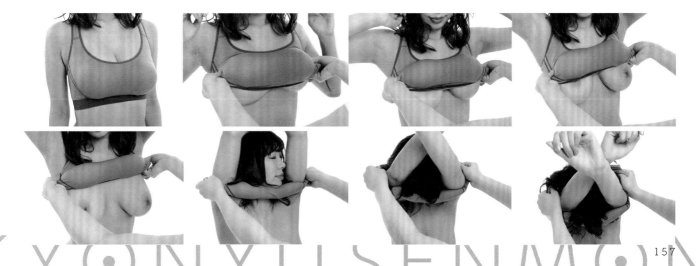

連身塑身衣

難易度 ★★★★★

同場加映，介紹與胸罩一體成形的連身塑身衣。
這種內衣的功能是修飾身形，連下半身也能包覆。所以首先要拆開胯下的金屬鉤，覺
得脫起來太困難時就從肩帶往下拉吧。

■ 拆開胯下金屬鉤時

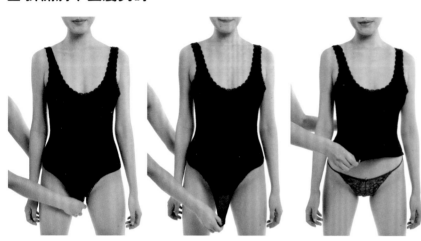

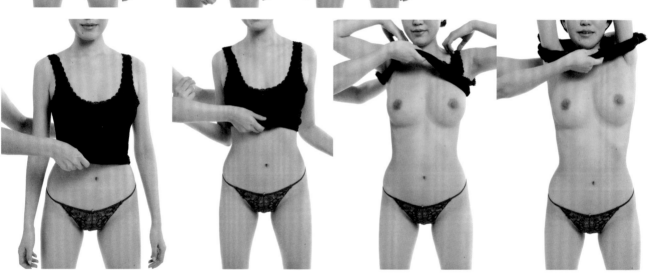

■ 從肩帶往下拉時

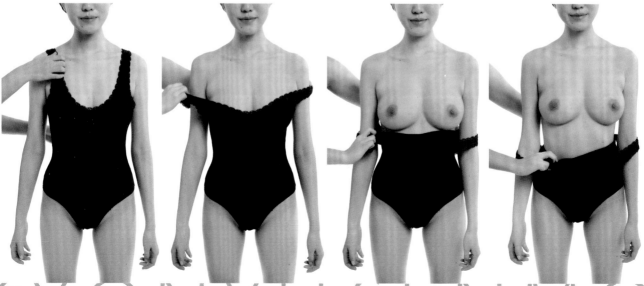

模特兒介紹

桐谷茉莉
Matsuri Kiritani

I cup T165
B91 -W 59 - H88
@matsuri_kiri

花宮亞夢
Amu Hanamiya

Fcup T168
B85 -W 62 - H88
@chunpi_chu_

水卜櫻
Sakura Miura

G cup T152
B79 -W52 - H78
@archemiura

詩月圓
Madoka Shizuki

H cup T155
B99 -W59 - H88
@shizukimadoka

凜音桃花
Toka Rinne

Icup T165
98 - 58 - 90
@rinnetoka

乃木蛍
Hotaru Nogi

G cup T166
B90 -W65 - H88
@HotaruNogi

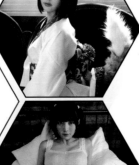

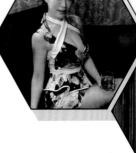

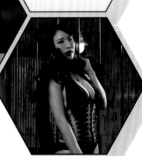

日文版STAFF

攝　影 ……………………………… 須崎祐次
模 特 兒 ……………………………… 桐谷茉莉
　　　　　　　　　　　　　　　　 詩月圓
　　　　　　　　　　　　　　　　 乃木螢
　　　　　　　　　　　　　　　　 花宮亞夢
　　　　　　　　　　　　　　　　 水卜櫻
　　　　　　　　　　　　　　　　 凛音桃花

服裝設計 ……………………………… 大橋みずな
助　手 ……………………………… 松下舞子
服裝製作 ……………………………… 馬木真美子
髮型設計 ……………………………… 小板橋沙紀（負責：桐谷茉莉、乃木螢、水卜櫻）
　　　　　　　　　　　　　　　　 貞廣有希（負責：詩月圓、花宮亞夢、凛音桃花）

創意攝影 ……………………………… 濱地剛久
助　手 ……………………………… 須崎巧悠

企劃、編輯 ……………………………… 前田絵莉香
助理編輯 ……………………………… 伊東佑

巨乳專門姿勢集
脫衣動作完全圖解

2020年10月1日初版第一刷發行

譯　　者　基基安娜
編　　輯　魏紫庭、陳其衍
發 行 人　南部裕
發 行 所　台灣東販股份有限公司
　　　　　＜地址＞台北市南京東路4段130號2F-1
　　　　　＜電話＞(02)2577-8878
　　　　　＜傳真＞(02)2577-8896
　　　　　＜網址＞http://www.tohan.com.tw
郵 撥 帳 號　1405049-4
法 律 顧 問　蕭雄淋律師
總 經 銷　聯合發行股份有限公司
　　　　　＜電話＞(02)2917-8022

TOHAN

國家圖書館出版品預行編目資料

巨乳專門姿勢集：脫衣動作完全圖解 / 須崎祐次
著；基基安娜譯. -- 初版. -- 臺北市：臺灣東販,
2020.10
160面；21×29.7公分
ISBN 978-986-511-487-9(平裝)

1.人像攝影 2.女性 3.攝影集

957.5　　　　　　　　　　　　109013224